U0053290

修訂二版

休閒 社會學
Sociology of Leisure

蔡宏進 著

生命中三分之二的自由
應該浪費給最美好的事物
一片葉 一雙鞋
一張椅 一杯茶

一個當代休閒的觀察

三民書局

Society

國家圖書館出版品預行編目資料

休閒社會學 / 蔡宏進著.－－修訂二版三刷.－－臺北
市：三民，2013
　　面；　　公分
參考書目：面
含索引
ISBN 978-957-14-5121-3　(平裝)

1.休閒社會學

990.15　　　　　　　　　　　　　　　97021840

© 　休閒社會學

著 作 人	蔡宏進
發 行 人	劉振強
著作財產權人	三民書局股份有限公司
發 行 所	三民書局股份有限公司
	地址　臺北市復興北路386號
	電話　(02)25006600
	郵撥帳號　0009998-5
門 市 部	(復北店)臺北市復興北路386號
	(重南店)臺北市重慶南路一段61號
出版日期	初版一刷　2004年11月
	修訂二版一刷　2010年3月
	修訂二版三刷　2013年5月
編　　號	S 541240

行政院新聞局登記證局版臺業字第○二○○號

有著作權‧不准侵害

ISBN　978-957-14-5121-3　（平裝）

三民網路書店
www.sanmin.com.tw

序

我從事鄉村社會學與人口社會學的研究近四十年，但投入休閒社會學的研究，只有自臺大退休之後的短短時間。由於因緣際會，我於晚近在臺中健康暨管理學院休閒遊憩系，為碩士班開授休閒社會學。開始教課之初發現，在國內可用為此門課程的教科書及參考書，極為缺乏，乃自編講義綱要，再根據綱要蒐集及構思授課內容。在授課過程當中發現，能蒐集到可供參考的專書也為數極少，乃決定運用自己的觀察與理解來建構並寫出一本專書。也因此本書極少參考他人的看法與資料，多半是以自己的看法寫成。此點與許多較成熟學門教科書的作者在寫法上著重系統地整理前人文獻的性質不同。我為自己的缺點深覺遺憾，但也為能暢述自己的看法而覺得愉快。

我寫《休閒社會學》一書，在最先構思綱目時是企圖涵蓋社會學導論所包含的重要議題，進而注入休閒的變數去闡述在各項重要社會學議題下休閒變數的涵義與性質。至於在探討休閒的各種社會意涵時，則都思考以能符合本土的經驗事實為原則。

《休閒社會學》一書的內容以闡述休閒的社會意義與社會關聯的理念為主，基本上是一本基礎科學性的專書，此與討論對休閒事業的實務規劃與管理專書的性質不同。對於許多專修這些實務規劃與管理的學生而言，可能會覺得太過理念性。然而基礎性的理念是引申供為應用實務所必知的基礎概念。相信以這些基礎性的知識與理念作為基礎，在規劃設計與管理的實務上，應可較容易找到正確與清楚的方向與目標。

休閒社會學可探討的議題應有不少，但本書只規劃十六個議題，此乃考慮配合一學期共約十六週的進度，每週研討一個主題為準則。此十六個主題正如書中目次所示。其中第一、二章係對休閒的哲學觀點、社會意義

及其與工作的關係等，作基本性質的討論。其餘各章則都將休閒與重要的社會學議題作相關性或相互影響性的探討。本書最後附錄一篇由作者與以前的學生、現在的同事湯幸芬教授合寫的一篇相關研究紀要，供讀者一併參考。

　　本書初版文稿寫來較為匆促，必然會有許多失漏，也可能會有易於引起爭論的觀點，但願能有讀者的發掘與回應，使作者能有機會作修正與改進。書中錯誤之處，一方面請讀者能寬容包涵，也希望讀者能不吝指正，在未來能有機會一併修正。

　　作者在最後很希望本書能幫助修讀休閒社會學、休閒事業發展規劃、及休閒事業管理等學門的學生增進有關的知識與概念。更希望讀者能因本書而引發追求相關知識、概念或理論的興趣與志向，一併參與對此項學問的追求與探究，使此種學問能在國內生根與發展。

<div align="right">

蔡宏進

序於臺中健康暨管理學院

</div>

休閒社會學

目次

序

第一章

休閒與休閒社會學的
基本概念

第一節　休閒的哲學觀

從哲學的角度看休閒，有三種傳統的觀點，Patricia A. Stokowski 在其所著《社會中的休閒》一書中對此三種觀點有所說明。茲將其重點扼要說明如下。

1.休閒是一種態度

此種觀點是將休閒看為享受自由或釋放壓力的一種心理感覺或認定。這種心理態度是主觀情緒上的成份居多。

2.休閒是一種活動

休閒是一種活動的意思是指休閒是一種使出活力的行為與動作，這種活動是為自己的緣故而選擇的，非以別人為主要目的。活動的性質可能由個人獨自進行，也可能與他人共同進行或組織成團體性的活動。

3.休閒是在一個特定片斷的時間內進行或發生

休閒的進行或發生只是在片斷的時間內，而非終生連續發生。人們一生中的時間除用為休閒之外還需用為工作。在休閒時，對時間的支配是自由的，而非被動或義務性的。

第二節　休閒的基本涵義與性質

一、基本涵義

休閒包括四點基本的涵義，即(1)知覺上的自由，(2)具有滿足感，(3)屬於個人的動機，(4)與工作低度相關。就這四點基本涵義再做如下較詳細的說明：

(一)知覺上的自由

人在休閒時，知覺上是自由的，沒有被強迫的感覺，也沒有不自由的

意識，否則就無休閒可言。

(二)具有滿足感

　　休閒可使人獲得滿足，滿足工作後的報酬與代價，也滿足可自由自在的活動，甚至可從休閒中得到舒服、快感、愜意與享受的滿足。另外，也有因為能得到休閒的能力與機會，而感到滿足。

(三)屬於個人的動機

　　真正的休閒是屬於個人的動機，是出自內心的意願，而不是勉強或被迫的，也不是受人指揮或命令的，純是出自個人的需要與意願。

(四)與工作低度相關

　　雖然休閒與工作並非完全不相干，但並非高度吻合的關係。人在休閒時通常都將工作拋開或置放在旁，充份展現能鬆弛身心的非工作性活動。這種活動最常在工作之餘或之後發生。

二、性　質

　　休閒的重要性質可分多方面說明，茲將重要者例舉並說明如下：

(一)有益個人及社會的健康

　　正當的休閒，對個人身心及社會的健康，都極有益處與幫助。其對個人健康有效果，是因休閒有助個人減輕壓力，舒暢心情及筋骨，故對身心雙方面的健康都極有正面的價值與功用。休閒能對社會健康有幫助是因可減少個人壓力而免除社會整體的不安與緊張。

(二)是一種社會產物

　　休閒不是單純的個人事件與活動，而是一種社會產物，不僅受到社會制度所影響，也受制於社會組織。各種休閒活動中，不少是需要社會上多

數人共同參與及經營的。

(三)休閒影響社會行為者

社會行為者包括個人、團體及組織，都會受到休閒的影響，休閒會影響其作息及活動，也會影響其成就與功能。

(四)休閒具有結構性

休閒不論是其目標、種類及休閒者的活動計畫與行動等，都具有結構性。就垂直結構看，有的存在於基部，有的則屬於較高層次。就平面結構看，休閒項目則可以分門別類。由於從各面向看休閒都有不同的層次之分，也都有不同類別之分，故是結構性的。

第三節　休閒的功用或重要性

休閒對個人及社會文化都有功能，因此都很重要。茲就這兩方面的功用或重要性，再分別說明如下。

一、對個人的功用或重要性

(一)可令人振奮

通常人在休閒時，因可獲得自由與放鬆身心壓力，乃會有振奮的感覺，由之可獲得樂趣。休閒時不論是靜坐，或大夥兒玩樂，都有振奮的作用。靜坐可以排除煩惱與忙碌，大夥兒玩樂則可獲得樂趣與興奮於喧鬧之中。

(二)有益身心健康

正當的休閒對健康極為必要。因休閒可以解除緊張與壓力，使血液循環正常，神經運作也正常，對生理健康的作用至大。人從休閒中也可調整能量，儲備能量，作為再工作之用。

(三)當為行職業則可獲得收入

提供休閒服務者，可將之當為一種行職業，藉以獲得收入。目前社會上從事休閒行業工作者有千百種。有的專作媒介，提供服務，如旅行社。有的則提供設施，服務顧客，如各種休閒中心之類。不論服務的性質如何，都可從中獲得實質的收入與利益。

二、對社會文化的功用或重要性

(一)可當為一種有趣的學問及研究領域

當今休閒研究已成為一門顯學，大學中專攻休閒的學生為數眾多，從事此項研究的教師與學者也如雨後春筍般增加。因有這種學問與研究，使社會上的大學教育更加活潑，也使學術界的內容更加豐富，對人類的貢獻更加寬廣與深厚。

(二)可連結歷史、發揚文化

社會上許多歷史文物極具有觀賞價值，可供為人類休閒活動時的觀賞對象，藉觀賞古文物而緬懷前人，使人喜愛歷史，將生活與歷史相結合，並將之延續，繼續創造人類的文化與文明。

文化原為人類的創造物，人類因休閒而有利創造文化。休閒的內容也包含欣賞文化與利用文化，經由欣賞文化、利用文化與創造文化，可達到休閒的功能。在休閒中乃可發揚文化的價值與功用。

(三)充實社會設施與活動內容，也美化社會與人生

因有休閒，使社會充實許多有關休閒的設施與活動的內容，使社會的生活與內容更多樣化也更為美化。因為許多休閒都以美觀來吸引人，特別是服務性的休閒事業常以美觀來吸引需求者或顧客。

第四節　休閒的類型

　　休閒的類型可從多種角度加以探討，可從休閒者活動人數分，可從活動進行的空間地點分，可從花費的多少分，可從活動時間的長短分，也可從活動地點與居住地距離的遠近來分。就這幾方面分類的情形再說明如下。

一、個人活動與團體活動的休閒

　　多半的休閒都可由個人單獨活動或進行，這種休閒包括獨思、靜坐、散步、游泳、彈琴、作畫、寫字、聽音樂與看電視等。但另一些休閒活動則要有同伴或對手，這類的休閒包括看球賽、看表演、宴會、聚餐、團體旅行及打麻將等。這類活動要有足夠的人數才能進行，也要有許多人的參與才有趣。

二、室內與室外的休閒

　　不少休閒需要在室內進行，但另一些休閒則必須在室外進行才有意義。前者多半是屬需要有較高貴或脆弱設備的休閒。音樂廳、戲院、藝術畫廊、餐廳、旅館、宴會廳等多半是設在室內者。而室外的休閒場所多半是能與自然並存，呈現美麗景色，而需要較廣闊的空間與土地。海灘、山嶽、林地、河流、湖泊與原野等都是這種室外休閒的重要場所。

三、低廉與昂貴消費的休閒

　　各種休閒項目當中，有免費者及付費者，付費的休閒項目中又有低廉與昂貴的差別。低廉的休閒為多數人所能付得起，但付得起昂貴的休閒者，為數則相對較少。低廉與昂貴的標準是相對性而非絕對性的。對收入較低者而言，低廉與昂貴界限的絕對標準較低。反之，對收入較高者而言，界限的絕對標準則較高。又在經濟景氣較好、平均收入水準較高時，界限的標準也較高。

一般較為廉價的休閒消費項目都是服務性較低、自助性較高的休閒，通常也是政府的支持性較高的休閒，如使用公園與運動場地。反之，消費額度較高的休閒項目，都是私密性較高，服務程度較高者，如到酒家或酒廊飲酒作樂等的休閒。

四、短暫與長時間的休閒

有些休閒需要花費的時間短暫，另些休閒則需要花費較長時間。短者只要瞬間，如在夜市射飛鏢，或利用設備在機器上觀賞電影。長者如到國外作長途旅行，常是長達數天或數週之久。

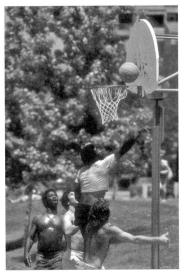

圖 1-1 室外活動特有的陽光、空氣及景色，是室內場地無法提供的。

花費時間的長短，與花錢或滿足度，雖有關係，但不一定成正比。一擲千金的賭博休閒，輸贏大錢只要一瞬之間。有時長時間的自助旅行，並不需要花費很多錢。至於滿足程度也很難用時間長短來衡量，無聊與無趣的長時間休閒，還不如在短時間內就能盡情與滿足的休閒。

五、近處與遠地的休閒

休閒常要有場所與空間為之配備。而供為休閒的場地或空間有的在近處，有的則在遠方。遠地的旅行目的地常要飛越大半個地球。而近處的休閒，則可以在家中或鄰近行之。

六、休閒目標的古今差異

不少休閒目標都涉及到古時的文物，但更多的休閒目標是今世眼前存在的事物。前者如到博物館觀賞古代器物或文物，後者則包括觀賞或使用現存的各種設施與器材。休閒目標存在的時間長短雖然不同，但休閒的功能則無太大差別。

第五節　休閒社會學的涵義、範圍與觀點

一、涵義與範圍

　　休閒社會學是應用社會學的概念、原理與觀點來探討與研究休閒性質的學問。可說是研究休閒的社會學，也可說是對休閒的社會學研究。

　　社會學的概念與原理很多，觀點也很多，幾乎都適合用來研究休閒、當為休閒社會學的綱要。故休閒社會學的研究空間可說相當寬廣。本書的討論範圍只是所有可探討範圍中的一小部份。取材的範圍大致選擇普通社會學或社會原理中的核心或重要概念或課題當為架構，然後再加入休閒的要素，當為探討的內容與範圍。本書選擇討論或研究的課題數目，大致以一個學期上課週數為基準，針對其中十六個主題加以探討。

二、觀　點

　　社會學的觀點，基本上是指合乎社會學精神的看法，也即著眼點都在注意人與人的關係及由此種關係所牽連或衍生的相關事項。但因不同的社會學家對社會事項研究的興趣不同，故其細緻的觀點也不同，乃分為許多不同的學派或理論。各種學派或理論係以其特有的觀點或看法來探討社會的事項。

　　休閒社會學是社會學的一種特別支門。休閒社會學者因受社會學家的影響，故也分別以不同觀點來研究休閒社會現象與事物。參照社會學的不同觀點與學派，則休閒社會學的重要不同學派或觀點也可分為有機實證

圖 1-2　傳統觀點的休閒社會學研究無法顧及社區社會網絡及對休閒的影響。

觀點、結構觀點、功能觀點、符號互動觀點、衝突觀點、現象觀點等。本書因係屬於較為導論性的休閒社會學，書中探討的議題相當綜合性，故也具有相當的完整性。對於不同議題的討論，又各有較合適的觀點，故本書所持的觀點也是綜合性的。唯因大致看來討論的議題中涉及結構性者相對較多，如第四、五、六、七、八各章，故討論或分析說明的觀點乃也免不了要多運用結構觀點。在此乃就社會學的結構觀點特性，選擇若干加以說明，以助讀者對於所論議題中有關結構議題的了解。

　　休閒社會學的結構觀點係起自傳統的觀點未能注意社區社會網絡及對休閒影響。結構觀的休閒社會學的研究焦點即在於研究社會網絡對於休閒機會的促進或抑制，也在研究以休閒為目的的社會關係模式。此外也擴及對整體社會關係的結構化及其對休閒的影響。

　　結構性的休閒社會學研究分為微觀及宏觀兩方面，前者指研究人際關係內相關社會互動的分析，而後者則包括所有休閒關係的社會網絡結構分析。綜合起來，結構觀的休閒研究約可分成三大類，第一類是研究休閒族群的形成及其原因，第二是研究社區關係網絡對休閒的貢獻，第三是研究休閒社會關係的制度化及其對社區網絡結構的影響。又結構觀的休閒社會學研究，對於社會結構分為過去，現在及未來的三種時間型態。

　　據此結構性的研究分析觀點，本書中有關休閒社會結構各章的內容也將參照結構觀點與精神，來對相關的議題加以分析與探討。唯在此必須一提的是，本書的分析與探討除用結構觀點外，也使用其他觀點來對其他議題作較合適的探討與研究。如在探討休閒的供應與區位環境條件的第十章，乃頗多採用社會學中的人文區位學觀點來加以探討。在第十五章有關休閒的社會學理論一章，乃結合了各種不同的社會學觀點及理論，探討其對休閒的不同著眼點及不同的研究偏向。

第六節　休閒社會學的發展階段

　　休閒社會學成為一種正式的學術，約自二十世紀中葉以後。至今的發

展過程約可分為三階段來說明。

一、理念形成的階段

休閒社會學約自二次世界大戰以後成為一門獨立的學問。開始時與社區觀念相結合。到了 1955 至 1975 年期間，此種學問擴大結合更多社會學概念與休閒的關係，重要的結合工作者有下列諸人或單位：

⑴ 1962 年時美國的柏格 (Berger) 重新探索工作與休閒的關係，視休閒是一種道德上的情境，是人的基本權利，休閒時也必須合乎道德規範。此外柏格也視休閒為基本團體參與的產物，意指許多休閒都由基本團體或初級團體參與而產生或形成，休閒時也很可能由初級團體的人所共同參與。

⑵ 1971 年時車克 (Cheek) 認為休閒環境與工作環境的影響不同，乃將兩者分開。

⑶ 1958 年時美國戶外遊憩評論委員會開始研究戶外環境中休閒和遊憩參與的型態，自此以後該委員會也出版許多論文，對於休閒遊憩對社會互動的重要性有所描述與分析。同時委員會的報告也強調社會結構是聯結個人與遊憩資源的主要橋樑。

⑷後來在 1969 年，布齊 (Burch) 提出個人所在的社區是影響休閒因素的假設，此假設認為個人的密切社會關係是決定休閒行為的最關鍵因素。

二、實證研究的階段

有關休閒的實證研究盛行於過去的數十年間。研究的重點在調查休閒遊憩地點及休閒者或遊憩者的個人社會特徵，此外也注重分析團體性的遊憩活動。

在 1970 年代實證研究對休閒遊憩的分析與預測引起社會對休閒遊憩參與的熱潮，形成重要社會現象。此時期的實證研究也注重休閒在政治上的角色。此外也很注重社會的基本群體與當地休閒遊憩相關事項的分析與研究。

在 1980 年代實證研究的重點轉移到探討休閒在生命中各階段的角色

及意義，尤其是熱衷於對家庭群體休閒性質的研究。

　　綜合上述，有關休閒遊憩實證研究的重要主題可歸納成三方面：第一是有關休閒特質的基本研究；第二是有關社會團體在戶外遊憩方面的研究，以及對觀光客的經驗和旅遊地點等的社會性研究；第三是有關生命週期與休閒遊憩關係議題的研究。

三、有關休閒研究的批判與討論的階段

　　有關休閒的理念及實證研究發展到一段時間以後，批判與討論跟著興起。這種批評與討論約可歸納成三方面，一是對傳統休閒研究觀點的批判。重點在指出傳統上太著重探索性的研究，缺乏分析性及解釋性的研究。二是解釋性休閒社會學的發展。解釋的觀點指向符號互動論、現象論及交換理論等。三是對休閒背景和休閒意義的分析，包括對一般休閒協會、志願性協會、休閒的社會團體及延伸關係的相互連結之分析及探討等。

第七節　在社會學及休閒遊憩學上的意義

　　在大學的不同學科中，最有必要研究休閒社會學的學生，主要分派在兩種學系上，一種是從事社會研究的社會學系的學生，另一種是從事休閒遊憩研究的相關系所的學生──此類系所在國內的名稱較為分歧，有稱為休閒遊憩管理系所，有稱為休閒遊憩事業系所，也有稱為餐旅管理系所等；不論其名稱如何，其研究的重點都在休閒遊憩方面。綜合兩方面類型系所學生研究休閒社會學的必要性，再作論述如下。

一、社會學系所學生研究的必要性

　　對於社會學系所學生而言，休閒社會學是其研究的社會學領域中的一支門，此一支門如同都市社會學、鄉村社會學、犯罪社會學、醫療社會學等支門一般，也可說都是社會學領域中的一種更專門領域，值得對社會學想作更完整更廣闊探索的學生去鑽研。人類的休閒活動隨著工作的精密度

與緊繃度的升高而越受到需求；人類的休閒能力也隨著社會經濟水準的提高而提高。社會學系所的學生對此種社會需求的重要趨勢有必要費心去加以了解與探討。

二、休閒遊憩系所學生研究的必要性

　　休閒遊憩系所的學生所研讀的專業領域多半是為能作好休閒遊憩事業的管理工作。休閒遊憩事業的管理要能作好，可從管理個人的心理態度及行為入手，但因休閒遊憩活動基本上不是孤立的個人行為，而是牽連到社會上的許多人及許多機關單位，故要作好休閒遊憩事業管理或經營，除了應對從事休閒旅遊的個人作好直接的管理之外，也必要對相關的他人及機關團體作好直接或間接的管理。為能對休閒旅遊者個人或其相關的他人及機關組織作好管理工作，必須先對休閒者的活動行為及其相關人與機關的結構性質及行為活動性質等有所了解。要對這些事項的性質有所了解，則最好的功夫是修讀休閒社會學的課程。藉由修讀此一課程可使讀者了解休閒的特性、相關的團體及組織機關的性質，進而也可由了解社會中的個人及組織對於休閒及遊憩應如何體會與適應，並了解個人及團體對休閒遊憩事業及相關事項應如何經營與管理，而收到較好的經營與管理成效。

第二章

休閒與工作的關係

第一節　兩者的定義與相關性

一、定　義

㈠休閒的定義

　　由第一章休閒的哲學觀點及意義的說明，可知休閒是一種自主性及自願性的活動，此種活動具有舒緩緊張與壓力的效果，因而可達成促進個人身心健康及社會健康的目的。休閒不僅是個人的行為，也是一種團體行為。是個人行為係因為其乃出自個人的自主自願而發；是團體行為則是因為此種行為常是由多數人共同表現的。

㈡工作的定義

　　工作是指人為謀取生活資源所做的工具性活動。其與休閒的差別是在其工具性，而非目的性。雖然世界上也有不少人可從工作的過程中獲得目的性的快樂及滿足，但工作的意義畢竟是為能賺錢後再進行許多其他的活動，或再達到許多其他的目的。其與休閒本身就是一種目的的性質之間，頗有差別。

二、兩者的相關性

　　休閒與工作兩者的關係至為密切，在人生的過程中，休閒與工作伴隨相行。休閒與工作斷斷續續交替進行著，兩者都是人生所必經的活動，也都是人生中必會發生的事，或必然進行的過程。至於兩者的關係型態則可分成三種不同的類別，茲將之說明如下：

㈠並存或一致性的關係

　　此種關係型態是指休閒與工作兩者之間可以同時發生，也可同時存在。

休閒中具有工作的性質，工作中也含有休閒的性質。兩者可以並存或有一致性，原因可能起於休閒或工作的本質，也可能因某種休閒者或工作者的心理行為特質使然。有些休閒活動本身具有工作的性質，或可將工作融入其中，如在國外旅遊期間，可同時進行業務考察，包括商務考察及學術考察。又如在休閒遊戲當中也可領悟與工作有關的道理。反過來看，在工作時也可同時享受休閒，如在田中工作時可以隨興唱歌，到國外進行業務考察或會議時，也可藉此機會欣賞與遊歷國外的風光，同時達到休閒旅遊的目的。

　　然而這種可使休閒與工作並存或具一致性的關係，不是進行任何休閒或工作時都可達成，也不是任何休閒者或工作者都可辦到。換言之，兩者能否並存或具一致性，其並存性與一致性的高或低，都因休閒與工作的性質，及休閒者與工作者的性質之不同而有所差別。一般較有啟發性且與休閒較有直接關係者的工作，都較容易使休閒與工作結合在一起，因而也有利於提高兩者的並存性及一致性。又工作的性質不是太緊繃，也不是太乏味者，也較容易包含休閒的機會與成份，故也較容易使工作與休閒兩者並存或一致。

　　在休閒者與工作者當中較有彈性、較能調節可用時間及活動內容者，通常也較容易整合休閒與工作，使兩者同時進行，並使其一致。否則太死板、太生硬的休閒者與工作者，容易將兩者絕然分開，乃難使其互有交集，因而也難使兩者並存與一致。

(二)對立性與互斥性的關係

　　休閒與工作的第二種關係型態是對立性或互斥性，故易相互衝突，而無法並存或一致。也即要休閒就不能工作，要工作就不能休閒，兩者會互為干擾。休閒與工作之所以會相互對立或相互排斥，主要是因兩者在進行時都需要用到時間與精神。當時間上與精神上無法同時兩用時，兩者乃無法一致或並存。

　　休閒的諸多種類中，會與工作相對立或相排斥者通常是較具正式性、

較非個別性、也較非獨立性的休閒。這種休閒受到規矩與他人的約束及牽制較多，休閒者想要與工作同時進行，相對上較為困難。又工作的各種類別中，較難與休閒同時並存與一致發生者，通常是較吃重的工作，或較需要專注性的工作。這類的工作者通常都較無心、也無力去同時進行與享受休閒。

休閒與工作的對立與互斥除了發生在同一時間上之外，也可能發生在不同的時間裡。例如容易使人喪志的遊戲與休閒，在行動之後易使人厭倦工作，或對工作感覺索然無味。賭博與吸毒是最易傷人工作志氣與能力的休閒與遊戲種類。賭博的贏家會因感到錢很容易入手，而輕視工作。輸家則會因而洩氣懶散，也無心力工作。以吸毒排遣時間者，更是個個虛弱無力，難以工作。

(三)分離性或獨立性的關係

這種關係是指兩不相關，絕然獨立與分離。休閒時全心全意休閒，也百分之百休閒，對工作毫不牽掛。工作時也絕不休閒。休閒與工作兩種活動不但不相關聯，也互不影響。

第二節　工作因素對休閒的影響

休閒與工作的關係雖有各自獨立與分離的情況，但也有並存性、一致性、對立性或互斥性。將兩者放在一起討論時，對其互有關係與相互影響的性質，應比毫不相干的性質，更值得我們重視與注意。故本章以下數節的重點都持此觀點，從更廣泛與深入的角度，探討兩者的關係與相互影響。茲將其分為工作種類、時間及地點等三方面的影響加以分析。首先就工作種類對休閒的影響談起，這方面的重要影響可分三點說明。

一、工作種類對休閒的影響

個人的工作相當於其職業，社會上的職業與工作，種類千千萬萬，每

個人的從業或工作種類也可能有許多種，但其中常有主業與副業之分。不同的職業與工作，對休閒的能力、機會、種類與內容的影響都不一樣。茲就工作種類對休閒的此四方面性質的影響，分析說明如下：

㈠對休閒能力的影響

　　休閒的能力可界定在幾種力量的基礎上，包括財力、體力、智力及人力等。財力可提供休閒活動必要的開銷與費用。體力可支持休閒活動所必要的體能消耗。智力則有助休閒活動過程中作良好的計畫、安排與管理。有人力乃可聚集朋友一起休閒，也因而可以增加休閒的趣味與功效。個人的這些可供為休閒依據或做為基礎的四種力量，都會受到工作種類的不同所影響。

　　某些工作的工資較高，從事較高工資的工作者，可分配及支付休閒費用的能力較高，其可能達成休閒目的的能力也因而較高。不同的工作對工作者體力的影響也很不一樣，有些對於體力與健康有益無害，有些則對健康與體力會有極端的不良影響。兩類不同的工作性質，對工作者健康與體力有不同的影響，終究也會影響其休閒所需的體力的增減與強弱，以及會影響其為保健而需要休閒的程度。

　　不同的工作對智力的發展與運用也會有不同的影響。此種影響也會再影響休閒的計畫、執行與管理的能力，因而終會影響休閒的品質與效果。有些工作因與休閒事業與活動有較直接或密切的關係，從業者乃可從中訓練、養成或獲得有關休閒的能力。從事旅遊業者比一般

圖 2-1　不同的工作，對休閒的能力、機會、種類與內容，都有影響。

人都較精於休閒旅遊的知識與行為，其道理也至為明顯。

擁有較多從事休閒工作的同事或朋友者，通常也會對個人的休閒能力有較多正面的影響。因為受擅長休閒朋友的邀請，常會增加休閒的機會，也會增加休閒的興趣與動機，由是可增加休閒的能力。

㈡對休閒機會的影響

不同的工作可以獲得休閒的機會可能不同。各種工作當中最有機會享受休閒者可能是經營或從事與實質休閒有關的工作者，如導遊。這類工作者經常可到各處觀光旅行，因而很容易獲得休閒的目的。工作者休閒機會的多少與品質也與工作機關的休閒文化有關。重視員工休閒福利的機關，其員工通常會有較多享受休閒的機會。此類機關常會辦理員工的休閒活動，也較重視內部的休閒活動設施。因之員工可獲得休閒的機會都較多。

㈢對休閒種類與內容的影響

工作性質不同的機關之間，以及不同性質的工作者之間，休閒的種類與內容也可能會有不同。因為休閒的目的之一是在調劑乏味的工作，故不同機關的員工或從事不同性質的工作者，對休閒種類與內容的選擇都可能偏向可以補救因工作而對身心健康有損的項目。例如長期從事室內案牘工作者，可能比較偏好室外的休閒項目與內容。長期暴露在陽光與風雨中的工作者，對休閒的需求則可能較偏向在室內並可使其放鬆筋骨並易獲得寧靜舒適的休閒項目。然而也有嗜好休閒的種類及項目與工作性質相近者，從中享受對休閒的熟悉性與親切感。

工作性質對休閒種類與內容的影響也可能透過工資高低的路徑而發生。因為不同種類與內容需要花費用錢的程度不同，較為昂貴的休閒種類與內容不易為一般低工資收入者所能消費得起，故低收入者不得不選擇較為平價或低廉的休閒種類與內容來活動或消費。

二、工作時間對休閒的影響

　　不同的工作者可能因種類不同或其他因素不同,如收入因素的不同等,致使其工作的時間條件有所不同。有人的工作時間長,有人的工作時間則較短。多數人在白天工作,但也有些人在夜晚工作。因為工作時間的長短及時段不同,致使其休閒量與休閒種類或內容,也有所不同。

　　如果工作與休閒相互排斥的理論是對的,則工作時間越長的人其休閒的時間會越短。反之,如果工作時間越短,則其休閒的時間可能越長。但如果此種理論是錯誤的,則工作時間與休閒時間便不一定呈反比。

　　工作時間在一天二十四小時中的時段不同,對休閒的內容與品質的影響,比對休閒時間的影響還更重要。白天工作、夜間休閒的人數一般都較多,要找伴一起休閒,通常較為容易。反之,在夜間工作、在白天休閒的人數一般都較少,這種人要找伴休閒則較困難。社會上不少在夜間休閒者,被稱為夜生活者或夜貓族。在此種時段,休閒通常充滿耀眼燈光的刺激與迷亂。

　　許多工作機關對員工的休閒頗為重視,員工的休閒時間,除了在下班以外,也包括國定假日。有些機關還可自設特例,給員工更多休閒時間,但其最終目的是期望員工因能有較充份的休閒,而能貢獻更多的工作效果。

三、工作地點對休閒的影響

　　個人工作地點的涵義可從多方面理解。就大處看,工作地點在一國之內,可依區域而分,及以城鄉而分。先就前者加以分析說明。

㈠區域間的差異

　　在臺灣的工作區域可分北區、中區、南區、與東區。因在各區域內各有不同的休閒旅遊資源,因此在不同區域居住與工作的人,與各種重要的休閒旅遊資源接近的可能性不同,享用機會也會不同。

　　如在北部區域,可較容易接近陽明山國家公園、北投、礁溪等溫泉區,

宜蘭的冬山河，多所高爾夫球場，以及北部濱海公路等重要休閒遊憩資源或設施。

在中部區域居住或工作者，可享用的重要休閒遊憩資源有中部的幾座名山，包括大雪山、玉山、大霸尖山等國家公園區，谷關及霧社溫泉。新近在中部各縣發展的休閒農園、渡假山莊、以及臺中都會區內新發展的各種商業性的休閒設施等，都是中部區域的重要休閒遊憩資源。

在南部區域工作者，可接近的重要休閒遊憩資源與設施則包括阿里山、墾丁等國家公園，南部各休閒遊樂區及休閒農場，澎湖離島風景區，高雄及臺南都會區內的休閒設施等。

東部區域的工作者可較容易接近的休閒旅遊資源與設施較多是天然性的，如花蓮的太魯閣國家公園、東海岸海洋公園、花東地區的諸多休閒農場、知本溫泉、多家有名的觀光旅社、以及原住民的文化資產等，都是本區域的重要休憩資源與設施。在此區域內工作的人，都有較佳的利用機會。

㈡城鄉差異

就工作地點的差異看，第二種重要的差異是城鄉間的差異。大體言之，在城市及在鄉村地區工作者，性質上會有差異，工資所得不同，對休閒遊憩的需求及消費能力不同，使得城鄉兩地休閒設施與休閒服務的發展型態有所差別。此點差別在第七章社區休閒、及第十章休閒的供應與區位環境條件兩章中，將進一步申論。在此先說明城鄉兩地工作者最嚮往的休閒旅遊地，可能大有不同。城市的工作者都很嚮往到寬闊的鄉野海濱及農園綠地，鄉村的工作者則很嚮往都市的五花八門、熱鬧滾滾的夜間休閒。兩地不同的工作者各自嚮往不同的休閒旅遊地點，為的是能彌補工作環境中的缺陷與不足。

城鄉兩地工作者的休閒差異，除所嚮往的目標不同外，消費能力、休閒旅遊時間、休閒方式與品質也都可能有所不同。一般鄉村工作者的收入偏低，其休閒旅遊地點與目標也都較傾向價格低廉者，品質也都較低劣。反之，都市工作者，因收入相對較高，消費高價位與高品質的休閒與旅遊

的可能性都較大，前往遠距離如國外旅遊的可能性也較高。

第三節　工作組織或團體對休閒的影響

有關工作對休閒的影響，除個人的工作性質會有影響外，另一重要的影響面是工作組織與團體，也有可能對休閒造成影響。就此種影響再分成三個較細的方面說明。

一、同伴或同事的影響

一個人的一生中接觸較為密切的團體有三大類別，一是家庭，二是學校，三是職場，也即工作場所。這三方面的組織對個人的休閒態度與行為的影響都很大。在此談論工作與休閒的關係時，有必要特別著重討論工作組織或團體對個人休閒的影響。在工作組織或團體因素中對個人休閒態度與行為的影響最大、最普遍及最直接的方面，莫非是工作同伴或同事。

工作的同伴或同事常是工作者個人的重要參考人物，這些伙伴或同仁的態度與行為會成為個人態度與行為的參考目標或對象。工作者要不要休閒，要如何休閒，常在受工作伙伴或同仁的招呼後，同意隨行。故常見同事在工作餘暇時一起喝咖啡、喝酒、聊天，一起登山、旅行，一起聚餐，一起看電影。這些活動都是工作者的重要休閒行為。

工作同伴或同事容易相互影響休閒的原因很多，最重要的是平時相處在一起，容易相互了解，也容易建立感情。平時如果相處和諧，一起休閒旅遊必也能有默契，並且也很愉快。其次是同伴或同事間的作息時間相同或相近，一起休閒的動機與時間也較為一致。第三，同事間的不少休閒活動係因同事關係的特殊情況所引起，受到社會規範的約制，因而引發同事一起休閒的相關活動。如同事間有人慶生、家中辦理婚嫁喜事、升官遷家、離職退休、乃至閒極無聊或其他必要慶祝的情景，都可能引發同事間一起慶祝，也同時休閒娛樂。

工作同伴或同事之間對個人的休閒都有可能會影響，但影響的情況會

有不同。其中有些人邀約他人一起休閒的次數較多，另些人邀約他人的次數則較少。有人與某些同事玩較省錢的休閒，與其他同事則消費較昂貴的休閒。

　　同事之間的聚會式休閒有時也常將雙方眷屬聚合一起，甚至非同事關係的朋友也可能被招呼在一起，形成同事再加上外人的休閒者組合。

二、休閒事業機關或團體可促進個人的休閒機會

　　社會上存在許多休閒事業機關或團體，這些都是以從事休閒工作為宗旨或目標的功能性組織或團體。這種機關或團體為能生存及發展，都努力促銷休閒遊樂，因而社會上不少人會受其促銷服務的影響而增加休閒的慾望、意念與機會。

　　當今我們社會上重要的休閒事業機關及工作機關或團體的種類很多，旅行社、旅遊交通公司、觀光飯店、休閒中心、休閒農場、渡假村或渡假山莊、各類球場、餐館、咖啡廳等都是。很多消費者都受這些機關或團體的廣告、促銷、服務的吸引而上門。這些機關或團體，對個人及社會的休閒，可說都有不小的影響。

三、工作團體性的休閒活動

　　社會上許多工作團體為獎勵及慰藉勞工，常有舉辦團體性的休閒娛樂活動或節目。如不少企業的員工自強活動、聯歡晚會、歲末吃尾牙、運動會、歌唱大會或技藝競賽等，都是此類的重要團體性休閒活動。於私能達到休閒娛樂目的，於公則對提升士氣甚有幫助。

第四節　個人休閒對工作的影響

　　在本章第一節論休閒與工作的相關性時，明確指出兩者間有三種不同的相關性，即並存或一致性、對立性或互斥性、及分離性或獨立性。在此討論個人休閒對工作的影響時，也應從此三個不同面向加以討論。

一、休閒可增加工作能量與效率

此種觀點是採取休閒與工作並存或一致性的觀點而著眼的。休閒可使個人調節身心的疲勞、恢復與儲備工作的能量、提升工作動機、終可增加工作效率。

一個人如果只勤奮工作，毫不休閒，不僅容易疲倦，甚至容易生病，需要休息與閒暇為之調劑與緩衝，使精神與體力都能恢復健康，重振工作的能力。

二、休閒消耗工作的資源與能力

此種觀點與論調是取自休閒與工作之間具有對立性或互斥性的理論。從此理論或觀點看，休閒會佔用工作的時間，也會消耗原可用為發展事業、創造工作的資金及人力。社會上遊手好閒者常都沒有事業，因為好吃懶做、貪玩成性者，於耗盡家財之後，事業與工作都一無所成、難有起色。

三、休閒對工作無影響

持此看法者是基於休閒與工作的分離理論而發的。此種理論與觀點是將休閒視為與工作是不相干或不牽連的兩件事，兩者可獨立行事。事實上此種理論與觀點是很勉強的。人是有機體，只有一個腦袋、一雙手腳，很難同時使休閒或工作不經腦袋或不用手腳進行，可是一旦經由腦袋與手腳的運作，就將休閒與工作糾結在一起了。然而確實有人比較能夠將休閒與工作兩者分置兩邊，使其絕少相互關聯或完全不相互關聯。

第五節　休閒從業組織與團體的性質與類型

一、結合工作與休閒的本質

社會上存在許多休閒業者的組織與團體。這些休閒組織與團體可說是

結合休閒與工作的較固定性的結構。這種組織與團體雖也使其成員的工作與本身的休閒間存有複雜的相互影響，但更重要的是，能使其成員的工作與顧客的休閒之間，存有相互的影響。

休閒從業者組織與團體的專業知識與技能，勢必對其顧客的休閒品質有所幫助。但其疏忽或粗心，也會對顧客的休閒效果造成傷害。

二、類　型

休閒從業者之組織與團體的種類，依其服務對象、活動地點及所在地點的關係而論，約可分成兩大類。一類是將顧客帶往別處，或將遠客帶來本地的旅行社、交通機關及旅館業等。另一類主要是提供給本地人消費的休閒業者，包括夜總會、休閒中心、酒吧、餐廳、球場、KTV、卡拉 OK、彈子房、戲院等。

休閒組織與團體內的份子，依其工作性質而論，則可分為內勤及外勤之別，也可分為管理工作者及服務工作者之別等。常見休閒從業者組織中如旅行社之類，內勤與外勤的工作之分相當清楚。內勤者在辦公室中接聽電話談論生意與業務，外勤者則至客戶家中或辦公地點收拿護照、辦理簽證、以及送達機票及護照等給顧客。

又在旅行社之類的休閒從業者組織中，依其成員的工作性質及職位層級而論，還可分為管理者或服務者。後者也可說是受雇者，包括一般的職員及雇員，前者則包括董事及經理人員等。

第六節　結合休閒與工作的從業組織理論

休閒的從業機關或團體，是密切結合休閒與工作的組織體。從結合休閒與工作的關係來看此種組織的理論性，可看出如下所述的四點道理。

一、三種基本關係的理論

休閒從業組織或團體所結合的休閒與工作的關係基本上有三種，即前

面所述的並存或一致性的關係、對立性或互斥性的關係，以及獨立性或分離性的關係。此三種關係的性質在前已有說明，於此不再贅述。

二、影響關係的個人因素

究竟休閒與工作之間會存在什麼性質的關係？這受到從業組織中的個人及休閒者所影響，也即受從業組織的顧客或服務者個人的因素影響很大。個人的年齡、性別、職業、收入、教育程度、心理態度、行為模式等，都會影響休閒與工作兩者關係的性質。以年齡的因素為例來看，一般較為衝動的年輕人，可能將休閒與工作的關係看為傾向對立性或互斥性。而較為穩健的年長者，因為心智都比較穩定成熟，因此較可能傾向將兩者的關係看為是一致性的。

三、影響關係的團體及組織因素

休閒與工作究竟存在什麼關係，也受休閒從業組織及休閒者所在工作機關組織的因素所影響。重要的組織因素包括組織目標、組織規模、組織結構、組織規範、組織文化等。就以組織目標為例說明：有些組織將目標明定為追求利潤，此外也有將員工的福利與休閒定為重要目標者，若為後者，則員工應會有機會在工作的同時也能享受休閒福利。

四、休閒與工作的關係受各種因素影響後的變化

各種休閒從業組織或團體，不論是在組織整體性的經驗方面，或是在個人所感受的休閒與工作關係方面，在受到前述諸種因素的影響後，都會發生或多或少的變化。重要的變化方向，可從三方面觀察與體會。

(一)質量同變

關係受影響後可能發生質量同變的情形。質的變化可能變為較好或較差、較為緊密或較為鬆懈。量的變化則可能變多或變少、變強或變弱。

㈡量變質不變

第二種關係的變化是量變質不變。也即僅在關係的強度或密度上起變化，但本質上無變。

㈢質變量不變

第三種關係的變化是質變量不變。關係的本質上可能變好或變壞、由一致變為對立，或由對立變為一致。但在關係的程度或緊密度上則維持不變或少變。

第七節　休閒與工作關係的綜合整理

英國休閒社會學家派克 (Stanley Parker) 在 1995 年印行的〈邁向工作與休閒的理論〉(*Toward a Theory of Work and Leisure*) 一文中，將個人工作與休閒的關係分成三類，並進一步將此三種類型的重要相關變數，綜合整理成一簡表，茲將之譯介如下，以饗讀者。

表 2-1 工作與休閒關係類型及相關變數（個人層次）

變數	關係類型	擴展性（一致性）	對立性	中立性
工作與休閒 關係變數	工作與休閒內容	相似	刻意性差別	非刻意差別
	範圍的界定	弱	強	普通
	中心生活興趣	工作	—	非工作
	工作對休閒的影響	有影響	有影響	無影響
工作的變數	工作的自主性	高	—	低
	能力的運用	全部	不平等	少或無
	對工作的投入 （成長程度）	精神支柱 （伸展）	疏離性 （損害）	計劃性 （無趣）
	與同事的關係	有親近朋友	—	無親近朋友
	工作涉入休閒的程度	高度	低度	低度
	典型職業	社工人員 （尤為當地居民）	較極端者 （如礦工或垂釣者）	例行性的 （如記帳員）
非工作變數	教育水準	高度	低度	中度
	休閒時間	短	不規則	中度
	休閒的主要功能	個人發展的延續	休養或恢復	娛樂

資料來源：Parker, S. (1995), Toward a Theory of Work and Leisure, 收錄於 C. Critcher, P. Bramhan 及 A. Tomlison 合編 (1995), *Sociology of Leisure, A Reader, Routledge Customer Service*, ITPS. Andover, Hants, SP10. SBE, UK, p.30.

第三章

休閒與個人的生命週期

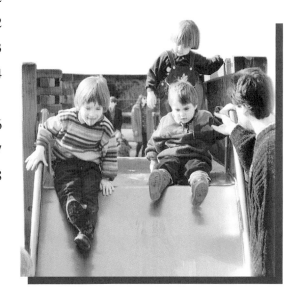

第一節　基本概念

一、研究個人休閒行為的重要概念與變數

生命週期 (life cycle) 是研究個人行為的重要概念及變數，因為個人都會經歷生命週期，也即會經歷生命的不同階段。人在不同的階段，心理態度與行為都會有變化。

休閒行為基本上是一種個人行為，是一種自主、自願的行為，受生命週期變數的影響很大，故研究休閒時，不能忽略論述與此種變數的關係。

二、以年齡為界

生命週期的認定主要以年齡為界。一個人的年齡不同，生理與心理性質不同，社會地位與角色也不同，為人處事的態度與作法也可能不同。故以年齡作為界定指標的基礎，相當適當。

三、對休閒的認知不同

生命週期會成為影響個人休閒的重要變數的原因之一是，人在不同的階段或時期，對休閒的認知會有不同。認知的範圍包括休閒是否重要、重要的程度、以及應該如何休閒等。

四、對休閒的需求不同

人在不同的生命階段，對休閒的需求也很不同，包括需求休閒的種類、需求休閒的功用、與需求的程度都有不同。明朝學者辛棄疾說：「少年不知愁滋味，愛上層樓。」意指人在少年時，包括休閒的各種慾望與需求程度很高，也較無選擇，樣樣休閒也都能容易使其心理滿足。

五、對休閒的能力不同

人在不同的生命階段，工作的能力與種類不同，賺錢能力不同，對休閒的消費能力也不同。一般到年老退休時，可用為休閒的消費能力變高，故其休閒的經濟能力也變強。但這時期，身體的生理條件已變差，休閒的活動能力也變差。

第二節　幼年期的休閒特性

人的生命週期大致可從幼年期算起，幼年期約在四歲以下。此時期的生理條件還不成熟，依賴性高。社會角色也不成熟，依賴性也高，因此其休閒的方式有其特有的性質，重要特性有三點。

一、接受父母的安排與指導

人在幼年時期，可說缺乏自主的行為能力，一切的行為，包括休閒在內，都受父母的安排與指導，原因有二，一是為了安全，二是為了效能。如果沒有父母的監護與指導，幼年的休閒可能發生危險，也可能缺乏效果。

二、跟隨父母接觸休閒

幼年時休閒的另一特性是跟隨父母接觸休閒。常見當母親的要上街購物、訪友或旅遊時，都要隨身攜帶負荷很重的小孩。從另一方面來看，不少有幼兒的母親，則因為要監護幼兒，以致無法休閒，或減少休閒機會。

三、幼童本身缺乏自主的休閒行為能力

四歲以下的幼童，對休閒缺乏自發休閒的主意及能力，因此在此階段，少有休閒行為可言。多半的休閒行為都經父母或其他長輩安排或決定。

第三節　童年期的休閒特性

此一階段約在五歲至十二歲之間，約自幼稚園至國小畢業階段。這階段的休閒特性約有三點。

圖 3-1　童年期的休閒，喜歡與同儕共遊。

一、與同儕遊玩的興緻高

同儕的玩伴包括同學及鄰居的同齡兒童等。休閒與遊玩的方式具有在地性及相近性。很少離家到遠地休閒旅遊，除非與父母同行。

二、低消費及成本的方式

童年不會賺錢，也少有零用錢，故休閒的方式，除了父母付費購買玩具需要花錢之外，自創的休閒方式多半是免費或低成本的。常見兒童使用果核，或植物材料，製作遊玩的工具或器物。

三、受約束性

兒童期的休閒受父母或兄姊的監護，很難脫離長輩的視線，主要是為了安全，因此受約束性很高，這是一種有限制的自由休閒方式。除此之外，兒童在休閒時，若出問題或有差錯，也常受父母或長輩的訓斥或責備。

第四節　青少年期的休閒特性

青少年階段約在國中與高中的年齡，也即約自十三歲至二十歲出頭之間。此時期的休閒具有下列幾種重要特性。

一、 嘗試接近異性

青少年時期對接近異性已發展出慾望,故很喜歡與異性朋友一起休閒。郊遊、看電影是這時期的重要休閒活動。其中不少人也嚐試戀愛的滋味,甚至也有超越界限、偷嚐禁果,並以此為樂者。

二、 初期的消費性

青少年的休閒已進入到花錢的消費性階段。這時期的休閒費用大致還是得自父母,故消費程度不高。但也有富家子弟花用高額金錢的例外情形。

三、 容易觸犯規範

青少年的好奇性高,但自制力弱,因此容易有觸犯規範的休閒行為。報紙上常大登有關青少年吃搖頭丸、飆車、街頭廝混、留連網咖等休閒行為,這些都是青少年常有的休閒方式。

第五節　成壯年期的休閒特性

成年期的年齡指二十餘歲以上至退休以前。這時期的休閒特性約有下列幾種。

一、 普遍為家庭式的休閒

多半的成年人都已有家室,故常在家中休閒或全家出遊。在這階段因無生育小孩及小孩年齡大小不同而有不同的休閒方式。其中可分為單身期、結婚無子女牽掛期、育有幼兒期、兒女童年期、兒女成人期等。不同時期休閒的自由度不同,因此休閒的能力、機會與方式也都不同。但綜合成壯年時期家庭式休閒的主要特性是,家庭成員同時結伴休閒,同時也以全家人共同作休閒消費。筆者曾考察德國人的鄉村旅遊,發現其工人家庭很盛行舉家前往廉價的休閒農場,作為期約一週的休閒渡假之旅。

二、偶有逃避家庭的休閒

　　這種休閒雖不普遍，但偶有發生。這種成年人多半不很負家庭責任，遊閒在外，置家人於不顧，也會有行為越規者。常見男人在外花天酒地，或日夜賭博，女人則在外流連忘返，甚至長期離家出走，不知去向。

三、休閒與工作結合

　　成年人的事業心重，事業也都已有基礎，不敢輕易放棄不顧，故經常遭遇休閒與工作的對立性與衝突性，乃也都企圖結合兩者，也即同時兼顧工作事業以及休閒。常見成年人藉考察業務或談生意而同時應酬、出差與旅行，或是在休閒與酒席間談生意及公事。

四、工作團體性的休閒

　　這種休閒是指職業團體如公會、協會或學會等借專業性的會議或考察時，作團體性的休閒或旅遊。休閒的份子也都為專業團體的成壯年成員，其中不少份子還會攜眷同行。

第六節　老年期的休閒特性

　　老年階段約指年滿六十五歲並已辦理退休以後的階段。這階段的休閒，有下列幾點重要特性。

一、享受餘生的心理

　　人到了退休年齡，往後的平均餘命無多。故多數退休的人都有享受餘生的休閒心理，利用有生之年多遊歷世界名勝，也多享受世界的美食與美景，並多與喜愛之人相聚。到了老人階段，親人逐漸遠離世間，自己漸感孤單無伴，不少老人乃尋找各種可以療寂解愁的休閒方式，以度過餘生。

二、休閒與退休的關聯性

　　老人從職場退休之後可用為休閒的時間增多，退休金較豐富的老人，可用為休閒的消費金額也較寬裕，故休閒的經濟能力也較佳。唯退休後的老人身體狀況漸差、行動逐漸不便，對於休閒活動中需要較耗體力者，只好望之興嘆。

三、老年階段的休閒模式

　　觀察老年人的重要休閒模式，有下列三種較為重要者：

(一)到遠地旅遊

　　不少老人因在年輕時忙於工作，到了退休之後，時間較多，在身體及財力允許之情形下乃常會到遠地旅遊。近來國人到國外旅遊者遍及世界各地，不讓鄰近的日本人獨美。

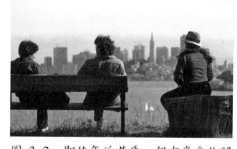

(二)健身的休閒

圖 3-2　即使年近黃昏，仍有享受休閒生活的權利。

　　從事健身休閒的老人最常見在早晨的公園裡打拳、打球、散步、跳舞、或到近郊爬山，目的都在健身。

(三)美容回春

　　不少年老或半老的婦女，很在乎自己的容貌身材，故常做可以美容回春的休閒活動，如到休閒中心洗三溫暖，請人按摩。這種休閒方式消費額不低，非較富有之人無法消費得起。不少經濟情況較佳、又上了年紀的婦女，都樂此不疲。

第七節　生命週期與家庭週期的休閒關聯與差異

一、相通的意義

　　本章所用生命週期，是從個人的**觀點與立場**，加以理解與體會的；但在別的文章與書籍中，則曾見使用家庭週期 (family cycle)。兩者的意義有相通的地方，相通之點在於可將個人看為家庭的一員，就其在家庭所處的**角色與地位**看，與家庭週期有密切相通之處。個人在幼小時是家庭中初生的一份子，到了成年結婚時組成家庭，而後也將結婚生子。當論到個人的生命週期時，勢必要討論家庭的週期，在討論家庭週期時，也勢必要論及個人的週期。

二、不同的意義

　　個人的生命週期是以**個人為中心**加以理解與分析的，而家庭週期則是以**整個家庭為中心**加以理解與分析的。對許多人而言只有個人週期，但沒有家庭週期。故不能將兩者混為一談。

三、個人對家庭休閒的影響

　　個人是家庭的一個成員，其休閒對家庭休閒有兩種不同的影響，一種是助長家庭休閒，另一種是阻礙或排斥家庭休閒。助長家庭休閒的影響是指個人在休閒時，可能帶領其他家庭成員一起休閒，致使全家人一起休閒的成本可能少於全家每個人休閒成本的總和。

　　然而當家庭休閒資源有限時，個人的休閒消費可能阻礙其他家人的休閒消費。在此情況下，個人休閒即可能阻擾全家人的休閒。

四、家庭對個人休閒的影響

家庭休閒對個人休閒的影響也可分兩方面說明，一種是引導個人融入家庭休閒之中，另一種是影響個人休閒的支出、時間及方式。家庭休閒對個人支出的影響，一般是會使個人支出減少，個人休閒時間也會因家庭休閒的時間而需要調整，或需要相互配合。至於個人休閒的方式，也有可能為配合家庭休閒的方式，必須作適當的調整或犧牲。

第八節　不同生命週期對休閒的障礙

人在不同生命週期階段，休閒活動有其特別有利的一面，也有受障礙的不利情況。本節就對不同生命週期或階段，對休閒的重要障礙或不利之處，略加說明如下。

1.幼年期的障礙

在此一時期，幼小兒女本人並無休閒行為能力，可說是最大障礙。一切的休閒活動都依賴在父母身上。父母不休閒或少休閒的幼年兒女，也無法休閒。即使父母善作休閒者，幼童兒女也大多未能意識到休閒的意義與重要性，所以也無法跟進。

2.童年期的障礙

人到了童年時期，知識漸多，也已具備了基本的休閒能力。但在此一階段，一般個人的休閒資源有限，兒童受父母的約束與管教還很嚴格，致使其休閒的機會與行為表現會受到父母很大的限制。

3.青少年期休閒的障礙

在此一時期個人休閒受到的最大障礙是，外界的誘惑力及危險性大，青少年本身對休閒的控制力與約束力也低，故很容易步入休閒的歧途。

4.成壯年期的障礙

在此時期人的休閒能力最強，可休閒的種類也很多，但相關的問題也多，且也複雜，尤其容易將性與休閒糾葛在一起，惹出許多麻煩。且在成

壯年時期，休閒也容易對工作造成牽累。

5.老年期的障礙

人到老年時期，在休閒方面的最大障礙主要是體能受限，以致無能為力。生理機能退化、體能欠佳的老人，對各種需要費力的休閒活動只能望之興嘆。

第九節　生命週期與休閒政策

在臺灣的現實社會中，有幾項與生命週期明顯有關的休閒政策，有必要在此一提，以助了解。重要的相關政策，可分三方面說明。

1.童年及青少年期的學生旅行平安保險

在政府的保險政策中有一項學生旅行平安保險的政策。此種政策的要義是，學生團體在旅行期間得加保險，但保費極低。此種政策有鼓勵學生多參與休閒旅遊活動的作用。

2.成壯年期員工的休假及自強活動

世界各國幾乎都設有准許工作人員獲得休假的政策，臺灣進而實行員工自強活動的政策。這兩種政策對工作人的休閒，都有正面的鼓勵作用。

3.老年期的休閒福利

臺灣的臺北市，對老人的福利政策包括給年滿六十五歲老人免費乘搭公車及參觀公立的博物館，此外也准許年滿六十五歲的老人只付四折票即可搭乘捷運。這種便利老人交通並可免費進入展覽場所參觀的政策，必能鼓勵老人多做相關的休閒活動。

老人乘車、購買各種休閒參觀票只付半價的政策，幾乎是普世的規定與價值。此種政策對鼓勵老人享受休閒旅遊的作用很大。

第四章

休閒的性別及種族分析

第一節　前　言

　　人口的性別與種族，是社會學者非常關心的兩個變數，因為此兩變數與多種社會現象與問題有密切的關聯性。在社會學的課程與研究課題中，不乏有關性別與種族的探討。休閒社會學對於性別與種族的休閒關聯也必要加以重視與關切。本章選擇若干有關性別及種族兩變數與休閒相關性的有趣且重要的層面加以分析與討論。

第二節　兩性角色休閒的差異性

　　社會學上對於兩性問題研究的重視起自兩性角色的差異性。這種角色差異一方面是由生理差異而來，另一方面則由社會的刻板印象或分工觀念所造成。從社會學觀點看，對於兩性的社會差異問題尤要重視。但因此種差異與生理差異也密不可分，故在討論兩性的休閒差異性時，有必要將生理差異及社會差異的概念一併分析與討論。

一、性別角色差異對休閒差異的影響

　　男女兩性因為性別角色不同，以致其休閒活動方式與內容，也大有不同之處。首先最使我們注意的是，男女兩性的生理差異，造成了休閒的差異性。這種影響，可先從兩性的生理特性去觀察了解。

㈠女性的生理特徵與休閒限制

　　與男性相較，女性在生理方面有兩點明顯的特徵，第一是身體較為弱小，第二是具有生育的能力。這兩樣生理特性對於休閒都有明顯的限制，就限制的性質說明如下：

1.身體弱小的限制

　　因為女性的身體一般都比男性弱小，故有些休閒活動就較不適宜。如

較冒險與較費體力的休閒活動，都較不適合女性參與。高空跳傘、深海潛水、爬登高山、海濱沖浪等休閒活動，相當危險，也較費力，因此也都較少看到女性的影子。

2.生育能力的限制

　　女性具有懷孕生子的本能，**懷孕期間與育嬰期間**，休閒活動也大受限制。懷孕時不能做激烈運動，於是也無法做較激烈運動性質的休閒，否則會傷害胎兒，甚至導致流產。在育嬰期間，休閒時間也大受限制，不能隨心所欲的自由行動。

(二)男性的生理特徵有利冒險性的休閒

　　男性體力較強，也較無被性侵害之慮，故較適宜進行冒險性的休閒活動。這種休閒可細分兩類，一類是在**野外**進行的較有**危險性**休閒活動，如在森林中打獵、探險。另一類則是有關**兩性**交往的活動，在傳統觀點上認為，男性具生理優勢，較不容易吃虧。

二、工作角色差異對休閒的影響

　　前已論及休閒與工作之間有密切又複雜的相關性，而男女兩性的工作角色又大有不同，因此兩性之間的休閒也會因工作角色的不同而有差異。大體言之，男性在工作角色上相對較為吃重，各類資源較多，在休閒上也較具有利地位。

(一)男主外的工作性質方便掌控家庭經濟與休閒機會

　　在大多數的社會中，男女工作分工的性質是**男主外女主內**。外在的工作，報酬通常較多。男性這種角色特性在休閒上也明顯佔了較大的優勢。重要的優勢有兩項，一項是手中掌控較多可用為休閒的經濟資源，也就是有較多的私房錢。另一項是因在外工作而有較多的**休閒機會**，特別是與工作有關的應酬與休閒。

㈡在外工作創造較多家庭外的休閒活動

雖然休閒行為地點可在家中也可在戶外，但男性因為在外工作之便，乃可創造較多戶外的休閒。日本男人在下班之後常到小酒館酌飲幾杯的休閒是常見的事。同事間應酬的休閒，男性也明顯比女性多。此類家庭之外的休閒，似乎都是因為工作之便而創造出來的。

三、傳統社會角色差異對休閒的影響

社會傳統觀念中對男女兩性認定的角色頗有差異，其中最重要的角色差異是男性在外工作、女性管理家庭。此種角色差異影響男女兩性，在休閒上會有不少差別。茲將此角色差別及對休閒的影響，再討論如下：

㈠男性工作的角色可在休閒上獲較多認可

因為工作有報酬，也因為工作要應酬的傳統觀念及文化，使在外工作的男性，在從事家庭外又需要花錢的休閒，可以獲得社會較多的讚許與認可。即使到色情場所應酬作樂，也常可獲得女性的默許。這樣的刻板傳統觀念，使男性在休閒上有更多自由與空間。

㈡女性主內角色使其休閒的自由及空間受限

相反地，傳統社會中女性的工作角色，使其休閒的自由及空間較受限制。主要原因之一是，依分工的角色，女性的職務，主要是掌管與處理家中事務，但這種事務，常是未能獲得直接報酬的。於是社會傳統觀念，對其休閒花費，也較少認同。

四、女性主義的崛起及女性休閒機會的增加

儘管過去的傳統使女性的休閒受到許多不甚合理的壓抑與限制，但是近來情況大有改變。因為女性在外工作者漸多，能力與報酬之高不讓鬚眉者也漸不乏其人。再加上女性主義的鼓吹與爭取，近來女性的權力快速高

漲，休閒機會也大增。

在都市中，許多女性休閒中心陸續成立，公共休閒場所的女性顧客也明顯增多，這表示女性休閒機會與能力有大為增加的趨勢，引發了不少男士的側目。

第三節　女性休閒活動的特性

隨著女性工作機會增多、女性主義高漲、以及女性休閒活動的增加，女性休閒乃成為我們社會中一股新興的潮流。仔細觀察與研究女性的休閒活動與體驗，確也可以明顯看出若干特性，茲將之分述如下。

一、較多美容性的休閒

女性喜愛的休閒有較多是美容性的，也即以達到養顏美容為目的。此類的休閒活動包括臉部及全身按摩、瘦身減肥、瑜珈及美姿等。

此類休閒活動多半是商業性的，是高消費性的，也具有相當高的私密性，以及服務性。前往從事此種活動與體驗的女性，多為中年以上者，經濟情況較佳；大多也都經其另一半的准許，但也有私下前往者。

二、社交休閒活動上的特殊角色

女性處在社交性意味濃厚的休閒活動中，具有相當特殊角色。在以男性為中心的社交休閒場合，女性參與者的角色是點綴、助興、潤滑、監督、約制、評鑑、欣賞與鼓勵等。其中有身份尊貴者，也有販賣尊嚴者。對於社會而言，有些是正面的振作效果，但也有部份造成敗壞的影響。

三、女性休閒俱樂部的形成

㈠形成的背景

女性休閒俱樂部是指由喜好同類休閒女性結合的團體。有由商人發起

形成者,也有由喜好者自動自發形成者。但共同的特性是以女性族群為結合的對象。此種俱樂部的形成彰顯了女性的自由與自主性,也是女性權利與權力興起的象徵。此種俱樂部是指具有龐大規模、參加的人數多、有一定的形式或規則、且有固定的活動地點者,有相當高的正式性。但

圖 4-1　隨著女性社會角色地位的提升,參與高消費休閒的比例也增加了。

也有與此組織類似、規模卻較小者,如要好的姐妹淘三五成群共同休閒遊玩的情形。這種團體性的休閒玩樂一來有趣,二來可壯膽,也較安全。這種共同休閒的婦女團體是比較非正式的。

(二)組織特性

　　女性俱樂部或女性休閒團體的特性,較引人注意者有三點。第一是區隔男性,成員全無男性,都以女性為限。第二是挑戰男性,部份此種組織或團體會帶有挑戰男性的意味,有時甚至是對男性的不滿、報復、或與男性的休閒行為較勁。第三是具有特殊的需求,多半是需求在室內進行;以室內休閒替代室外活動,此與多數女性不喜歡曬太陽,又想避開風吹雨淋有關。此外也常是以隱祕替代公開,此與這類活動需要較高的花費,或甚至較不能見容於配偶、家人與社會有關。

(三)危險性

　　在女性的休閒俱樂部中活動,一般行為都較開放,故可能有兩種較為極端的情況發生。一是成為同性戀,二是對男性形成較為偏激的看法,如排斥或報復。

四、體育性的女性休閒活動

　　此種休閒活動指兼具運動健身與休閒娛樂的活動，但參加者也只限於女性，不與男性混合。此類休閒活動也常與女性的職業工作結合運作並發展。如參訪旅遊之類的活動，都是以同類職業或工作者所組成的，參訪與旅遊的目標與興趣，頗能相互一致。

第四節　不同女性族群的休閒

　　女性當中因為家庭背景不同、職業與工作性質不同、社會地位不同、年齡不同、興趣不同、在家中角色不同等，因而可分成許多的族群。而這些不同族群的女性，在休閒態度行為上的表現可能會有不少的差異。依其明顯的族群及其較特殊的休閒性質，可分成如下數類。

1.富家女的休閒生活

　　富家女的休閒生活與平民女子的休閒沒有差別者有之，但是此一族群女子的休閒生活必也有其特殊之一面。此類婦女包括名門閨秀、大亨的女人、官太太及女企業家等。她們的休閒特點是常見出入較昂貴刺激的休閒場所，較喜歡上名牌精品店逛街購物，也很自然常與同樣家世富有的女子結伴休閒。

2.貧婦的休閒生活

　　社會中貧窮的婦女為數很多，此類婦女幾乎無休閒生活可言，終生為三餐忙碌煩惱，無力也無心休閒。僅有在過年過節時，偶而也藉機準備些較好的菜肴，停下工作，當為休閒，安慰家人也安慰自己。

3.女學生的休閒生活

　　女性在學生時代，一般都有較多自由時間從事休閒活動。常見女學生結夥到郊外遠足烤肉，或成群參加舞會或開派對。學生的家庭雖有不同階層之分，但有緣同窗，彼此間通常都待對方如同類，自成一個族群。一般說來女學生的休閒生活是較單純的，消費額也不會太高。

4.一般職業婦女的休閒生活

　　一般職業婦女的休閒生活受工作時間及職場性質的影響很大。通常只

能在下班時間，包括夜間及星期例假日，才有時間休閒。休閒時的伙伴主要有兩種，一種是家人，第二種是同事。平時工作時與家人分開，到下班或假日時才有時間與家人相聚，故在下班時間及假日與家人一起休閒的可能性很大。包括在家休閒、到郊外走動或交際應酬。另一種是與同事一起休閒。同事當中難免會有關係較好者，乃在業餘時間一起逛街、吃小館子、聊天休閒。

5.特種營業女性的休閒生活

社會上職業分化的結果，存在著不少從事特種行業的女性。不容諱言，在我們社會上仍有娼妓、舞女、歌女、女公關、酒店女郎等特種營業者的存在。他們工作的時間常與一般人的工作時間不同，其從事的職業休閒性也都很高，且有濃厚的娛人性質。其對休閒有與常人不同的經驗與體會，故也常表現出較特異的休閒活動方式。據聞有所謂的星期五牛郎，其中不少主顧就是此族群的女性。

6.女性政治家及女政客的休閒生活

近來女性從政者日多，自成社會中的一個特殊族群。其休閒生活或許也有特別的地方，因為他們的新聞價值高，其休閒生活成為狗仔隊注意的目標，故行動都特別小心。因為他們需要保持良好形象，爭取選民支持，對休閒生活都特別嚴謹，較為隱祕、很少曝光，也成為其特性之一。

7.一般家庭主婦的休閒生活

過去傳統的家庭主婦，休閒活動地點幾乎僅限於在家庭之中，有到戶外者大部份也都與家人一起。但近來風氣漸開，家庭主婦步出家庭與外人一起休閒的情形也漸多見。游泳池、羽毛球場、歌廳、三溫暖、休閒中心、舞廳等的休閒場所中，也有無家人陪伴的家庭主婦涉足其間。

第五節　性愛的休閒與顧慮

一、性愛的休閒意義與功能

　　在各種休閒活動與行為中，性愛也應該被包括在內，因為此種行為，也具有與其他許多休閒相同的功能與意義。性愛的主要休閒功能與意義有兩點，一是生理疏解，二是心理滿足。此兩種功能與目的也是一般的休閒活動所重視與追求者。

二、異性戀者的出軌與危機

　　男女兩性相互歡愛，是很自然的人性。但此種人性的自然表露，卻受社會規範的嚴格約制；過度壓抑，反而容易出軌、產生危機。出軌造成的重大危機，有下列三方面：一種是婚前性行為導致未預備或非自願的懷孕生子，造成負擔；也可能導致婚後的精神壓力與負擔，特別是結婚對象不是第一次關係對象的情況，常會產生不良的精神壓抑症。第二種不良後遺症是婚外情產生的忌妒、埋怨、憤怒、衝突等。第三種不良後遺症是在歡場上偷情造成的性病等。

三、同性戀者的性愛及其危機

　　性愛休閒中，同性戀是一種相對少數的狀況。此種休閒行為具有若干重要的社會性質，將之分析如下：

㈠發生同性戀的社會情境

　　同性戀的發生必然有其合適的社會情境，重要的社會情境是單性的成年人口相聚一起，缺乏異性，且相處的時間較長，生活情境又較枯燥無味，乃易發生肉體接觸的動作與行為。在監獄、宿舍、工寮或軍營等都是較可能發生此種行為的場所。同性戀者也會有如異性戀者般，相約在陰暗處幽會。過去臺北市的新公園，便是許多男性同性戀者在夜間活動的地方。現已改建，並更名為「二二八和平公園」，氣氛嚴肅莊嚴。

㈡同性戀者的社會特性

　　過去認為，同性戀者在職業上只屬較低階層，或無高尚職業者，因而

也較少社會價值觀的顧忌；在年齡上有可能是較少不經事的毛躁小伙子，無家室之累，也較不必負責任與牽掛；在生活方式上都是較放盪不羈，或無正確的方向與目標者。

(三)同性戀者的社會危機

同性戀者的重要社會危機可分多方面來談。就如異性戀者般，一但發生性行為，就容易出現生理疾病，尤其是性病。有時也會造成心理病態，包括排斥異性，性別偏好引發性別認同危機，甚至是裝扮為其他性別角色等異性戀者較少出現的心理與行為，也可能造成厭婚或不婚的心理。除了上述個人的問題與危機外，還可能招致社會的歧視與遣責，某些個人還可能對社會形成敵視或偏差的看法。

第六節　種族對休閒的影響

世界上的人隸屬許多不同的種族。人數較多的有黃種人、白種人、黑種人、棕種人及紅種人等。其中黃種人主要分布在亞洲的中國、日本、韓國等。白種人則主要分布在歐美。棕種人分布在印度、中東等地，紅種人則主要為美洲大陸的印第安人。不同種族的人口，休閒的特色會有差異，主要是其生理特質及其他的特殊因素所造成。

一、生理的中介變數及影響

不同種族的人具有不同的生理特質，包括體質、膚色、頭型、臉型、體態、毛髮等都各有特色，乃會影響其偏好的休閒型態與活動方式，並有不同的特色。較為突出明顯者，是喜歡躺在陽光下做日光浴的，以白人最為常見，但卻少見黑人喜歡此種型態的休閒。因為白人的皮膚白，曬了陽光後，顏色會起很大的變化，因此也較見效。黑皮膚者曬了太陽，也看不出效果與變化，因此不如不曬。

世界上體型較為高大的白人與黑人，對於打籃球的休閒與運動，通常

也較為熱愛，因為打贏球及打好球的勝算較大。

二、其他特殊的因素及其影響

　　不同種族的人口，在地理分布上、經濟條件上、社會文化條件上，都有不同。這些因素或條件，也對其表現特殊的休閒活動方式造成影響。分布在寒帶者，特別喜愛接近陽光的休閒，分布在島上的少數民族，則對下海的休閒也特別起勁與擅長，分布在山區的印第安人則對騎馬射箭的休閒與運動特別有興趣；分布在內陸的人，旅遊時喜歡到可以看海的地方。至於經濟條件、社會文化條件的特性對休閒活動的影響也甚明顯，其中有關社會經濟條件的影響在下一章的休閒階層化部份，會有較詳細的說明。文化因素的影響，則在本章下節會列舉說明若干重要文化的休閒特色。

第七節　不同文化種族間的重要休閒特色

一、拉丁民族擅長舞蹈與鬥牛的休閒

　　拉丁民族中的西班牙人擅長卡門熱舞及鬥牛的休閒娛樂方式，給人深刻的印象。此外巴西嘉年華會上的森巴熱舞也是此民族的另一特殊的休閒方式，也給人深刻印象。

二、白種人嗜好日曬的休閒

　　世界上白種人是最嗜好日曬的民族。前已說過主要是因白色的皮膚經過日曬後，變色的效果最大，除此也因白種人多半分布在寒冷地帶，故對溫暖的陽光感到特別喜愛。在歐美社會流

圖 4-2　不同種族、不同文化，也有不同的節慶休閒特色。

傳，白人能將皮膚曬黃曬黑者，表示其有閒也有錢，故是一種優勢社會經濟階級的象徵。難怪許多白人對於日曬樂之不疲。

三、黑人嗜好並擅長歌舞及運動的休閒

黑色種族的人口最嗜好及擅長的休閒活動是歌舞及運動。在美國的社會，黑人因嗜好及擅長運動而聞名於世者為數很多。美國的黑人在小時候就很嗜好打籃球的運動與休閒，後來成為籃球巨星者比比皆是。曾經來臺的邁克喬丹是其中很突出的一位。

嗜好歌舞與運動的特殊休閒方式，不僅可見於美國的黑人，在非洲的黑人社會中，也表現得很突出。非洲黑人的運動尤其以踢足球及長跑見著於世。

四、中華民族嗜好麻將與太極拳的休閒

中華民族聞名於世的休閒項目主要是嗜好打麻將及打太極拳。麻將的嗜好者不分男女老少，沈迷起來不分白天與夜晚。四人同桌，稱為方城之戰，打到忘我境界時，常會廢寢忘食。

中華民族另一聞名於世的休閒運動是打太極拳。原本只有老人是主要的嗜好者，但近來愛好此道的年齡層有降低的趨勢。常見在公園裡大樹下，或在較空曠的操場上與屋簷下，都是打拳者最愛的地方。

五、大和民族喜好小鋼珠及上居酒屋的休閒

日本民族的重要休閒，莫過於以打小鋼珠（柏青哥）及上居酒屋喝酒吃燒烤，最令人印象深刻。嗜好打小鋼珠的休閒可能與都市人住家普遍狹窄，在家感到擁擠有關。至於上居酒屋吃燒烤，則是上班族男人特有的嗜好及休閒。此道流傳已久，一來這是同事朋友間交際應酬的重要方式，二來因在冬天天氣寒冷，下班後喝杯小酒再返家，一路上會感覺較為溫暖。此外這種休閒文化據說也能獲得日本婦女普遍的接受與鼓勵：日本女性認為，男人下班後有點交際應酬，才是有出息的表現。

第八節　少數民族的休閒娛樂特性與限制

　　世界各地都有少數民族存在，少數民族的休閒娛樂都有較弱勢、較不利的情形。茲就其影響因素、理論及實例分析如下。

一、影響休閒弱勢與限制的因素

　　影響少數民族在休閒娛樂方面表現較為弱勢與限制的因素很多，主要可分四點說明。

㈠不安全感

　　少數民族的人數相對較少，普遍缺乏安全感，因為敵不過多數民族，因此在多方面的行為上都因缺乏安全感而表現較收斂與約制。休閒娛樂行為也受到自我約制而較少有表現。最常見以集體方式，表現具有傳統習慣又能獲得大眾社會認同與許可的休閒行為。如表演團體舞蹈之類，是很普遍的休閒行為。

㈡較低的生活水準

　　世界各地的少數民族的生活水準多半都相對較低，故其休閒娛樂能力也都較為缺乏。居住山區的少數民族，鮮能有機會到較遠處的地方接觸與觀摩其他民族的生活方式與文化，故其傳統生活都很孤立與閉鎖。因為生活水準較低，平日除了生產食物以充實生活資源以外，已少有時間可用為從事休閒活動的發展。故其休閒方式長期下來，也較少變化。

㈢特殊的教育文化

　　少數民族的教育文化都有其顯明的特性，很重視傳遞本民族的教育與文化。這種教育文化特質的維護，有的是受國家政策保護與鼓勵者，有的是受其族中領袖努力維護者。目的在使其固有的語言、文化與生活方式能

不被大社會完全融化或淘汰，藉以維護其傳統與尊嚴。由於特殊文化教育的維護發展策略，其特有的休閒方式才能綿綿不絕地傳遞。

(四)歷史背景因素

少數民族特有的休閒方式，也因其歷史背景因素，而有助長或維護作用。許多突出的休閒方式與其歷史上的生活經驗或特別事件有關，乃將之修飾發展並傳遞成特有的休閒文化。此類的休閒文化常以紀念性的方式展現，目的在使其年輕後代不能遺忘。

二、受限制的休閒行為理論

少數民族的休閒行為，可用較深層的理論加以解釋。重要的理論有以下三種：

(一)低參與 (low-participation) 的假設與理論

與多數民族的休閒活動參與加以比較，少數民族的休閒活動參與率可能較低，原因在上文已有解釋。少數民族較無安全感、較低的生活水準及社會經濟能力，以及特殊的教育文化方式，都可能是致使其參與休閒活動機率較低的原因。尤其是參與全國性的休閒活動，如參與端午節或其他國定假日的慶典休閒，其參與率都較低。

(二)邊緣人 (marginality) 的假設與理論

少數民族常是國家與世界的邊緣人，容易被遺忘或被忽視其存在，故其休閒也少被重視與鼓勵。在普天同慶的休閒活動中也少被邀請，成為容易被遺忘或忽視的一群。

(三)區隔 (segregation) 的假設與理論

此種假設與理論的要義是，將少數民族看為大社會中的特殊人群，與多數民眾明顯區隔，也不相融合與互動，彼此的休閒活動不相混淆，我中

無你，你中也無我，儼然區隔為兩個不同的世界。經由區隔過程，少數民族的休閒方式與多數民族的休閒方式之間，差別會越來越大，少有交集或同化。

三、少數民族及其休閒限制的實例

世界上許多少數民族，在大社會中的休閒機會，會被受到限制。就實例方面看，早期的美國社會，黑白分明，許多白人休閒的地方不准許黑人進入。即使許多以多數人種為主的休閒娛樂場所，雖不完全禁止少數民族的參與，但少數民族混入其中者也會因為感到孤單而覺無趣。

第九節　其他有關族群休閒的議題

有關族群的社會學研究議題還有很多，這些議題也都可應用到休閒社會學的研究上。較重要的其他議題如不同族群間休閒活動的副文化、族群間的權力因素與休閒的關係、族群間的休閒同化與融合問題等。這些議題都值得對休閒社會學有興趣的同好再深入追究，共同發現更多的社會事實，並發展更多的社會學性概念與理論。

第五章

休閒的階層化

第一節　休閒階層化的意義及可能性

一、意　義

　　休閒階層化的意義是指個人的休閒機會與活動，與其所處社會的階層流動性，及其在社會階層中所處的位置有所關聯。一般個人的休閒機會與活動，在階層流動較容易的開放社會，相對較多，但在階層流動較困難的封閉社會，則會較少。又個人在社會中的休閒性質也與其所處的不同階層或在階層間變動性的不同而有不同。一般身處高階層者，休閒的機會相對較多，休閒活動的消費性也較大。但屬低層者，休閒活動的機會相對較少，休閒的消費性也較低。階層由低向上升者，休閒機會可能增多；反之階層由高往下降者，休閒機會可能因而減少。

　　休閒階層化的另一重要意涵是，身處不同階層的人，休閒的型態、方式與性質會有不同。

二、休閒階層化的可能性

　　休閒與階層的密切關係性是休閒階層化的重要概念。休閒階層化的可能性，可從下列幾點得知。

㈠休閒的階層化在開放社會的高度可能性

　　開放社會是當今社會結構的普遍趨勢與潮流。在開放社會中，階層化是普遍的現象，休閒活動也甚發達，階層與休閒的結合乃是很自然的事。而這種結合乃凸顯出休閒具有階層化的性質。

㈡各類休閒都具階層的意義與象徵

　　社會上休閒的種類繁多，各種休閒偏好者的性質可能不同，消費的程度不同，對社會的意義及影響不同，其象徵的階層也不同。

（三）同階層者休閒條件相近

　　社會上同階層的人，能力相近，興趣也相近，故其休閒的趣味與能力也可能相同或相近。反之，不同階層的人，興趣與能力不同，休閒的興趣與能力也可能會不相同，甚至會有衝突與矛盾。

（四）同階層者容易孕育共同或相近的休閒活動與文化

　　同階層者，表示其職業或收入可能相等或相近，其休閒的趣味、可用的時間及消費能力，也都可能較相等或相近。同種行業的人可能藉業務觀摩或考察而發展共同的休閒活動或行為，創造共同興趣的休閒活動與文化。

第二節　各種階層休閒活動的特徵

　　社會上的階層可分許多種，但就其收入水準分，可大致分為富人、中產階級及窮人等三種階層，此三階層的休閒活動方式也各有不同特徵，富人的休閒活動特徵是奢侈型，而窮人的休閒活動特徵則是節儉型或寒酸型，中產階層的休閒活動特徵則是大眾化。

一、高階層者的休閒消費特徵

　　社會階層的本質具有高低之分，若就社會上的階層粗略分成高中低三類，其中高階層者的休閒消費性質，頗有明顯的特徵。茲分析如下：

（一）成員特徵

　　社會上所謂高階層的成員，大致包括高官富商及名流顯要。其收入較高、權力較大、知名度較高，在社會上也享有較高的地位，及較多的權利。

（二）重要的休閒特徵

　1.講究精品與名氣

　　高階層的人休閒消費都相當講究精品與名氣，目的在顯耀其財富與地

位。因為講究精品與名氣，故其消費額度都不低。這種消費特徵包括進上流餐廳，旅遊時搭乘飛機的頭等艙，穿著名牌精品服飾，進出名流人士出入的休閒俱樂部等場所。

2.高度的隱密性或特殊性

　　高階層人士的休閒消費場所，常具有高度的隱密性或特殊性，如在私人俱樂部、家中或名貴地點進行。講究隱密及特殊的原因，主要是安全考慮及表現顯赫地位，前者包括人身及名義上的安全。後者則為能呈現階級的象徵，期望引起社會的注意與重視，也用為與中下階層相區隔。

3.講究安全性

　　高階層人士為顧及安全，通常在休閒時都附帶嚴密的防衛措施。出入有司機及貼身保鏢隨行，也較少在公開的場合休閒，而選擇在隱密的私人寓所進行。

4.花費昂貴

　　高階層人士的休閒消費都相對昂貴，除為講究品質外，也因顧慮面子，以較高消費額度為手段，提升其身份與地位；消費後給服務人員的小費也都出手大方。

二、中階層者的休閒消費特徵

㈠成員特徵

　　社會中的中階層者，以一般中級軍公教人員及企業界的中層管理人員為主，論人數可能為社會中的大多數。此一階層的人，收入中等，地位中等，生活程度也中等。

㈡重要的休閒特徵

1.消費種類大眾化，品質中等

　　中層階級的人物休閒的種類大眾化，故種類很多，品質中等，既不名貴也不寒酸，是社會中大多數的人樂於消費者，也能消費得起。到國外旅

行時大多搭乘飛機經濟艙，國內旅遊則住三星級旅館，上餐廳大概都點經濟家常菜。平時休閒方式，以不花費太多為限度。

2.以參加團隊或與親朋好友與家人一起休閒為主要方式

　　中階層者的主要休閒方式既然是中等消費，乃常以參加團隊、與親朋好友及家人出遊或居家同樂的方式休閒。這種休閒方式的花費水準也屬中等，並不太高，故為多數中產階級者所樂為。

三、低階層者的休閒消費特徵

㈠成員特徵

　　此類成員都為社會中的低收入者，包括農工大眾及貧戶。低階層者的條件除收入有限外，地位較卑微，工作方式為較費體力型，教育程度通常也較低。

㈡重要的休閒特徵

　　此種階層者的重要休閒特徵，可分兩方面說明：

1.數量缺乏，品質粗略，消費低廉

　　低階層的人休閒的數量普遍缺乏與不足，即使從事休閒活動，品質也多粗糙，故消費也很低廉。路邊消費是其最愛，偶而到外旅遊時，僅限在島內遊覽；投宿旅舍時，都住通舖。平時休閒多半是在家看電視，或在社區中看免費的野台戲。

2.休閒活動中藏有不少問題

　　在低階層者少有的休閒活動中，易藏有問題性。重要的問題包括容易傷風敗俗，以及容易引起衝突與紛爭。此與此階層人物的休閒活動常是群集性與公開性有關，公開群集式的休閒活動，很容易引起紛爭與衝突，也因容易瞎起鬨以致有傷風敗俗的行為。

第三節　休閒娛樂從業者階級的形成

一、形成的背景因素

(一)人數眾多

隨著休閒娛樂需求的增加，社會上休閒娛樂的供應者，也為之增加。從業者人數眾多，乃有自成一個階級之可能。相似的背景和觀念，自成階級的可能性乃提高。

圖 5-1　休閒的需求增加，相關的從業者也增加了。相似的背景和觀念，自成階級的可能性乃提高。圖為渡假型飯店。

(二)職業、教育程度與收入相近

休閒娛樂從業者形成階級的因素，除了人數眾多一項外，更重要的是其職業相同，教育程度與收入水準也相近之故。相同的職業、教育程度及收入水準本來就是形成同一社會階級的重要因素，再加上相同或相近的休閒娛樂嗜好，形成同一階級的可能性更大。休閒同業者在一起休閒娛樂的最可能機會是在開會之後，或在業務考察的期間。

(三)相同從業者的觀念、態度與行為習慣都很相同或相近

同類的休閒娛樂從業者之間通常設有公會或協會的組織，藉以凝聚共識，形成相同的觀念、態度與行為習慣，因此也容易自成一個階級。

二、同行中不同類別的階層差異性

休閒娛樂的從業者範圍廣泛，可再細分成多種不同的類別。不同細類的從業者之間自然也容易形成階層的差異性。以下先列舉休閒娛樂的細類，

再擇其最高層與最低層的代表從業者，敘說其特性。

㈠休閒娛樂界的細類

　　參照中華電信印行的 2003 年臺北市分類電話號碼簿的資料,有關休閒娛樂從業者的細類繁多，其中以休閒娛樂為名者已有不少，不以休閒娛樂為名，但實際上也具有休閒娛樂性質者為數更多。如下列舉若干重要者供為參考:

　　⑴休閒用品類：包括風箏、沖浪板、帳蓬、釣具用品、登山用品批發及製造、釣具用品零售、潛水訓練、潛水器材用品、露營用品批發及製造、露營用品零售。

　　⑵運動器材及用品：細分成水上運動器材、乒乓球與保齡球用品、高爾夫球用品進出口、高爾夫球用品零售、健身器材及用品、球類器材及用品、球類器材及用品進出口、健身器材零售、童軍用品、溜冰用品零售、運動器材批發及製造、運動用品進出口、運動用品零售。

　　⑶運動場所：包括保齡球場、高爾夫球場、健身中心、游泳池、騎馬場。

　　⑷電影院：包括戲院、電影院。

　　⑸娛樂場所：包括三溫暖、公共浴室、水療 (SPA) 休閒中心、夜總會、泡湯溫泉育樂事業、迪斯可舞廳、俱樂部、浴池、酒吧、酒廊、視聽歌唱（KTV、卡拉 OK）、遊樂場、歌廳、網路咖啡廳、舞廳、撞球場、MTV、魔術雜技業。

　　⑹景點名勝：包括中山堂、公園、花園、紀念堂、觀光農場、果園、茶園、渡假村。

　　⑺彩券。

　　⑻旅行業：包括旅行社、旅遊諮詢、導遊業、嚮導。

　　⑼飯店旅館：細分成大飯店、民宿、汽車旅館、招待所、旅社、賓館、觀光飯店。

　　⑽畫及畫廊：細分成美工、繪畫創作、畫框裝設、藝廊、裱鑲業。

　　⑾嗜好：細分成古玩藝品、古董、字畫、郵票簿、郵票買賣、棋社、

雅石。

　　(12)**音樂**：細分成二手鋼琴、合唱團、音樂教室、樂團、樂器批發買賣、樂器修理、樂器進出口、鋼琴進口、鋼琴製造、鋼琴買賣、中古鋼琴。

　　(13)**電影製片及發行**：細分成電影製片及片場、電影器材、電影字幕、影片沖印、影片發行。

　　(14)**戲劇**：細分成布袋戲、民俗藝術、民間戲曲、地方戲曲、表演節目安排、康樂隊、歌仔戲、綜藝團、舞團、戲團及代理、說唱藝術、醒獅團、戲劇創作。

　　(15)**寵物**：細分成水族及水族用品、鳥及鳥飼料用品、鳥園、愛犬美容、寵物店、寵物美容服務、寵物食料及用品、寵物訓練。

　　(16)**教育團體及協會**：細分成足球會、桌球會、棒球會、運動協會、職籃、籃球會、體育團體。

　　(17)**國術功夫**：細分成中國功夫、太極、功夫用品、功夫館、香功、氣功指導、國術館、跌打損傷。

　　(18)**娛樂用品**：細分成紙牌、遊樂場設備及用品、遊戲器具批發及製造遊戲器具零售。

　　上列的休閒娛樂從業者的種類已經很多，但尚未能涵蓋全部。足見此類從業者的種類不少，數目也甚多。

㈡最高階層從業者的特性

　　在休閒娛樂事業從業者當中，不乏投資與經營大型的正派事業者，堪稱代表此種行業的最高階層者。此種投資者或經營者與其他大企業的投資者及經營者的身份地位相同，堪稱為社會上的企業名流，也居社會階層的高階者。其地位的象徵是，出入有名貴轎車，居住豪宅別墅，結交同等的高階地位的商業鉅子，與政界要員及金融家都有良好的關係。

　　休閒娛樂界的上層者所投資的事業也可能很廣泛，其中有的是休閒娛樂以外的行業。居上流階層者交際應酬廣闊，出手大方也是其一大特徵。但在經濟景氣不佳時，也常遭遇資金周轉不靈、倒閉走路的窘態。

　　上層階級的從業者後代兒女擇偶時很講究門當戶對，選擇同屬上層階級人家結親，後代的財產流動較不吃虧，將消息傳開也較體面。這是此一階層的人特有的婚姻觀，但有時候也常給下一代的年輕當事人帶來苦惱與問題。

㈢最低階層從業者的特性

　　在休閒娛樂業者當中，位居最下階層者，就是從事出賣靈肉供人休閒娛樂者。此類以當娼為業討生活者最具代表性。過去此類的人多半都因家境貧困，或遇人不淑所致。這些人在社會中存在的數量雖不很多，但也不少。近來政府取消公娼制度，但從娼者則轉明為暗，仍然為數不少，常混跡在地下場所。

　　此種從業者的境遇大都悲慘淒涼，少有快活得意者。最等而下之者，則常遭遇毒打迫害，身心滿布傷痕與疾病。收入也微薄，生活境遇極為可悲與可憐。

　　近來從事色情交易者，還包括援交少女及牛郎，其中也有人的出身並不低微。加入色情行業是基於好奇、尋找刺激、及賺錢較為容易等原因。然而在一般人的眼中，從事此種行業者，仍屬社會的最低階層。

三、休閒娛樂從業者的工作與休閒的特性

㈠工作特性

　　休閒從業者的工作特性，可從下述兩種明顯角度觀察：

1.扮演供人休閒娛樂的角色

　　休閒娛樂從業者不論是經營上階層的行職業或從事下階層的工作，其角色都是同為扮演供人休閒娛樂的角色，或克盡供人休閒娛樂的功能。其中，上層者提供的休閒娛樂交易或服務種類可給休閒者獲得較高尚的休閒娛樂滿足。較下層者提供的休閒娛樂交易或服務，能提供的功能通常也是較屬低等級或低層次者。

2.工作時間的範圍很廣

　　休閒娛樂從業者的工作時間範圍很廣，有的在白天，有的在夜晚。在夜晚工作者，常在一般人工作之後的業餘時間進行。此類工作者如酒館、酒吧、酒家、餐廳、舞廳、視聽歌唱場所，以及戲院、劇院等。因為一般人到此種休閒娛樂場所消費時，時間都在正常的工作之後，故以傍晚到午夜時分者為數最多。

(二)休閒特性

　　休閒從業者本身也有休閒娛樂活動，而此類從業者的休閒娛樂活動也有其特有性質。重要的特性，可分兩方面觀察：

1.休閒娛樂時消費出手大方

　　此一特性與其本業賺錢容易有關。在社會上各行各業中，休閒娛樂事業是收入較為迅速的一種。休閒娛樂從業者因為賺錢相對較為快速，故本身在休閒消費時，出手也較大方。經常聽聞歡場女子在休閒消費時，視鈔票如糞土，出手闊綽，就可能與其所做行業日進斗金，以及在歡場中兒戲人生的態度有關。

2.休閒時間也較異常

　　休閒娛樂工作者的生活習慣與許多正常工作者的生活習慣不同，休閒活動時間也很特殊，常在午夜之後，亦即自己的工作完畢之後。許多夜生活的消費者，常是休閒娛樂從業者，他（她）們在工作之後常有吃宵夜或到酒吧小飲一番的習慣。

第四節　特種休閒行業的階層觀察與研究

一、特種休閒行業的意義與範圍

(一)意　義

所謂特種行業，是指營業性質較不尋常，需有特種執照與許可的行業。

㈡範　圍

依政府的規定，特種行業的種類與範圍共包含十餘種，即賭場、舞廳、妓院、酒廊、電動玩具店、PUB、KTV、卡拉 OK、理容院、歌廳、酒家、酒廊等。這些行業也常被稱為聲色場所。

二、階層位階

在傳統社會中，這些行業都被認為最低層，因為具有傷風敗俗的作用，消費者也被視為下層低級人物。若有原為上階層的人，若到此種場所進行休閒娛樂，也會被社會輿論所批評。

在現代社會中，有些特種行業因收入好，經營者也常可竄升地位，而成社會的上層人物。

三、相關的階層結構性

特種行業的階層結構特性之一是，易與權勢結合，結合的結構可分五方面說明：

㈠為求保護與政治權力結合

此種行業因常涉及非法，需要有正常權勢的保護，故其很容易與政治權勢結合，目的在獲得政治保護，以免觸法，同時也在廣獲客戶。在各種政治人物當中，最容易也最愛被結交的對象是民意代表。

㈡為求保護與治安權力結合

此種結合的對象是警察機關，目的也在求保護。因為治安機關直接負責管理特種營業場所，可直接取締違法者，或對之開罰單。業者結交治安機關的目的顯然是在免於受到取締或罰款。

此外，也因此種營業場所易受黑道騷擾，所以結交治安機關也可嚇阻

黑道的騷擾與欺壓，求保平安。

㈢為求保護與黑道力量掛勾

聲色場所的特種營業常有黑道人物出入，由結交黑道，以黑制黑也是此種行業常有的做法，目的也在求保護。此種結合常是與白道的治安機關或政治權勢結合無效時而為之，也可能是因受到黑道角頭要求，為息事寧人而不得已才接受者。值得注意者是，許多特種行業的幕後經營者或主持者，常為黑道勢力或治安及政治權力人士，故其中的複雜糾葛情形，也可想見一斑。

㈣自成有力的階層以求自衛

特種行業的同業者之間為求生存與發展，也可能相互結合成一階層，壯大力量，以便與外界競爭或對抗，目的在求自衛。這種結合有因法律許可，因而組成公會或協會之類，成為自衛及自救的組織及力量。也有因為客觀上的必要而發動組織、團結壯大力量者。

㈤與色情有關

多半的特種營業都與色情有關，藉色情而從事與經營人類最原始的休閒事業，滿足消費者感官上的慾望。由於與色情有密切關係，故其社會階層也都較難提升。

四、社會控制的必要性與方法

㈠必要性

特種行業因易有犯罪行為，產生社會糾紛與衝突，對顧客、消費者乃至不相干的路人、鄰居產生騷擾，造成傷害，因而極必要施以強有力的社會控制，以減少紛爭與傷害。

㈡控制的方法

常見對特種營業場所的控制方法有多種，包括⑴設置錄影監視，目的為當發生事端時可借調記錄分析求證。⑵臨檢，治安軍警單位常藉臨檢，查看不法的顧客及消費行為，藉以端正風氣。⑶以武裝軍警力量加以維護，在特種營業場所常會發生暴力紛爭，必要以武裝的軍警力量加以處理維護，否則難以平息。⑷店家顧用保鏢與打手，目的在抵制不肖者的擾亂。

第五節　休閒階層營造休閒社會

社會中存在各種各樣的休閒階層，乃營造成複雜多樣的休閒社會。營造的性質可分成下列數點說明。

一、休閒階層者對社會的休閒需求

在社會中各種階層的人對休閒都有需求，其中有閒階級 (leisure class) 的人，對休閒的需求最為迫切與具體。一般有閒階級者都是較富有的階級，也即是有錢有閒之人，其對休閒的需求都較迫切與具體，乃促使社會上提供其需要的休閒設施與服務。

二、有閒階級投入休閒的設施與服務

社會上不少休閒設施與服務先是由有閒的需求者投入設置或建設者，而後發展成對外營業及服務，也即是先娛樂自己而後娛樂他人。休閒者容易投入休閒設施與服務發展的理由是，因其對休閒較有概念，也較在行，且也都較有能力投資開發。

三、休閒階級對休閒政策的影響

在民主化的社會或國家，各種建設與發展都經民意過程展開與實現。休閒事業的發展若有政策作為基礎，速度必然較快，成效也較可觀。而影

響休閒發展政策最直接、最有力者通常是有閒階級者。此一階級對休閒最有需要，也最用心並最注意，故對政策也最關心。由關心政策、推動政策而至落實政策，乃很有可能影響休閒的建設與發展，終究有助休閒社會的形成。

四、休閒社會的形成與特徵

休閒社會的形成與特徵，可分成以下四個要點加以說明：

㈠從事休閒活動者為數很多，休閒成為生活的重要部份

休閒活動者包括消費者及服務者。當活動人數增多，活動變為活躍，乃成為生活中很重要的一部份。

㈡休閒種類繁多

隨著休閒活動人數的增多，活動種類也變多。就消費面的種類看，有高消費者及低消費者。從供應面看，則設施服務的種類也非常繁多。

㈢休閒娛樂的收支佔國家總收支比例大

休閒社會可從休閒收入及休閒支出分別佔國家總收入及總支出的比例加以理解，比例越大，重要性越高，休閒社會的色彩也越濃厚。當休閒消費額佔全國總消費額高時，表示休閒生活在國人的生活中所佔的份量重要。當休閒收入佔全國的總收入中的比例高時，則表示休閒產業佔全國總產業中的份量很重要。一個社會具有高休閒消費或高休閒收入的性質，便可說具有休閒社會的性質，兩者俱備，則休閒社會的特性更為明確。

㈣休閒事業帶動或支配百業的發展

當一個社會發展到成熟的休閒社會時，社會上的休閒事業會帶動或支配百業的發展。此時國家的收入結構中，休閒旅遊的收入可能佔很大數量，國人的消費結構中，休閒旅遊的消費與支出，也佔很大比例。

第六節　世代間階層流動與休閒變遷的關聯

一、開放社會的常態

在開放的社會，世代間的社會流動性高，兩代之間社會地位變動的程度大。通常是下一代的平均社會地位比上一代的平均社會地位高。社會地位高的一代，對休閒生活比社會地位低的一代重視，故在生活中休閒所佔的比重也較高。

二、臺灣社會的現況

常見臺灣年輕一代的生活內容中，較上一代的生活重視休閒生活。年輕人的休閒支出與消費所佔比例，比上一代休閒支出與消費的比例為高。這種關聯與年輕一代的收入水準相對較多，社會地位相對較高有關，也與年輕一代較注重休閒生活的性質有關。總之兩代之間社會地位有了變動，休閒觀念與實際行為也都有了變遷。

第七節　封閉社會與開放社會的休閒生活

社會的演變，大致都由較封閉性變為較開放性。比較封閉社會與開放社會的休閒生活，也可看出有相當顯著的差異。茲就這些差異，列舉說明如下。

一、封閉社會的休閒活動相對較少

此種差別主要由兩個原因造成，第一，封閉社會的生活較為簡單化，其休閒生活也較簡單，故休閒活動也相對較少。第二，封閉社會的人收入相對較低，可用為休閒活動的時間及費用相對較少，故其休閒活動也相對較少。

二、封閉社會的休閒較多與生計有關

　　至於封閉社會的休閒活動的內容，主要都與其生計有關，與生計無關的活動方式相對較少。因為結合生計與休閒的生活型態佔去人類活動的大部份時間及精神，故可能發展出的休閒活動也以有關生計者為限。

三、封閉社會的休閒活動型態較守舊傳統

　　封閉與保守傳統成正相關，故其休閒活動也都較傳統與保守，少有新穎與刺激者，也少有違犯風俗習慣者。此點與開放社會的休閒活動多有違犯善良風俗者，絕然不同。

四、封閉社會的休閒活動都為內生內耗者

　　封閉社會的休閒方式大致都為內生者，也都為內耗型。此與開放社會的休閒頗多外來者不同，也與其有不少是到境外消費的情形不同。故封閉社會的休閒活動較少新奇，但也較少耗損與浪費。

第六章

休閒與家庭

第一節　休閒與家庭研究的重要性

社會學的創始者孔德 (August Comte) 將家庭視為社會研究的單位，因為家庭是一個具體而微的社會體，從研究家庭內許多社會性質，就可以了解整個社會的性質。從社會學觀點看家庭，有許多重要的層面與角度。這些層面與角度，也是從事休閒社會學研究者所應注意與關切者。

第二節　家庭為休閒的單位

雖然許多個人是單獨進行休閒行為，但不少休閒行為，是在以家庭為單位下發生並進行的。家庭為休閒的單位，可從三方面加以觀察與說明。

一、家庭為休閒的消費與預算單位

雖然不是所有的個人休閒都透過家庭進行，但家庭常是休閒的消費及預算單位。也即家人的休閒消費及預算是以家庭為一體而分配與決定的。由家庭為單位出發，家人常一起休閒，或由家庭總消費與總預算中分配到一部份之後再進行個人的休閒。

常見以家庭為單位的休閒有禮儀式休閒，如參加婚生喜慶，給人賀禮湊熱鬧，或在風俗節日的慶典活動中的休閒。這些休閒幾乎都是以家庭為單位參與的。

在家庭組織與功能健全的情況下，家人的收入與支出都是湊和一起分配的。一般父母的收入常是合併一起，用來持家及養育兒女。當兒女的在長大結婚之前，也可能將薪水工資交由父母統籌分配使用，其需要的休閒費用再從家庭總預算中支付。

二、全家式的休閒計畫與活動

家庭是休閒單位的第二層意義是，舉家一起進行休閒計畫與活動。此

種休閒可細分成居家休閒及外出旅行兩種。全家人一起居家休閒的共同行動，除了上述參加婚生喜慶及節日的慶典活動外，還有共同看電視、聊天或親子間的娛樂活動，這些休閒多半在假日或下班時間進行。至於外出旅行是偶而為之的行動表現，旅行的去處有遠有近，旅行的時間有長有短。

三、考慮與配合家人的因素進行休閒

　　家庭為休閒單位的另一重要涵義是家庭份子的休閒不是孤立進行的，而是考慮與所有家人相配合。故一人休閒也要考慮其他家庭份子的時間、空間、工作、職責、互動等的因素。常見兒女為升學壓力而準備功課時，父母乃減少到外休閒，停留在家陪伴及照護兒女。即使在家休閒如看電視也要盡量放小音量，甚至少看或不看，以免影響到兒女唸書。此種為家人考慮的休閒，十足反映此休閒是以家庭為單位出發的，或深受家庭變數影響或決定的。

第三節　家庭份子的休閒模式與影響

　　家庭份子間的休閒會相互影響，其間的休閒數量與品質也常是經由分配的。就幾種顯著的分配或影響模式，分述如下。

一、同工同酬、有福共享的消費模式

　　在民主平權的家庭，份子之間的休閒分配是有福共享的模式。雖然家人賺錢的能力與數量不一定相同，但考慮大家都為家庭共同賣力工作，故把休閒看為是全家都應享有的工作報償。休閒不分男女與老幼，人人有份，不分彼此，可說是最和樂也是最理想的家庭休閒模式。

二、少數成員揮霍而敗壞家庭與家風的模式

　　社會中也常見一些家庭有少數成員揮霍無度，自己不當的休閒，如賭博或花天酒地，卻敗壞了家產與家風，使其他家人喪失或減低了休閒的經

濟能力與機會。此種家庭的休閒模式甚為異常與不妥，但卻也常會發生，成為相當典型的模式之一。

三、缺乏家庭休閒的模式

此種模式包括兩種不同情形，一種是缺乏能力，以致無家庭休閒之可言，一般貧窮的家庭是屬於此類。另一種是因為缺乏計畫、習慣或誠意，以致少有以家庭為單位或由全家人共同進行的休閒活動。一般家庭份子關係較冷漠或家庭份子個人主義觀念與心態較強的家庭，都屬此種休閒模式。

四、家庭份子休閒的模式對個人的影響

各種不同模式的家庭休閒對家庭份子個人會有不同的影響，正面的影響是可使份子稱心如意，感到家庭的體貼與溫馨。反面的影響是，會令家庭份子感到家人的關係冷漠，與家人相處枯燥無味，甚至造成家人不和，導致家庭破碎的悲劇。

第四節　家庭式的休閒與娛樂

家庭式的休閒與娛樂與個人式的休閒與娛樂相比，有其特別之處，這些特性是受家庭的特性的影響所致成。就家庭式的休閒娛樂特性，分成兩方面說明。

一、重要的休閒時刻

(一)平日在夜間休閒

在一日之內，家庭式休閒與娛樂的重要時刻都集中在夜間，工作之餘、下班之後，是家人相聚的重要時刻。此一時段的重要家庭休閒與娛樂活動包括用餐、看電視、訪友或逛街等。

(二)假日、節慶與假期的休閒

　　在較長時段內，假日、節慶與假期，也是家人共度休閒與共享歡樂的重要機會。不少家庭在假日常有舉家郊遊、餐廳用餐或逛街購物的休閒習慣。在節慶日的重要休閒則是祭拜，順便打牙祭與社交。假期則可作較長時段的休閒娛樂規劃，如到遠地渡假旅行。家中有學生者，若要全家休閒旅行則在寒暑假期間才較有可能。

二、重要的家庭休閒方式

　　家庭休閒方式可分兩大類型說明，一種是非正式的休閒，另一種是有計畫的或固定時間的休閒。

(一)非正式的休閒

　　非正式的家庭休閒中，最常見的是聊天、陪伴老人，或在室內聽音樂、玩牌及看電視等。都市家庭中，也有不少是在陽臺種花草，以為消遣者。

(二)有計畫或較固定時間的休閒

　　此類休閒包括假日上教堂，或神明生日到廟裡拜拜，以及參加組織性的休閒活動，包括學生家長會、運動競賽、以及全家休假旅行等。

第五節　新興家庭式的休閒活動

　　在工業化的社會中，勞工家庭興起，數量增多，對於休閒的需求迫切，此種新興勞工家庭的休閒活動方式有三種重要類型。

一、走訪休閒農場

　　新型的全家大小共同休閒的方式之一是，走訪休閒農場。休閒農場適合全家一起渡假休閒的道理，有下列諸點：

(一)休閒農場適合小孩的戶外教育與活動

小孩子在休閒農場中可接近大自然、欣賞綠色的農作物及學習農人的勤奮與儉樸生活。這種休閒活動對兒童性格的塑造及知識能力的增進大有幫助，故為成人樂於接受，並樂於安排攜帶兒女一同前往休閒渡假。筆者曾研究德國休閒農場的渡假性質，發現工人家庭常舉家大小在低廉價位的休閒農場一起渡假一週或甚至更久。

(二)休閒農場具有生態之旅的功能

多數的休閒農場都以生態之旅的規劃與設計為重心，遊客到農場可以觀賞及學習到在市井環境中所難學習或體會到的生態之美與奧妙。重要的生態設計，除各種農作物外，有可能附設水澤區、草原區、森林區、動物飼養區、昆蟲培育區、鳥類棲息區等，極富多元的景觀與趣味。

(三)以低廉價位供應長時間的停留與消費

大部份的休閒農場的飲食及住宿收費，都訂定較低廉的價位，因此顧客多願作較長期的停留。在渡假休閒的過程中乃能有較充裕的時間，體驗鄉野及農業生活，給兒童留下深刻的印象；有農業背景的成人，也有機會重溫兒時舊夢；沒有農業背景的成人，則可獲得新鮮的經驗。闔家同樂，趣味盎然。因為花費不多，故中低階層的勞工家庭也能普遍消費得起。

(四)遠離市井塵囂，尋求鄉野的寧靜與和平氣氛

大多數的休閒農場都遠離都市，故能避開市井的塵囂。遊客休閒者到休閒農場最大的享受，是尋求鄉野的樸實寧靜與和平的空氣，享受雞鳴狗吠及青蛙昆蟲的叫聲。這種氣氛非在繁華都市或是人潮密集的觀光風景區所能具有或提供的，故有其特別迷人之處。

二、露營旅行的休閒活動

西方的工業社會，家庭式的休閒旅遊方式中，有一項很重要的是，全家駕駛旅行車或拖車到野外營地露營過夜。這種休閒方式大致包括下列幾點特性：

(一)小家庭全家出遊

露營式的旅遊在歐洲地區相當盛行。此種旅遊的特點之一是小家庭全家一起出遊，極富家人同樂的優點。

(二)車輛旅行

露營的旅遊營地多半設在少有人煙的郊外，故必須有車輛代步。在歐美的露營旅行又常見以拖車並附床舖設備的方式進行。國內的露營，則都以在郊外營地搭棚露宿的型態進行，且以年輕人為主。此與歐美全家大小一起露營的方式不同。

(三)在野外過夜

露營旅遊過夜的地點普遍在野外，在歐美的營地都有供水設施，供應的水也都為自來水。在國內的露營地點則常設定在河流旁或山溝邊，以便取用天然水源。

(四)露營旅遊的主要原因在節省費用

露營旅遊的原因有多種，但最主要的原因是為能節省費用。故此種旅遊方式多半是中下階層家庭的旅遊方式，少有高層地位的家庭參與。其中以都市的工人家庭最好此道。

(五)深入鄉村偏遠地區

露營的營地普遍設在鄉村偏遠地帶，故露營時普遍要深入鄉村的偏遠

之地。常可見以拖車露營的歐美人士，輕車出遊、走遍全國乃至鄰國的鄉野地帶，充份享受了野外風光與樂趣。

(六)國外露營的可能性

在歐洲，國家的數目很多，且國界相連，自從歐盟組織成立以來，國與國之間的通行更加方便，故歐陸的人民在露營旅行時，不僅行跡國內，且也可能跨越國界，到外國露營旅行。每年夏天，有不少荷蘭人及比利時人進入鄰近德國、法國旅行，同樣也有德法的人到他國露營旅行。

三、出國旅行

新興的另一種家庭式休閒活動的類型，是全家人出國旅行。此種休閒旅遊的特性，可分四點加以說明。

(一)利用假期

出國旅行通常至少要五天，也有長達數週者，故最常利用較長時間的假期進行。多數的家庭為了配合在學的子女一起出遊，乃都選擇在寒暑假期間出遊。

(二)參加旅行團

近來國人出國旅行不論是個別或全家出遊，大多會以經由旅行社組團的方式進行。這種組團到國外旅行的方式比較經濟實惠，價錢較低，且也可避免自己摸索的困難、不方便與麻煩。經由專業旅行社安排，不僅機票較便宜，旅行也能看到重要景點，又有人帶團解說，可增加對當地的了解與旅遊的趣味，一舉數得。

(三)選擇世界名勝與景點

國外旅遊若經旅行團安排者都會選擇世界名勝景點作為旅遊目標。行程經過地點有都市也有鄉村，有風景區，也有古蹟名勝。

㈣攜眷與攜伴

多半參加旅遊團到國外旅遊者都是攜眷或攜伴，故有不少是家庭式出遊者，目的在共享經驗，增加共識，藉以增進家庭的團結與和諧。

第六節　家庭休閒的倫理意義

家庭休閒是指家人共同休閒，包括在家休閒或出外旅遊。這種休閒具有多種倫理意義，茲將之說明如下。

一、增進親子的感情

家人一同出遊的第一個倫理意義是，可增進親子的感情。許多核心家庭的休閒份子僅包括父母及未婚子女。一般在家中休閒與在旅行過程中，親子之間的氣氛是融洽的，感情是甜密美好的。因此可拉近親子間的心理與社會距離，增進親子間的情感與心靈交會。

家庭的休閒給親子的另一重要涵義是，讓幼小兒女寓教育於休閒。在休閒旅遊過程中所經歷的大小事項，都具有教育的意義。親子同遊時，不僅給小孩教育，也給大人教育。大人還可乘機給小孩解說與指導，增加小孩子的了解能力，也因此可以增加教育的效果。

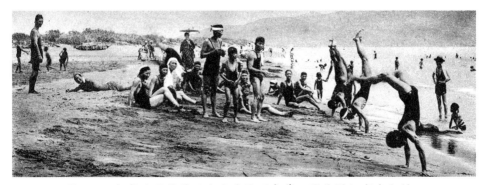

圖 6-1　全家共同旅遊具有多重倫理意義，更能增加家庭和諧。

二、陪伴老人

全家人的休閒可能包括上一代的老人。此類全家式的休閒的重要倫理則在使老年人獲得滿足，也表現下一代人對上一代的孝行。此種倫理可經全家休閒而發揮與推廣。推廣的意思是可供別的家庭作模範與榜樣，使此種關懷老人或向老人行孝的美德與倫理充滿全社會的所有家庭。

三、鬆弛緊張與衝突

家庭式休閒的另一重要倫理意義是使家人的情緒放輕鬆，疏解緊張、化解衝突，包括語言、心理與肢體衝突的化解。由於休閒與旅遊必須做某種程度的消費，也可使全家人獲得滿足，增加和諧與融樂。

四、培養共同經驗、觀念與意識

在全家人的休閒旅遊過程中，有很多的機會可增加全家人的共同見聞，認識共同的人物與事務，也可使全家人增加思考家庭整合的機會，儲存共同話題，培養共同的理念，增進共同意識。這些條件對達成齊家的目標，都非常重要。

第七節　家庭休閒的變遷趨勢

社會不斷在變遷，社會中的家庭休閒性質也不斷在變遷。綜合觀察近來家庭休閒變遷的趨勢，可看到如下這些方面。

一、個人的休閒比重增加

隨著個人主義的擡頭、家庭功能的式微，家庭中個人隨興獨行的休閒活動比全家整體休閒更為普遍，個人休閒佔家庭休閒的比重也顯然增加。當個人以個體為單位參與休閒活動增多時，家庭式的休閒活動就越來越困難，也越來越減少。

二、子女參與的家庭休閒減少

因為出生率的降低，子女人數減少，家庭休閒中有小孩陪伴者也越來越少。此外因為小孩的獨立自主性高或組織性的活動多，故家庭份子的休閒以與父母分離方式進行的，也逐漸增多。因此所謂家庭式的休閒，漸漸變為只由夫婦兩人所構成。

三、家庭休閒的變化因婚姻關係變化的加大而變大

近年來婚姻的關係變得較以往不穩定，分居離婚的比例增高，有外遇者的比例也增高，影響全家性的休閒機率變低。在分居與離婚的情況下，全家式的休閒就不大可行。在有外遇的情況下，家庭式的休閒也會減少。道理很明顯，因在這種不穩定的婚姻情況下，夫婦關係不良，互動也少有交集，故也談不上有一起休閒之可能。

四、主婦的休閒增加

女權的升高、家庭經濟水準普遍提升、生育子女數的減少、小家庭趨於普遍、婦女在外工作者比率增加、專為女性設計的商業性活動推廣與增多等，都是促使婦女休閒增加的重要因素。以往家庭主婦少有休閒的機會，今日的婦女，休閒機會大為增加，但也僅以城市地區較為顯著。

城市社會主婦的休閒方式中，常見主婦結伴喝下午茶或逛街，也有樂好洗三溫暖、按摩、跳舞等較新潮的休閒者。

五、以核心式的家庭休閒為主要方式

現代家庭的結構以核心家庭最多，即包括夫婦及未婚子女的型態。全家人口差不多僅有四人，當然也有略多者，此種家庭在出遊休閒時可同乘一車，住旅館時也可同擠一房或至多兩房，相對較為省錢。雖然現代社會仍有半複式或複式家庭存在，但全家休閒時少有以較大規模方式參加，只有在神明的慶典或節慶的活動上，才較多看到此種大家庭的休閒方式。

六、 雙薪家庭休閒的機會及能力增加

近來家庭中不乏夫婦兩人都在外工作並領有薪水者，其收入情況相對較佳，休閒機會較多，能力也較大。收入小康者，最可能帶領孩子一起出國旅遊。這種家庭多半也都有能力購車，故也最常驅車到郊外休閒與旅遊。雙薪家庭的收入普遍較佳，因而休閒的費用相對較多，但佔全部家庭收入的比例則可能相對較低。

第八節　鄉村家庭的休閒特徵

家庭的種類，按所在地區與分布的不同而分，可分成都市家庭與鄉村家庭。兩種家庭的休閒行為，固然有相似之處，但也有差異之處。前面所述諸點，大致屬於城鄉兩類家庭休閒的共同性質。以下針對鄉村家庭休閒的特性，分析若干要點，這些特性都是針對與都市家庭的休閒特性對照而認定的，故由了解鄉村家庭休閒特性，也可了解都市家庭的休閒特性。

一、 相對缺乏

一般看來，鄉村家庭的休閒相對較為缺乏；也就是說鄉村家庭休閒的種類較少，數量較少，時間較少，頻率較低，故也較難以獲得滿足。

鄉村家庭休閒相對缺乏的原因，與其主業農事的雜務太多有關，農人一天到晚忙個不停，少有休閒的時間，也因收入偏低，缺乏休閒的消費能力使然。

二、 以走訪城市謀生的子女為重要的休閒方式

自從都市化水準提升以後，鄉村家庭中的年輕一代遷移都市謀生落戶者極為普遍，鄉村的老年人偶然前往都市探訪兒女，以此種探訪都市之行為當成農閒時候的重要休閒機會。到了兒女謀生的都市，乘機到都市及近郊的名勝景點旅遊一番，當成一生難得而新奇的休閒經驗。過去在都市化

未興之時，鄉村家庭的成員少有到城市旅遊休閒者，城市中也少有值得供為休閒的設施與活動節目。但自從都市發展之後，鄉村家庭成員前往城市休閒旅遊者眾多，經住在都市子女的媒介乃常到都市休閒參觀旅遊，欣賞都市的美景。沒有子女在都市謀生與居住的鄉村家庭，也不乏參加旅行團乘遊覽車到都市休閒旅遊者。

三、農閒時的國內旅遊方式

鄉村家庭參加由遊覽車公司號召的國內旅遊情況相當普及，為期大約兩至三天。出遊者常是老夫老妻一起報名參加。此種休閒旅遊型態的興起，與鄉村經濟的改善，公路交通事業的發達，社會上產業的分化，農會福利事業的發展，及鄉村老人會等組織的興起，有直接的關係。

常見南部的農家成員組成團體到北部及東部的風景區旅遊，夜宿臺北等都市。北部鄉村的農家成員也組團到中南部及東部風景區遊覽參觀，夜宿嘉義、臺南、高雄及花蓮、臺東等都市。

這種由農家成員組合的休閒旅遊團，以農閒時較為盛行。一般在冬天比夏天多，因為在臺灣的冬天，農事較少，農村家庭成員都較有閒。

四、不花錢的閒聊

鄉村家庭的休閒活動中有一項相當普遍的方式，就是不用花錢的閒聊。閒聊的對象包括家人、鄰居、村人。閒聊利用的時間包括下田前、收工後或是中午休息時間。閒聊時常不僅限於個人對個人，如果在提供地點的家庭閒聊，主人一家幾乎都是全部投入參與。

這種閒聊的休閒是不用花錢的，但近來在鄉村家中閒聊時，邊喝茶邊開講者，也逐漸增多。泡茶喝茶也需要一些費用，不少村中的老人會、農會或參與閒聊的人，偶而也會提供茶葉或餅乾，為閒聊增添不少樂趣。閒聊的話題與內容，不外乎關熟悉的村人或村中家庭發生的事情，也包括新聞報導的消息及有關選舉及政治的話題等。

五、社區慶典、參拜廟宇及迎送神明的休閒

　　鄉村家庭的休閒節目與活動中,許多皆與社區慶典及與宗教神明有關。慶典活動多數也與宗教及神明的事務有關，但有些是與社區公共事務或國家的節慶大事相關者。

　　至於有關宗教及神明的祭典及儀式都以家庭為單位參加者居多，包括煮菜拜拜及加添香火錢等，都是以整個家庭參加的。鄉村家庭也藉此機會打牙祭或宴請親友，並藉此機會社交一番，具有很高的休閒意義與價值。這種休閒方式，是都市家庭所少有的。

第七章

社區休閒及其發展

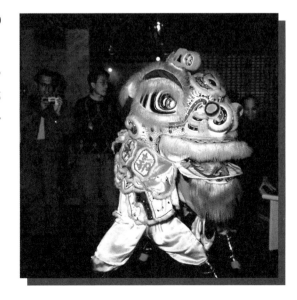

第一節　意　義

一、社區休閒

　　社區休閒是指在社區範圍內的休閒設施與活動，這種休閒與社區的關係密不可分。休閒資源與設施存在於社區之中，休閒的建設由社區居民的力量達成，休閒的活動由社區居民所參與，而休閒的利益與福祉也由社區居民所共享。此種休閒與社區外的休閒的性質差別很大。後者是指休閒的資源或建設的地點存在社區之外，休閒建設由社區外的人員使力而成，休閒活動者主要為社區外的人，社區內的人則少有參與，而休閒的利益或福祉歸於外來的投資者或遊客所獲得。社區居民則分享不到這種利益與福祉。

二、社區休閒的發展

　　社區休閒的發展是指社區內休閒設施與活動的促進、社區休閒環境與條件的改善、社區居民參與休閒的增進。這種休閒發展很強調社區居民的參與及出力，然而對外來力量的援助，也並不拒絕，但會經過選擇，不使其完全壟斷發展的利益，也不完全斷絕社區居民對資源的分享。

第二節　社區休閒資源

一、社區休閒資源的定義

　　社區的休閒資源是決定其休閒發展的重要條件之一，重要的資源包括天然資源及人為資源，前者包括天然景觀與天然產物，後者則指可用人力創造或製造的休閒器物與方法等。社區的休閒資源必須存在於社區之中，或由社區居民所擁有，並可供為社區居民所享用。

二、休閒設施

社區的休閒設施也是社區休閒的重要條件之一，這種設施都經人為造設而成，也都用為休閒的用途，促進休閒的目的。常見遊樂區或風景區的造景，或可供觀賞遊憩的各種設備，包括建築物、玩物或用具等。其他在社區中的重要休閒設施有公園、綠地、活動中心、音樂廳、歌廳、社教館、戲院、運動場、球場、游泳池、舞廳、酒館、餐廳、咖啡廳或茶藝館等。

三、休閒活動

社區的休閒活動是指社區居民在社區中進行的各種休閒活動，重要的活動有唱歌、飲茶、喝酒、講故事、聽音樂、跳舞、玩各種球類及看電視等。這些活動也是社區居民的重要休閒內容。

第三節　社區休閒的社會功能

社區休閒的社會功能與其他許多社區生活節目一般，具有多方面的社會功能，這些功能有的是及於社區中某些個人，有的關係社區整體，茲將這些功能列舉並說明如下。

一、提升生活品質

休閒是生活的一部份，是工作之外的生活，社區中若有豐富的休閒，表示社區生活的內容充實豐富，生活品質也較高。

二、促進身體的健康及心智的發展

休閒可以調劑身心，同時可使休閒者身心健康。休閒活動異於工作，所以也可使心智朝向工作以外的方面發展。若社區中人人皆能休閒，社區人民即可增加身心健康，也可促使身心發展與成熟。

三、造成社區的吸引力

有豐富休閒資源設施與活動的社區，必能引起人群前往參與及享有的欲望，因此具有較高的吸引力，吸引外界人口前來觀賞或定居，因而可使社區興旺與發展。

四、防止休閒的反社會運用

社區的休閒設施與活動如未受社區居民注意與監督，容易使其被利用在反社會的方面，例如妨害社會的安寧與安危。社區休閒也常受到社區居民愛顧與保護，因而也不易受到外人的糟蹋與破壞，或用為反社會的風俗。

五、改善個人、團體與世代間的關係

許多個人之間、團體之間或親子等世代之間的關係，可因共同使用社區設施，或共同在社區中進行休閒活動，而增加了解與改善，總之可促進其關係。

六、增進鄰里關係與社區的連結

社區中的鄰里關係，可因共同進行休閒活動，或共同利用及維護休閒設施，而增進與改善。社區居民之間的關係也可更加連結。人在休閒之時較可放鬆心情、開闊胸襟，因而有助鄰里關係及社區連結的情懷。

七、滿足特殊人群的需求

社區休閒設施與活動的種類很多，不同種類的休閒設施與活動可分別滿足不同人群的需求，公園中的兒童遊玩設施特別受到兒童的歡迎與喜愛，公園中的健康步道特別受

圖 7-1　社區休閒設施可以促進區內居民的人際和諧。

到老年人的青睞，運動場尤其是喜歡跑跳及打球的青少年的最愛，兒童游泳池則是母親最喜歡攜帶未成年兒女去戲水的地方，活動中心的休閒通常最受悠閒男士所光顧。總之，不同**年齡**或不同性別的社區居民都有其休閒的偏好，適合其休閒偏好的設施通常也是其最喜歡或最適合利用者。不同人群經由使用特殊的休閒設施，從事特殊的休閒活動之後，也最能滿足其休閒需求。

八、維護社區經濟的健全及社區情緒的穩定

許多種類的社區休閒設施或活動可為社區創造收入，譬如出租社區活動中心供為辦理婚喪喜慶，酌收管理費用，可為社區增加公共費用的收入，為社區的公共經費建立健全的基礎。社區內有些商業化的休閒設施與活動，如果生意良好，也可為業主帶進不差的收入。常見遊客不少的觀光旅遊重點社區，常有公私營的各種販賣店，為社區賺進可觀的收入，也成為社區重要的經濟來源，對健全社區經濟頗有正面的功效。

社區的各種設施與活動，可供社區居民舒暢情緒，從中獲取歡樂，忘卻憂愁與煩惱，也為社區民眾穩定情緒，增進精神上的健康水準。當社區居民聽完音樂會或參加歌唱比賽後，心情舒服愉快，拋棄心煩與憂慮，便可使情緒平靜穩定。

九、豐富社區的文化生活

文化生活是每人日常生活中不可缺乏的一部份，而文化生活最能從休閒活動中攝取並充實。文化與休閒之間都具有濃厚的精神感受的成份，故容易結合融化一起。歌唱、看戲、欣賞藝文及聽演講等社區休閒活動，最具有文化生活的氣味，因此從這些休閒活動中，也最能充實文化生活內的內容，使社區的文化生活更加豐富。

十、促進健康及安全

健康及正當的休閒活動，必然有益社區居民的生理及心理健康，如運

動可增進體力及適當調整生理條件，歌唱、寫字、看書、聽演講等又可淨
化靈魂、增進心理健康。身心健康不僅使自己安全，也使他人安全，社區
休閒對促進健康與安全的功用與效能，很直接也很可觀，故甚值得社區加
以提倡與發展，不僅要發展休閒設施，也應發展休閒的活動節目。

第四節　社區休閒設施的提供與維護

一、提　供

　　社區的休閒設施是指社區所提供、存在於社區之間的休閒設施。提供
者可能包括社區中的個人、團體或政府。其中團體可能是由社區中一部份
的人所組成，也可能由全部社區的人所組成，或可能由社區外的財團所提
供者。

　　各種社區休閒設施的提供方式也有好多種，有些是**免費提供**，有些是
酌收管理費，另有些則收較高費用，使之彌補建設成本，從中獲取利潤。
至於供應對象則分不限制及限制性兩種，前者是指人人都可使用，後者則
在年齡性別等條件上加以限制。

二、維　護

　　社區的休閒設施為能永續使用，必須加以維護，維護的重要面向可分
三大要點說明：

㈠維護途徑

　　社區休閒設施的維護途徑主要有四項，⑴清潔打掃、⑵防止破壞、⑶
維護修理、⑷增添設備。不論是個人提供或公共供應的社區休閒設施都需
要作這些維護工作，否則這些設施很容易髒亂、老舊、損毀或缺陷。如能
做好設施的維護工作，休閒設施便可長久維持美好，並可有效利用，社區
的休閒活動才能持久健全進行，社區居民也才能長久享有充足完美的休閒

生活。

(二)維護者

　　誰來維護社區的休閒設施？社區居民都是夠資格且是有義務與責任的維護者，社區中的志工更是一群可貴的維護者。若無義工也無輪值的社區居民來參與維護工作，便要徵募聘雇人員來擔任。此外也可由政府指派專人負責，經由政府指派者，通常都需由政府支付工資或薪水。

　　不論由誰維護，維護工作都要做得確實，才不會有名無實，或假報實情。為使維護工作能做得確實，社區中也許需要建立一套監控制度，加強維護者的責任，使其不敷衍了事。

(三)維護費用的來源

　　維護社區的休閒設施需要費用，這種費用包括提供給維護者的薪資，以及支付修護設施的費用。這種費用的來源可得自幾種不同方面，(1)由社區居民共同平均分攤，(2)由捐贈得來，(3)由政府福利預算支應，在政府經費較為充裕的都市社區，政府所編列的維護預算都較充裕，因此也能將社區休閒設施作較佳的維護。然而在較貧窮的鄉村社區，政府能編列的維護預算都較貧乏，私人捐贈及社區居民能分攤的能力也較有限，以致維護工作都做得較差，很需要民眾及政府的注意。補救的重要方法之一是均衡分配城鄉的建設與公物維護預算，使偏遠貧困鄉村社區的休閒設施的維護，也能獲政府提供充裕的預算，而獲得較完全的維護效果。

第五節　社區休閒活動

　　社區休閒活動項目已在本章前面述及，於此再就提供方式、參與者、活動的團體或組織及活動的時間等四方面細加說明。

一、 提供方式

　　就其提供是否需要收費的方式而分，主要有兩種，一種是**免費提供**，另一種是**收費供應**。前者指免向使用者或參與者收費，可能的原因是此項供應不必支付費用，或費用有限，也可能是費用不低，但已有私人或政府支付，故可不必向使用者或參與者收費。

　　收費供應的費用主要歸提供者所有，成為其供應成本及利潤。收費者可能是私人供應者，也可能是政府供應者，或全體社區居民。

　　社區休閒設施與活動供應的收費標準有高低之分，一方面看成本多少，另一方面則看供應者預計利潤多少而定。收費有助獲得費用的來源，但收費也可能影響或阻礙使用者的社區民眾躊躇不前，為使使用者不因收費而卻步，收費水準以合適為原則，不可過高，而影響使用者的人數及每人使用的頻率。

二、 參與者

　　參與社區休閒活動的人大致分為四大類，一是社區全民，二是社區內部份居民，三是社區內的特殊居民，最後是外來者。一般屬於社區全民參與的休閒活動都是較**大型且不收費用**的活動，社區全部居民都樂意參加，也都有能力參加。只有社區部份居民參加的休閒活動都是較有**選擇性或限制性**的活動，游泳就不是人人都能參加或都可參加，不會游泳者通常不能進入游泳池的區域，以免遭遇溺水的危險。未成年人通常也不能進入賣酒及喝酒的地方，用意在防止其健康受損及擾人滋事。為社區特殊居民的特殊需要所供應的休閒設施與活動，平常人都不能參與活動，例如社區專為殘障人士所辦的運動比賽，就不准非殘障者的參與。一來沒殘障與有殘障者比賽，很不公平，二來非殘障者要從事各種休閒活動的機會很多，不必與殘障者競爭，否則既不公平，也不人道。**外來客**對於社區休閒設施的使用，或直接參與各種社區休閒活動的情形，有的是所有外來者都會使用或都會參加，另些則只有**一部份**的外來者會使用或參加。

三、活動的團體或組織

　　就社區休閒活動者看，也有以團體或組織的方式出現者，這些團體或組織又可分為業餘的、專業的及綜合的。業餘的團體或組織是指由一般社區居民中有興趣從事某種休閒活動所組成的團體或組織，例如曾見社區中有業餘的婦女合唱團、業餘的樂隊及業餘的球隊等。平時各自忙於自己的主業，利用閒暇的晚上或假日集會唱歌、演奏樂器或比賽。

　　此外社區中也可能有專業性的休閒活動團體或組織。既然標榜專業性，便可能出現商業性的賺錢行為。過去在農村社會中，就存有專業的戲班、雜耍團、或在婚喪喜慶上幫人演奏的樂隊等。

　　另有一種綜合多項休閒活動的業餘團體或組織，或綜合具有兩種以上才藝活動形成的專業或業餘活動團體與組織。社區中的老人會，經常能從事多種的休閒活動，包括歌唱、跳舞、旅遊及晚會等，是相當典型的綜合性休閒活動團體或組織。

四、活動的時間

　　社區休閒活動的進行時間有許多種類，有平時例行性的活動，每週一次或兩次，也有每月一次或兩次者。此外也有平時偶而為之的活動。更有只在假日或假期才為之的活動。最後一項如公務人員打高爾夫球或到遠地旅遊，通常只能在假日或假期才能為之；學生出門遠足或旅行，也只能在學校沒上課的假日或假期，才能進行。

第六節　鄉村與都市的社區休閒差異

　　社區的分類中最常分成鄉村社區與都市社區之別，因為這兩類社區的性質不同，人民的工作與生活習慣也很不同，因此，兩者的休閒方式也頗有不同之處，可從以下的分析與說明見之。

休閒社會學

一、鄉村社區休閒資源與設施的特性

　　從休閒資源與設施看鄉村社區的特性，一般鄉村社區的休閒資源與設施有較多自然性，人為的則較貧乏。鄉村社區圍繞在自然的鄉野之間，可當為休閒資源與活動之用的天然山川、林木、花草、水域與鳥獸等相對較多。然而因鄉村人民較窮，需要花錢去設置的人為設施則相對較貧乏。在鄉村社區，一般廟宇設施都較為可觀，也可供居民乘涼、聊天、慶典、運動等休閒活動之用。直到晚近鄉村社區中也有較普遍之社區活動中心。除此之外，鄉村社區中都少有其他較重要可觀的休閒娛樂設施。

二、都市社區休閒資源與設施的特性

　　在都市社區中休閒資源與設施的特性之一是較多商業性的設施，如戲院、歌廳、飲食店、撞球店、舞廳、游泳池、三溫暖、藝術館等。其中少數是公益性休閒遊樂設施，但甚多是商業性的休閒設施。都市社區休閒資源與設施的特性是綠地較少，但公園與校園卻是很重要的綠色休閒設施與地點；然而這種資源設施，也都是人造的。

圖 7-2　都市裡大多是商業性的休閒設施，極少綠地。

三、鄉村社區休閒活動的特性

　　鄉村社區的居民收入水準較低，休閒活動的消費能力也較低，其從事的休閒活動通常也是較多免費或低收費的。一般的兒童都利用當地的資源為遊玩的素材，多數成人的休閒活動也盡量以不花費為原則，除極少數喜好到酒家作樂及好賭成性者很可能不惜耗盡家財，多數的鄉村居民在休閒消費上都很有節制。

四、都市社區休閒活動的特性

商業化、組織化、與較多聲色的休閒活動是都市社區休閒活動的三項特徵。這三種特性的起因與都市社區的社會特性有關。都市社區本來就以商業及服務業為主要產業，再加上都市人口密集，組織容易形成，以及都市人的陌生及匿名性，也是使聲色休閒的場所與活動容易增多的重要原因。

第七節　社區的休閒企業

在社區中很可能會有休閒企業的形成與出現，這是指依賴從事休閒活動而生財致富的產業而言。在鄉村社區與都市社區中，此種企業也頗有不同之處。前者以休閒農場最為重要，後者的休閒企業種類則較繁多與複雜。本節在探討社區的休閒企業時，除對鄉村及都市社區的休閒企業做一比較分析外，也對社區小規模休閒企業、文化性休閒企業及大型的休閒企業組織等不同類型及其功能，分別加以說明。

一、社區小規模休閒企業型態及其對社區發展的影響

在許多社區中有不少小規模的休閒企業存在，這些小規模的休閒企業很可能是這些小社區中的經濟命根，也是促進社區經濟發展的基石，這些小企業包括旅遊社區的餐廳及藝品店、小鎮上的特產品、KTV 及冰果室之類。這些商業的營收數目雖然不多，但在小社區中都可能是收入較富者，能為社區發展捐獻的能力也可能比一般的居民多，對社區發展的貢獻也可能比一般居民的貢獻大。

社區中的小規模休閒企業的另一重要特性是，參與經營者極可能都是地方上的人，較少有外來者，因此一旦有利可得時，對社區的回饋與貢獻，也都比較捨得。

二、鄉村社區休閒農場的經營型態

　　休閒農場是重要的鄉村休閒產業。這種農場的規模大者有數十或上百公頃，小者則有一公頃不到者。小面積的農場資本額及營業額一般也都較少，以小本的方式經營。但大面積的休閒農場經營方式可能是很企業化。

　　多數的小型休閒農場的經營者都由農民轉型而成,原為生產者的農民,自經營休閒農場後才逐漸變為企業的經營者，要學會計、算成本收益，也要講究應對與服務顧客。不但要服務其住宿飲食需求，也要服務其觀賞園景及服務其採摘農產品的需求。

　　到休閒農場消費者包括都市勞工、公教人員及商人都有，遊客造訪農場時最常攜帶闔家大小前往，也多以開車的方式前往。這些消費者下塌在休閒農場的客房或民宿，因為兩者收取的費用，通常較為低廉。

　　休閒農場設施提供給客人的功能有許多種類，包括採果、直銷、餐飲、運動、教育學習、開會活動及就地實習或 DIY。消費者在休閒農場消費的過程中，除可享受到農場的自然風光與寧靜氣氛外，也可學習到不少農業的知識。

三、社區休閒文化之旅

　　若干原為荒涼或貧困的社區，被有心人士或政府，發展成文化色彩鮮明、人文氣息濃厚的休閒社區，在星期假日頗能吸引附近都會的居民前往休閒旅遊，為當地帶來人潮及商機，也為當地社區製造活絡及發展的機會。這類社區包括臺北縣的九份、金瓜石等沒落的礦村社區，後來則發展成吸引遊客前往品嚐土產及享受假日休閒之地。此外三峽的老街、鶯歌的陶藝、北埔的擂茶、田尾的公路花園等也都是重要文化之地。

四、企業化的休閒投資模式

　　近來由於休閒旅遊業的發達，較大規模的休閒投資事業，包括大型的高級飯店、遊樂場、海洋公園、遊憩地及渡假中心等，投資的金額龐大可

觀，投資者則包括海內外財團及商業鉅子。地點可能在都市郊區，也可能在鄉村荒野的郊外。這類休閒投資事業的經營，幾乎都相當商業化或企業化，成功者收益很可觀，失敗者損失也可能很慘重。

第八節　小　結

社區休閒事業是社區產業的一部份，事業的生活方式也為社區生活方式的一部份。隨著社會變遷的趨勢，社區休閒事業的發展也由少而多，由小型的傳統方式變為大型企業化的經營方式。當社區的大型化休閒投資事業出現時，社區的產業與生活方式也逐漸變為以經營休閒事業的方式為主，對社區的變遷與發展的影響很大，值得社區的人重視，也需要他們的同意，不使休閒發展傷及社區可貴的精神與氣質。

第八章

休閒的社會網絡與社會組織

第一節　休閒網絡的意義與重要性

一、休閒網絡的意義

　　休閒網絡的意義是指休閒者或休閒體系中的個體或團體所構成的社會關係體。這種關係體，如休閒者的團體或聚會，或休閒事業經營者所組成的協會、公會或其他關係體等。形成社會網絡的目的在於使休閒活動更容易進行，也使休閒事業更容易經營，使兩者都能達到更好的目的與效果。

二、休閒組織的意義

　　休閒的組織是較固定的社會網絡，指兩個以上的休閒者或休閒經營者，為達到共同或本身不易達成的目標，而組織成團體或組織體。組織的個人或單位之間也形成社會網絡，但一般都有較明確的規則可循，因此也較具固定性。

三、休閒社會網絡及社會組織研究的重要性

　　在休閒社會學中需要研究休閒網絡與休閒組織的理由有很多點。第一，社會網絡與社會組織是社會學的重要概念，因此也是重要的研究課題。因為社會學是研究人與人的關係的科學，社會網絡與社會組織是人類社會中的重要人際關係網或關係體，故是社會學的重要研究課題。同理，休閒網絡與休閒組織也是休閒社會學中的重要研究課題。第二，社會中存在的休閒網絡與休閒組織甚為普遍，因之極富有研究的必要性與價值。第三，研究休閒網絡與休閒組織有助於對休閒網絡與組織的社會性質之了解，由是有助於促進休閒網絡與組織的功能，也有助於個人透過網絡與組織而達成良好的休閒活動，或經營好休閒組織體的事業。

第二節　休閒網絡的影響與功能

　　休閒網絡對休閒的影響與功能之性質，和社會網絡對社會活動的影響之功能雷同。這種影響模式或功能是相當明顯且重要的，茲分成數點說明如下。

一、提供休閒的資訊、資源、社會支持與機會

　　社會上的個人，經常從親密接觸的親人、朋友及認識的人中，獲得有關休閒的訊息與資料，也可能經由社會網絡中的休閒相關從業人士，獲得休閒的資源，或得到意見上或費用上的支持。

二、社會網絡影響休閒的決策與計畫

　　不少人在決定是否休閒旅遊或從事何種休閒旅遊時，常受認識或有密切關係的人所影響。很多人在從事較長期或較有計畫的休閒與旅遊時，會與要好的朋友或熟人一起前往。

三、促進休閒旅遊的機會

　　受到社會網絡中的熟人與朋友的鼓勵與刺激，常使一個人對休閒與旅遊的興趣與需求增加，因而增加休閒旅遊的機會。譬如報名參加休閒活動或長途旅行。

四、影響個人對休閒旅遊的選擇與參與

　　一個人可選擇與參與的休閒旅遊種類很多，但終究只能從中作部份的選擇與參與。至於如何選擇與參與，則常受密切往來與接觸的朋友與熟人所影響或左右。一來其意見與經驗值得參考，二來有熟人與好友同伴或同行，也可增加趣味。

五、助長休閒旅遊活動與事業

經由社會網絡中相關朋友或親屬的鼓勵與推動，可助長社會上許多休閒旅遊的參與及活動，因此也可助長休閒旅遊相關事業的發展。近年來國人到國外參加旅遊事業的活動頻繁，固然與經濟發展或國民收入水準的提升有關，但也因國人之間互相鼓勵或互相影響所造成。

第三節　休閒組織的影響與功能

休閒組織是較固定性且較有結構的休閒網絡。包括由休閒活動者所形成的組織，及由休閒從業者所形成的組織。前者如各種球隊、歌唱班、舞蹈班、或旅遊團等；後者則如旅行社、歌唱教室、舞蹈社、三溫暖、以及各種休閒俱樂部等組織，這種團體或組織，多半將休閒旅遊事業當成一種生意在經營。舉凡前述休閒網絡對休閒旅遊所產生的影響或能盡的功能，休閒組織也都能產生或盡到。唯休閒組織所能發揮的影響或功能都較固定性、規則性、與正式性。茲將重要的影響性質與功能列舉如下。

一、增進個人休閒旅遊的興趣

經由休閒組織的鼓勵與培養，可使個人對休閒旅遊的興趣增加，鼓勵與培養個人休閒興趣的組織，包括個人已加入或未加入者，也包括個別休閒活動者所組成者，與由從業者所組成者。個人休閒與旅遊興趣的增進，包括經由組織的鼓勵、刺激、引誘、宣傳、說明與保證等過程而達成。

二、增進個人休閒旅遊的能力

這種能力的增進可經由組織的教育、宣導、廣告與安排得成。最常見經由旅行社妥善安排，可使旅遊者的旅遊能力增加，包括對到達的地點及參觀節目的安排能力，都可獲得增進與改善。

三、提供休閒旅遊的機會

　　由專業休閒旅遊者努力的安排與經營，可使許多原為不可能的休閒旅遊機會變為可能。包括獲准參觀、獲得適當安排交通工具，便於抵達目的地，與對休閒旅遊點作更充份的說明與介紹等。

四、安排合適的休閒旅遊節目與過程

　　休閒旅遊業組織者的重要功能之一是，安排合適的休閒旅遊節目與過程。使休閒旅遊者獲得合適的休閒旅遊活動與消費，達成個人所無法達成的活動與消費目標。

五、增進個人的休閒滿足

　　組織可協助個人達成個人所無法達成的休閒旅遊活動，也使個人增進在休閒旅遊方面的滿足。這是組織的最大貢獻與最大功能，值得個人的歡迎與讚賞。

第四節　休閒組織的重要研究範圍

一、組織的類型

　　此種組織約可分為兩種重要類型，一為休閒旅遊活動者的組織，另一為休閒旅遊從業者的組織。

二、休閒者組織的重要研究課題

　　此種組織由休閒者所組成，重要的研究課題包括下列諸點：⑴組織成員的來源：探討成員來自何處？或來自何種身份？舉例而言，如是否來自同社區、或同行職業、同性別、同機關或同學校等。⑵成員的數量：共有多少人數，或進而可分成的類別及各類人數。⑶組織的類別：如旅行團、

休閒活動團體、或公司員工的集體休閒旅遊等。(4)成員的分工與權責：如分為總領隊、連絡人、補給者、危機處理者、收費者等。對每種工作的權責作明確的規定，有助權責的分明。(5)組織的結構型態：如分成層級與部門，設置幹部等。(6)規則：如有關會費或賞罰辦法等規則。

三、休閒從業者組織的重要研究課題

包括：(1)組織的種類或目標：如旅行社、交通公司、旅遊公會、休閒農場協會的組織目標及管理辦法等。(2)組織規模：包括人員多少、資本額、生產量、營業額等課題及其營運成敗關係的研究。(3)組織結構：包括研究股東類別與股東數、股東之間的關係等。(4)組織功能：研究組織的業務性質與功能別，包括對從事何種業務，提供何種功能等的研究。

四、休閒者或休閒從業者組織的關係型態

㈠關係基礎

包括：(1)休閒者的需求：此種基礎是指休閒組織的關係是依休閒者的需求而建立或分辨的。如分為國外旅遊團、國內旅遊團等。(2)社會或政府的需求：此種組織關係型態是依社會或政府的需求而建立的，如分為民間團體經營的或政府公營的休閒組織等。(3)業者的需求：如因業者為獲取利潤而經營的營利性組織，或為服務鄉梓而經營的服務性組織等。

㈡關係面向

包括：(1)合作性：指加入組織的份子是充份合作性，少有衝突與糾紛發生。(2)衝突性：此類組織的成員之間常易發生衝突與糾紛。(3)協調性：指組織是經由協調後形成，或在運作過程中常需要經由協調才能避免糾紛與衝突。

㈢關係程度

包括：⑴堅定：具有堅定關係的組織是經久不散的，成員之間的關係非常穩定。⑵鬆弛：這種關係是脆弱不實的，常經過不久的時日就會解散或崩潰。

第五節　休閒網絡與組織的問題

一、網絡的問題

包括：⑴網絡虛假：如提供虛假不實的訊息與資料，以致失去成員的信任與信心，終會使網絡解組。⑵網絡脆弱：關係不嚴謹或不密切，以致連結失敗，此種網絡也不易獲得成員的支持，而無法長存。

二、休閒組織的問題

與其他社會組織的問題一般，休閒組織也可能存在問題，重要的問題包括下列幾種：

⑴組織失能：一般社會組織最常出現的問題是失能，休閒組織亦然。因為管理不周或參與人員漫不經心，而產生失能的現象。

⑵組織解體：組織問題較嚴重者可能產生解體現象，使成員不再願意參與組織而分崩離析，以致整個網絡為之解體。解組原因很多，但重要者是成員的理念不同，行事作風不同，或彼此的信任度不足，致成解散收場。

⑶組織失序：即使組織不至完全失能或解體，但有可能產生失序的情形。即成員不遵守組織的規則，組織的管理與領導呈現混亂的局面。

第六節　未來的發展與研究方向

未來休閒網絡與組織研究的方向，將隨休閒社會學研究者的興趣及社

會網絡與組織研究的趨勢而演變。參照這種轉變趨勢，未來休閒網絡組織的重要研究方向，有以下五種：

1. 研究以社區為背景的社會關係與社會網絡組織，及其如何影響休閒活動的選擇與決定

　　社區是具體而微的社會，同社區中的人關係十分密切。今後社區中的人，不僅要共同選擇與決定社區內的休閒設施與活動，也可能共同選擇或決定到社區外從事休閒活動。這些共同的選擇與決定必然要經由社區內的社會關係與社會網絡組織的運作與進行。因此未來有關休閒網絡與組織的發展與研究方向，必須包含以社區為背景的社會關係與社會網絡組織，及其如何影響休閒活動的選擇與決定。

2. 分析休閒旅遊地的居民、團體及觀光客之間的關係與影響及其變遷

　　觀光客或旅遊者到過休閒旅遊地之後，必然會與當地居民或團體有接觸與互動。這種接觸與互動，可說是因為休閒旅遊的活動過程而發生的。有相互關係與互動之後，必然也會相互影響，這些關係、互動及相互影響將因時間的經過而有變化。上述這些現象與課題，應是休閒網絡與組織未來發展與研究的重要方向之一。

3. 研究休閒經驗的社會關係鏈的持續性及其在日常生活中的永續展現

　　休閒經驗的社會關係鏈相當可貴，可由此種社會關係鏈而使關係人相互交換心得與意見、擴展休閒的正面後果、改善休閒的缺失，由是也可使休閒的價值能持續並在日常生活中永續展現。故此種休閒經驗的社會關係鏈的持續性乃甚值得發展並研究。

4. 探討休閒活動者與其網絡對居住地區或休閒地社區發展之影響

　　休閒活動者是建立休閒網絡的主角之一。由此種角色及其所建立或形成的社會網絡，不僅對其居住地的發展會有影響，對休閒地點社區發展的影響更大。此種對兩地發展的影響，也是未來值得推展與研究的重要方向。

5. 研究網路網絡在休閒發展規劃與管理上的應用

　　網路網絡是一種新興的社會網絡，其應用面已相當廣泛並見成效，未來值得再加推廣，特別是休閒發展規劃與管理上的應用。有關此方面的應

用，在本章下節將再作較詳細的討論與說明。

第七節　網路網絡與休閒

　　社會網絡與休閒關係的研究不能忽略網路網絡在休閒發展規劃與管理上的應用。因為今後網路網絡將是一種非常實用的科技方法，使用者將極為普遍，也將可廣泛應用在休閒事業的發展規劃與管理上。茲就網路網絡的要義、性質及在休閒發展規劃與管理上應用的要點，進一步說明如下。

一、網路網絡的要義與性質

㈠要　義

　　所謂網路網絡是指經由電腦網路所連結而成的社會網絡。形成網路上社會網絡的要素包含如下兩項：⑴結合者都會使用電腦，如果本身不會使用，也必須有會使用的替代者。⑵結合者必須有共同興趣或共同關心事項的交集點。

㈡性　質

　　網路使用者藉由電腦網路交流訊息並彼此互動，具有如下幾樣特性：

1.溝通快速

　　在電腦網路上溝通訊息的速度極快，幾乎與下指令動作的同時即可將訊息傳達給對方。雖然有時會因網路忙碌或斷線而延誤時間，但這是少見的情況。一般在正常的情況下，傳送訊息的速度之快已無他途可比。

2.不論距離遠近皆可通行無阻

　　目前網路通訊系統的設置是全球性的，距離不分遠近都可即打即通。故在遠距離的通訊上也甚便捷。只有東西半球的人因為作息時間不同，上網時間不同，故也有須等待的時候。但這種困難可用人為力量克服與解決。

3.也可作書面的通訊與傳遞資料

今日網路上的通訊與傳遞資料，較往昔電報必須盡量節省用字的方式不同，與打電話只能聽聲不能見字的情況也不同。此種方法可以夾帶大量的訊息與資料，以書面的方式傳送，創造了前所未有的效率與便利。

二、在休閒發展規劃與管理上的應用

㈠在發展規劃上的應用

規劃休閒發展時最需要上網的目的約有兩大項，一是尋找可供參考的資料，二是與相關的人或組織團體互通訊息。借用電腦網路進行這兩項工作，可以節省許多人力、時間及財力，使發展規劃的工作得以快速、準確而順利地進行。

㈡在管理上的應用

今日全世界幾乎無一事不用電腦協助管理業務。使用電腦時，不僅需要用到文書的操作，且也必然要使用網路的運作。最常使用網路的時機是與遠地的相關者相互溝通。具體言之，在休閒事業的經營管理上，常要透過網路接洽生意，包括收集情報、訂貨、接受銷售，乃至對顧客進行訪問、蒐集反應資料，以便供為對業務的檢討與評估等。總之，借用網路網絡的幫助，對提升休閒發展事業的規劃及管理成效非常有利。

第九章

休閒遊憩與社會經濟
發展的關係

第一節　休閒遊憩發展與社會經濟

休閒遊憩的發展，需要適當的社會經濟背景作後盾，也需要良好的社會經濟條件為之催生與促進。本章首先探討這些重要的社會經濟背景與條件，做為討論休閒遊憩與社會經濟發展之間的第一層關係。

一、休閒遊憩發展的社會經濟背景與條件

孕育與奠定一個社會或國家的休閒遊憩發展，必需要有合適與良好的社會經濟背景，這些背景可分成下列幾方面加以說明：

㈠安定的社會背景

安定社會的反面，是動亂不安的社會。許多動亂不安的社會或國家，政府都在忙於平定亂局，人民也無心與無力規劃與發展事業。反之，社會安定對政府與民間規劃與推動建設，都有正面的鼓勵與促進作用。安定的社會使政府較有餘心與餘力規劃與推動休閒事業的發展，也使民間能安於經營與消費休閒與遊憩事業。社會安定，政府與民間對休閒遊憩事業的建設較無後顧之憂，也較有信心可以獲得回收。不論本國或外國的消費者都較能安心消費，較少有安全上的顧慮與障礙。這樣的背景，是休閒遊憩事業發展的重要基礎。

㈡有閒的社會背景

休閒與旅遊活動需要有閒暇時間作為基礎，因此有閒的社會背景是休閒遊憩發展的重要背景。社會上的人民要能有較多的閒暇時間，必須是工作時間較短的情況，通常也必須是工作的報酬較高、民眾以較少時間工作就能養活自己及家人者。我國自實施週休二日的制度以來，一般藍領階級及公教人員有較多的閒暇時間，因此也有較多休閒遊憩的慾望與機會。一般社會上的高所得者都有較多的休閒時間；雖然低所得的遊手好閒者也多

有其人，但這是不尋常也不正確的有閒情形。

　　有閒與否或有閒時間的多少也與生活習慣或風俗習慣有關。有些社會人民的收入水準雖然不高，但習慣上可用為休閒的時間很多。但這樣的社會，人民能做的休閒活動大致也都是較低成本或較少花費者，要從事較高消費的休閒旅遊活動則較不可得，可促使社會的休閒遊憩事業發展的作用也很有限。

(三)富足的社會背景

　　休閒旅遊是一種很花錢的活動或行為，因此社會也必須富足，休閒旅遊才能發達。有錢的社會一般都是所得水準高的社會。高所得的背景還需要所得分配平均，社會上有錢的人才會較普遍，能參與休閒活動的人數才會較多，社會上的休閒事業與風氣，也才會普遍發展。否則如果社會上雖然有許多錢，卻集中在少數人的手中，大多數人仍然沒錢，社會仍難使休閒旅遊事業的發展普遍化。

　　參照消費的原理，個人或社會的錢越多，不僅花費在休閒旅遊上的總數目越多，且所用的休閒旅遊費用佔所有費用的比率也會越高。

(四)充足的人力背景

　　人力是休閒發展不可或缺的一項重要因素，因此充足的人力也是休閒旅遊發展的一項重要背景。休閒旅遊的建設需要人力，休閒旅遊設施的消費與使用也需要人力與人口。人力不僅是休閒旅遊事業發展的供應者，也是其需求者。充足的人力不僅包括當地或本土的部份，也包括外來的部份。供應的人力可由外來的勞工或經營者補充或擔任，消費者人力或人口也包括外來者。例如外國的遊客，或外地來的休閒者。

(五)支持的政策與制度背景

　　休閒遊憩事業的發展極需要有支持的政策與制度為背景與後盾。有政策的支持，就有接踵而來的預算與相關行動的支持，支持的行動包括由政

府提供或允諾開發與使用適當的設施用地，建設必要的設施，進行必要的宣導與廣告。而支持的制度則包括開發的制度、管理的制度及使用的制度等。有適當與良好的政策與制度作背景，休閒遊憩事業便能引發民間投資的意願及消費的興趣。休閒遊憩事業乃能順利穩健發展。

　　近來臺灣政府對發展休閒遊憩事業的政策越來越加重，農政部門投入在休閒農業及鄉村休閒旅遊的經費相當可觀，乃促進這方面休閒設施與活動的活絡。交通觀光行政管理部門對於重要的景觀遊憩地點的規劃與建設也不遺餘力，故許多境內的觀光旅遊景點的發展與建設也能耳目一新，並能吸引國內外的遊客。在都市的地方政府對於公園綠地以及公共活動場所及休閒文化活動的建設與安排也都較以前重視，使都市居民的休閒生活也大有改善。

二、進步的社會經濟條件

　　社會經濟進步是促進休閒遊憩發展的有利條件。重要的有利條件可從下列兩方面觀察：

(一)進步社會可孕育休閒旅遊所需要的時間及能力

　　進步的社會是指政治較安定、人民福利較充裕、社會設施較為完備、社會制度與秩序也較為良好的社會。這樣的社會，人民較有充裕的意願、時間與能力從事休閒遊憩活動。晚近臺灣的社會較前進步，世界上已開發國家與社會一般也比落後國家的社會進步，因此人民也都較有時間與能力從事休閒遊樂的活動與消費。較有時間是指可休假時間及可不必工作的時間，而較有能力是包括較有經濟能力、社會能力與心理能力等。

(二)較高的所得水準及支持休閒發展的費用

　　休閒事業的發展需要投入經濟力加以開發與建設。當社會上的國民平均所得水準較高時，私人投資能力較高，可直接支持發展休閒設施的能力也較高。此外，其可直接消費休閒設施的能力及可間接促使休閒設施與事

業發展的能力也都較高。由是之故，一般在高所得的社會或國家，休閒設施的發展都較進步與完備，人民的休閒活動也較充足與完善。

第二節　休閒促進社會經濟發展

　　休閒旅遊事業是一種重要的生財事業，許多國家都將之當為無煙囪工業。休閒旅遊發達的國家或地方，每年引進外國遊客的收入常有超越初級及次級產業收入的可能。至於休閒事業對一國或一地的社會經濟發展的作用或影響，可從很多方面觀察與了解。

一、休閒可增加消費促進生產

　　休閒活動的消費種類包括吃、喝、玩、樂乃至教育文化，因此必然會促進相關物品的消費、生產或製造。社會上不少休閒活動器材或設備的生產是專供休閒活動的消費所需要而生產的。不少日常用品在休閒活動過程中或休閒重要地點的消費額特別多，因此也促進了這些物品的生產。最常見配合休閒旅遊活動或地點消費的物品，是各色各樣的禮品或紀念品以及美味的餐飲等，因此在重要的休閒旅遊地，也常可看見這些暢銷禮品、紀念品或美味餐飲食品的生產或製造。

二、休閒產業可提供就業機會、提高所得水準

　　各種休閒事業都會用到或多或少的人力，因此也能提供或多或少的就業機會，較大型化或較大規模的休閒機關或事業，可提供的就業機會相對也較多。

　　能在休閒事業界或機關中工作就業的人，可獲得工資或薪水，因此也可提高其所得水準。高階的休閒管理人才，所提高的所得水準一般都較可觀。休閒事業經營者，如能將事業經營成功，其可能提高的收入水準常不可限量，非一般的薪水階級所能比擬。

三、帶動關聯產業的發展

休閒產業是各種行業中的一大類，更可分成許多細類，不論大類或細項的休閒產業都可帶動多種相關產業的發展。就以旅遊業這種典型的休閒產業而言，活絡的旅遊事業不僅可帶動交通運輸業的發展，更可帶動旅館業、餐飲業、禮品業等的發展。其中旅館業包括大小旅館乃至民宿，餐飲業與禮品業的種類則更為繁多。

一個單位的休閒產業究竟可帶動多少其他產業的發展，主要視其規模而定，規模大者可帶動的數量通常都會較多，反之規模小者可帶動的能力也較有限。一家大型的觀光旅館可促進不少食品業、電氣業、洗衣業的活絡與發展。

四、旅客成為傳遞訊息者

從事休閒活動的旅客不僅是消費者，也是訊息的傳播者。隨著旅客足跡所到之處，可能將本地的訊息及文化特徵帶進旅遊地，也可能將旅遊地的訊息及文化帶回原住地。將訊息及文化傳播於旅遊地及原住地之間，一方面可能促進旅遊地及原住地的文化發展，但也有誤傳訊息及污染文化的危險。為使正面的發展多於負面的污染，遊客必須謹慎行為。

五、休閒消費促進投資與收入

休閒的消費行為有助於休閒投資，投資之後的營利乃可增加投資者及工作者的收入。在休閒事業看好的地區，各色各樣的休閒投資不斷增加，遊客增加，生意興隆。投資者及其員工收入都很可觀，乃也促進了當地的經濟發展。

六、促進國家經濟的發展

一個國家休閒旅遊業水準，常隨其整個社會經濟發展水準的提升而提升。在發展水準越高的國家，休閒旅遊業的收入佔國家總所得的比重也有

越為提高的趨勢。總之，休閒旅遊業的發展對國家經濟發展具有正面的影響與貢獻。

　　在不同的國家，休閒旅遊業對國家經濟的影響與貢獻程度不同，除與休閒旅遊業本身發展程度有關外，也與國家的社會經濟水準有關。至於休閒旅遊業發展程度如何，則與資源及政策也有密切的關係。資源豐富，政策積極鼓勵的國家，其休閒旅遊業的發展都較有希望。

第三節　休閒的不良社會經濟影響

　　休閒對於社會經濟影響並不全是正面的，也有反面的情形，值得推行者及實踐者警惕。重要的負面影響約可分成六方面說明，其中有些影響是對全社會面而言的，有些則對社區層面或對個人層面而言的。

一、不良的休閒增加社會成本

　　各種不同的休閒方式與活動中有些是不良於風俗習慣者，如賭博、酗酒、嗑藥、色情娛樂等，極可能形成社會問題，增加社會成本。賭博可能使人傾家蕩產，繼之以非法生財填補金錢漏洞，造成社會問題。酗酒除會損及個人健康外，也很可能傷害和氣，增加糾紛與打鬥，造成傷害。嗑藥則可能失去個人理智，表現不軌行為，也可能導致非法藥物猖獗，造成社會不安。色情娛樂及交易，則可能傳染疾病並扭曲社會行為準則。

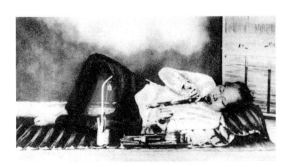

圖 9-1　不良的休閒活動，危害個人健康，也增加社會成本。圖為民初吸食鴉片者。

　　不良的休閒方式與活動除上舉四類之外，還有不少。其可能形成社會問題、增加社會成本的程度，固然與休閒的性質有關，也與行為者的性質有關。有些休閒方式與活動可造成的社會問題及增加社會成本的程度較多，另些方式與活動可造成的

問題及增加的成本則較少。不同的人行使同一不良的休閒方式與活動時，有的可引發較高程度的社會問題及增加較多的社會成本，其他人所造成的問題及增加的成本則可能較少。此會隨著行為者於從事該休閒後，不良後續行為的多少及嚴重程度，而有所差別。

二、 休閒引起社會糾紛與衝突

常見容易引發社會糾紛與衝突的休閒方式與活動，是在吃宵夜飲酒的不良份子團體之間，或在色情娛樂場所的消費者之間。這類消費者本來就較愛爭風吃醋、滋事生非，擾亂社會秩序。在藉著幾分酒意時，就很容易與看不順眼的陌生人吵架鬧事。

此外容易引起社會糾紛與衝突的休閒方式與活動是涉及錢財輸贏的休閒，賭博是其中的一項。常見在賭博過程中，老千詐賭，引起對手不滿，甚至不惜終結詐賭者的生命。此外也常見因討賭債引起嚴重的糾紛與衝突。

三、 休閒消耗經濟資金

許多休閒活動都要花費金錢，其中有的耗費的金錢不少，可能嚴重損及經濟資金。曾見企業老闆，在一夕之間因為豪賭而損失大量財產，嚴重者損失所有經濟資金。這樣的休閒方式也未免太過荒唐，且不合常理。過去國內曾有股票大戶，因為休閒的揮霍無度，終至落得兩手空空，事業潦倒，最後也因病魔纏身而死亡。

四、戶外的休憩活動容易造成環境破壞與污染

過去的研究發現，不少風景點或戶外遊憩區在假日遊客鼎盛，造成嚴重的環境破壞與污染。破壞與污染環境的情形是踐踏花草樹木、丟放垃圾、及污染水源等。近來在遊客雲集的休閒遊憩地區，還常發現騙徒販售假貨，哄抬物價，或騙搶財物等社會污染行為，使遊客心驚肉跳，深感害怕與不安，這也可說是另一種環境破壞與污染，顯然也是休閒的不良社會經濟影響之一。

五、學生過度休閒妨害學習與接受教育的成效

各層級的學生當中，過度喜好休閒遊樂者，也不乏其人，例如花費太多時間在外閒蕩或旅遊，不僅花錢，也容易妨害課業，影響學習或接受教育的成效。

有些學生平時喜好在校內參與運動或課外活動，從中可以享受休閒的樂趣，但卻因此減少讀書時間與精神，而影響功課。

六、勤有功，嬉無益

《三字經》中的這兩句古訓也道出了過度休閒的害處或不良影響，不僅對整個社會有負面的影響，也對個人產生不良的後果。過度的休閒對於身心並無好處，值得好玩者警惕。

第四節　出國旅遊與國際貿易

國際貿易發展是許多國家社會經濟發展的重要環節之一。此類經濟發展的內涵與國人到國外休閒旅遊有很密切的關係，比較重要者可從四方面加以說明。

一、藉出國旅遊考察市場並建立貿易網

許多有心的進口商人常藉到國外休閒旅遊的機會搜集並建立國際貿易網，一方面考察國外的商品中進口後有利可圖的項目，也進而考察並尋找進貨的來源與窗口。

有心的出口商人則藉到國外休閒旅遊之便，也考察或尋找出口國內產品的機會，建立出口的伙伴與關係，做為日後出口國內產品的橋樑。

二、藉國外考察或接洽生意出國旅遊

這類藉生意機會到國外休閒旅遊者，可說相當普遍。一來在考察與接

洽國外生意的過程中可能獲得國外商業伙伴的相助與安排，而更容易進行休閒的活動與消費。不少商人也藉商業活動機會而將休閒消費計算在商業成本上，減少特地休閒旅遊的花費與開銷。

三、貿易商人投資國外休閒旅遊事業

貿易商人藉到國外洽公或旅遊機會，可能獲得靈感與商機，而樂於投資國外旅遊事業的發展。這種休閒旅遊事業包括旅行社、交通旅運事業、觀光旅館、遊樂場或餐廳等。

另方面，自外國前來我國貿易的商人，也可能在國內投資休閒旅遊事業，例如新加坡財團前來臺北建蓋君悅飯店等。

四、國際休閒旅遊機關促成國外採購與消費

國際性的休閒旅遊機關如航運公司、外國籍的旅行社、休閒遊樂區的業者及旅館業者等，可能從外籍資方所在國家購進各項休閒設施與零件，也即在國外採購與消費其所經營的休閒事業的資財，這種採購與消費的結果常使金錢流向外國。

第十章

休閒的供應與區位環境條件

第一節　自然與區位資源的休閒價值與功能

一、種　類

具有重要的休閒價值與功能的自然與區位資源的種類很多，重要者有山岳、河流、湖泊、池塘、海岸、森林、花草、岩石、農作物、沙灘、風景區，及人工的建設與造景等。茲就這些類別的自然與區位資源的休閒價值與功能，分別扼要說明如下：

㈠山岳的價值與功能

山岳的休閒價值與功能主要是供為爬登、觀賞及尋奇，其中尋奇的主要目標在尋找及獵打珍奇的植物及動物。在寒冷的地帶，山岳地區還可建設為滑雪場。山岳的景觀雄偉壯觀，又覆蓋青翠的林木與花草，極具美麗景色。有山的地方經常也有河川峽谷，形成自然奇景，為世人所激賞。

㈡河　流

河流有大有小，但都具有美麗的景色。大溪的流水量多且急，形如萬馬奔騰，兩岸林木青翠，形成絕佳景色。小河流水柔和可愛，也極具觀賞價值。大小河流中的流水，象徵生命之源，大河甚至可供揚帆行舟，讓人觀賞沿岸風光，是絕佳的旅遊美景。歐洲的萊茵河、多瑙河、美國的密西西比河、中國的長江、埃及的尼羅河，都是舉世聞名的旅遊性大河流，沿河乘舟觀景及遊覽的旅客無數。

河流的休閒功能除了供人行舟觀景之外，還可供為垂釣、下網補魚、划舟競賽等休閒之用。

㈢湖　泊

湖泊常是另一種儲存水資源的美景之地。世界上的大小湖泊聞名而又

極具休閒價值者，無以計數。北美的五大湖及陸地境內的各個較小湖泊，歐洲瑞士及德國南部的山間小湖，中國的西湖、太湖、洞庭湖、千島湖及洱湖，臺灣的日月潭等，都是重要的休閒觀光湖泊。可用為休閒的價值與功能幾乎與河流無異，包括可供揚帆、泛舟、垂釣、游泳、戲水等。不少湖泊地區還被開發成露營區及建造成渡假用的小木屋，充份發揮了湖泊的休閒價值與功能。

㈣海岸與沙灘

世界各國的海岸與沙灘，不少地方都因風景綺麗或海水景色宜人而開闢成著名的風景區或旅遊勝地。美國的邁阿密海灘、夏威夷威基基海灘、加勒比海的各地海岸、泰國的普吉島、芭達亞、印尼的巴里島等都是世界著名的沙灘奇景海岸勝地，美麗舒適，令旅客流連忘還。海岸與沙灘給人的休閒用途主要是下海游泳、曬日光浴及衝浪。也有些岩岸地方，因有奇觀的岩石美景，而吸引了遊客。

㈤森　林

森林地區會讓人類陶醉在陰涼芬芳氣息中，彷彿進入一個與世隔絕的仙境。世界上不少保存森林茂密的地方，都成為重要的旅遊勝地。美國加州的紅木 (red wood) 地方，德國南部的黑森林，臺灣的阿里山、溪頭臺大實驗林，都是吸引遊客享受森林之美的有名觀光區。

森林的休閒價值除供人行走其間，享受森林浴以外，在不破壞保育的前提下，還可供為打獵及採摘天然珍奇藥物與花草的場所。

㈥花　草

花草的休閒價值與功能極高。不少以享受休閒傲人的名士貴族，都以蒔花植草為能事。花卉的色彩繽紛，草的綠意盎然。花草構成令人見之由內心感到舒服與美麗，故重要的休閒地點都經苦心規劃，小心翼翼地培植花草。佈滿花草的地方也常成為吸引人的觀光遊覽區。法國普羅旺斯及日

本北海道，都因有美麗的薰衣草，吸引世界各地的觀光客。近來臺灣的觀光客，也有不少到此兩地去欣賞者。南洋的新加坡及泰國，也都有美麗的蘭花，足以吸引外地的觀光客。荷蘭的鬱金香等花卉，也為世人所稱道，為荷國吸引了不少外國觀光客前往休閒旅遊與賞花。加拿大溫哥華附近維多利亞島上，有名的屠夫花園，每年都吸引為數可觀的旅遊者。

許多有錢有閒人家，通常也都在私人庭院或在窗口種些花草，供為觀賞，以此花草娛人及自娛。在當今重要的觀光遊樂區，也都流行種植花卉增添美景。高爾夫球場這種高級消費的休閒場所，甚至整大片的球場都是用綠草覆蓋起來的，花草的重要休閒價值與功用由此可見一斑。

(七)岩　石

自然的岩石多半存在於山間，但也有些存在於海岸或河邊的。美麗壯觀與可愛的岩石也極具休閒觀賞價值與功用，成為一種重要的觀光休閒與遊憩的重要自然及生態資源。美國的黃石公園以自然岩石為素材，雕刻成不朽的五個歷代偉大總統的肖像，可說是人間一絕。大峽谷的岩石奇觀也是不可多得的休閒旅遊資源。澳洲墨爾本附近大洋路的海水沖蝕奇岩，加拿大洛磯山脈上的岩石美景，也都十分可看。臺灣太魯閣的峭谷奇岩被列為世界級的景觀。野柳的岩石女王頭也是不可多得的奇景，每天前往照相留念者為數甚眾。中國大陸以奇岩而成為聞名觀光地點的為數尤多，雲南的石林、安徽的黃山、湖南的張家界、山東的泰山，都布滿矗立令人嘆為觀止的奇岩景致，也成為世人長途跋涉前往觀賞，以達旅遊休閒目的的重要天然資源。

(八)農作物

農作物原為當作供應糧食及其他日用品為目的，但晚近當休閒旅遊的價值在人們生活中變為重要以來，許多農作物也被用為休閒、觀光與旅遊之用，成為重要的休閒與觀光遊憩資源。重要的用途包括採果、栽培、造景、教育、觀賞等。幾乎所有的休閒農場都保留或多或少的農作物，作為

上述休閒遊憩目的之用。

(九)風景區

這種資源可遇不可求。一國之內，重要的風景區為數有限，但這種地區極為寶貴，成為重要的休閒與觀光旅遊勝地。前面所述各種自然與區位資源豐富的地區，都可能成為遊客很多的風景區。但世界上許多風景區，也可用人為的手法將之建造而成。義大利有名的威尼斯、舊金山的漁人碼頭、夏威夷的威基基海灘、臺灣的墾丁、淡水的漁人碼頭、北海岸風景區等，都是經人工設計而成的風景區，終於成為具有高度休閒遊憩價值與功能之地。

二、重要的休閒價值與功能

綜合上述，各種自然及區位資源的價值與功能，約可分成以下五大方面說明：

(一)供為觀賞

大多的自然及區位資源都是緊密貼粘著大地，構成一種整體之美，不宜砌割與搬移。供人休閒的最主要的價值與功用是欣賞，而不是在玩弄。想要利用這些資源達到休閒目的的人，必須親臨其境去觀賞。

(二)供為旅遊與渡假

具有景色宜人的天然資源都很適合供人旅遊與渡假之用。到達實地旅遊的休閒才能觀賞其美景，也才能體驗其宜人的奧祕，享受人間的珍奇。為能延長這種觀賞與體會的時間，則必要就地住宿渡假。

(三)供為感受

遊客看到美麗的山景，嘗試實地登爬感受，看到河流湖泊及海岸的水域之美，則實地游泳戲水、駕帆船、乘水上摩托車或衝浪，也可能就地垂

釣等待魚兒上鉤，其目的都是為能感受水的奧祕及給人的樂趣。

(四)供為運動

各種天然及區位資源充沛
的地方，也都具有運動的價值。
爬山、戲水、步行觀賞美景、體
會珍奇資源及在農場上騎馬、餵
牛、種植花草等都可達到運動休
閒的目的。

(五)綜合功能

圖 10-1　風景區是大自然贈與人類的美麗資產。

多半的天然及區位休閒資源，能發揮與提供的功能與價值，都是綜合
性的，也即不只一項而已。有山有水有樹木有岩石及花草的風景區，既可
供為觀賞，也可供為渡假、感受、運動等多種功能。

第二節　人文資源類型與休閒功能

一、種　類

具有休閒遊憩價值的人文資源，是指經人類創造而產生與存在的資源，
其與天然資源係經自然的力量運作形成者不同。此類資源的重要項目，約
可分為四大方面說明。

(一)人為的產業及產品

例如農產業、農產品、工業產業、工業產品、手工藝及其產品等，都
具有休閒遊憩價值與功用。近來國內開發許多觀光農園或休閒農場，都是
以農產業及農產品當為吸引遊客的賣點者。事實上這種新興的產業與產品
可吸引人之處不少，終年遊客眾多，為業主賺進不少鈔票，也為國民提供

良好的休閒旅遊去處。

　　與農產業、農產品有關的重要休閒旅遊點，還有酒莊、酒廠、各種食品加工廠及食品店、餐廳及水庫等。與工業及工業產品有關的休閒旅遊點，則有各種工廠的展示中心，以及工業園區內的休閒場所。臺灣的蔗糖廠，不少已轉型為休閒旅遊區，也堪稱人間一絕。

　　至於將手工藝品的製造與產品當為觀光旅遊景點者，為數也有不少。美國紐約州北部的康寧鎮玻璃工藝的製造業，成為遊客必看的重要停賣點。瑞士鐘錶製造及展示店、義大利及德國的手提琴製造及臺灣的木工雕刻，也都具有觀賞的休閒與觀光價值。

㈡名勝古蹟

　　此類資源是指經歷長遠歷史上建造成為紀念性，供人追憶與憑弔的建築物。中國的萬里長城、歐洲的古王室宮殿及萊茵河畔的古堡、義大利的比薩斜塔、日本的皇宮、美國的獨立紀念碑、羅馬城中競技場的殘垣斷壁、埃及的金字塔等，都是人間珍貴的名勝古蹟，常吸引千里之外的遊客前往一睹為快，至今都是觀光旅遊與休閒的重要景點。

㈢有趣及有價值的娛樂活動與節目

　　此種人為的休閒資源，有商業性及非商業性之分。前者是指由商人構思經營的各種收費的活動節目，包括戲院、歌廳及馬戲團的表演，後者則常是由政府經營的博物館、繪廊、藝術館等，雖然也可能收費，但一般都較低廉。

㈣公　園

　　公園是許多附近居民最喜歡去納涼、運動、散步的休閒之地，休閒的價值極高，其服務的對象以在地的居民為主；但世界上不少有名的公園，也可吸引由遠地前來的觀光客。美國的黃石公園、德國慕尼黑市的英國公園、紐約的中央公園、臺灣的陽明山公園等，都有不少外國觀光客前往觀

賞與休閒。

二、休閒功能

　　人文性休閒資源的休閒功能與自然資源的休閒功能沒大差異，都是值得供人觀賞、體會感受、渡假、運動的地點與場所。但一般人文資源較重設計，故反而較能符合人們的需求及社會的需要。人文性的各種休閒娛樂設施與活動節目一般都很實際。可供人們達到休閒的效用，比起自然資源的功用，常有過之而無不及。

　　人文休閒資源除可供人獲得上述的休閒目的之外，還常可供人採購紀念品、發揮教育、觀摩與資訊的功能，這些功能對休閒的意義也都很重要。

第三節　自然資源附加的休閒設施

一、意　義

　　這種附加在自然資源上的休閒設施，是指經人為力量或方法在自然資源上加上人工雕塑、建築、裝飾，使其成更具有吸引力的休閒資源。

二、種類與內容

　　經人工建設附著在天然資源的人文資源種類有下列重要者：

㈠風景區的開發

　　風景區應是最重要的休閒遊樂地點，這種地方的形成固然要首重優良的天然條件，但也不可缺乏人為的建設因素。經由人為的建設，可使風景區更具吸引人的魔力，使景觀更為美麗迷人。

　　風景區的建設內容要視其天然條件而定，也要看投資人的設計與遊客的興趣而定。世界上有名的風景區，規劃建設的大方向各有特點、各展千秋。一般少不了把大自然搭配得更為美麗或更壯觀，增添必要的設施及加

入有趣的活動等。以下再就此兩方面的設施與規劃，加以補充說明。

㈡休閒設施的建設與裝置

經人力添加在天然休閒資源上的重要設施，還有旅館與遊樂場所。要在自然資源宜人休閒的地方計畫開發成觀光旅遊區時，免不了要建設旅館及遊樂場所。風景越是美麗、人潮越多的風景區，需要建設的旅館品質可能越高。這些旅館常以星級多寡，如五星或四星級的等級呈現。此外也少不了要建設遊樂場所，包括室內休閒去處及室外的休閒活動場所。前者包括

圖 10-2 有些風景區的旅館設計更富含當地色彩，憑添休閒的人文氣息。

餐廳、秀場、購物中心，後者則包括球場、游泳池等室外運動或遊樂場所。

㈢休閒活動節目的規劃與運用

附加在天然休閒資源之上的人為建設不僅包括硬體的各種設施，也還應包括軟體的休閒活動節目，並能善加運用。此種軟體的休閒活動節目包括聽音樂、觀賞表演、喝酒、交誼、聊天或看畫展及書法展覽等。

到過維也納觀光旅遊的人，都將到國家音樂廳聽歌劇或其他音樂會，當為重要節目。到紐約觀光旅遊的人，則也免不了要到無線電城看大型的歌舞表演。同樣地，到過巴黎的觀光客，也少不了到紅磨坊觀賞歌舞表演。到開羅觀光旅遊的人，則都會參訪金字塔前廣場的燈光秀。到北京的人，在晚上可能被介紹到老舍茶館看雜耍及聽講古。

第四節　休閒資源利用的人文區位關聯

休閒資源要發揮功能與效用，必須能善加利用，但利用時必須注意適當的人文區位關聯。如果配置不當，則休閒的功能與價值便要大打折扣。

茲將重要的關聯分述如下。

一、選擇性的使用者或消費者

雖然在自由民主的社會裡，原則上各種休閒資源都應供所有人使用。只要有意願及有能力的人，都可參與使用。然而並非人人使用了或消費了都可收到良好的休閒目的。

合適的使用者必須具備合適的條件，譬如身體條件必須合適，不因使用了而出毛病。如有心臟病者就不宜爬登高山，也不宜下海潛水或游泳。缺乏公德心不愛護資源與環境者，也很不宜到天然資源豐富的休閒遊樂區，以免對於資源造成破壞，或造成污染。

有些需要花費金錢才能消費的休閒資源與設施，通常也不是窮人所能使用與消費的，經過訂位及買賣的過程，等於對消費者或顧客作了篩選。

二、對時間的適應

不同地點的休閒資源與設施適合供人休閒的時節與時間會有不同，有些只適合在夏天，如海水浴場。有些則只適合在冬季，如滑雪場。也有些只適合在白天，如公園或博物館；但有些則只適合在晚上，如夜總會與秀場等。不同休閒資源的不同時間適應，有因資源可用性質的差異，也有因顧客或休閒消費者的偏好所致成。

三、影響區位平衡

因為休閒資源要素的介入，可能影響區位體系的平衡性。例如觀光區的遊客增多後，引起對當地公共設施與服務的需求也增加。如果不能作等幅度的增設，乃會引起缺乏的不平衡性。在休閒地區也常因為要增建人為的設施，而必須破壞部份天然的地景、林木及花草，因此引發天然區位或生態體系的失衡，不僅景象發生改變，自然界的若干生物也將被殺害或被消滅。

四、建設與利用過程中注入人文色彩

休閒資源在建設與使用過程中注入人文色彩，乃是極為正常之事，此種改變，也為重要的人文區位關聯。常見在天然風景區建築旅館或其他設施時，注入建築設計師的個人觀念，或匯集眾人的心思及觀點；在啟用後，也注入了經營者與管理者的觀念與知識。這些都是重要的人文色彩與成份。

各地風景區穿插的藝術文化性的表演節目，都是當地人文的瑰寶。中國西疆的少數民族音樂、臺灣原住民的歌舞、大韓民國的擊鼓文化、大和民族的和服等，穿插在休閒與觀光旅遊節目中，都具有當地濃郁的人文色彩與氣息。

五、利用是一種經濟活動與行為

對於休閒資源的利用可視為一種經濟行為。使用者通常有兩種，一種是直接使用者，其角色相當於消費者，消費當然是一種經濟行為。另一種是間接使用者，此種使用者相當於使用資源的媒介者或販賣者，也就是從事休閒生意或服務業者。經他（她）們取得資源之後，再轉售給直接使用的消費者。使用權的轉售或經手也是一種經濟行為，此種經濟行為相當於商業或服務業者的行為。

第五節　休閒設施與活動的空間架構

人文區位學的另一重要概念，涉及了空間架構。從空間架構觀點看休閒或論休閒，也是一種人文區位學觀的休閒研究。以此種觀點看休閒設施與活動，則可分為如下幾個要點說明。

一、室內及室外的差異性分析

休閒設施與活動可分成室內及室外兩個不同部份。一般室外的休閒設施體積都較龐大，面積也較廣闊。反之，室內的設施，體積都較嬌小，面

積也較狹窄。

論價值，若就室外設施的總價值與室內設施的總價值加以比較，很難分出高下。但若就單位體積或單位面積的價值加以比較，一般存放在室內的休閒設施的價值可能較高。

一般安置在室內的休閒設施，都較脆弱昂貴，也經不起風吹雨打與日曬。但被置放在室外的休閒設施，則可能較堅固耐用，因此將之置放在室外，也不容易有問題。

二、城市與鄉村的分布

休閒設施的區位分布常被分為在城市及鄉村兩種不同的區位。城鄉間的休閒設施在性質上的重要差別有下列兩點:(1)鄉村的休閒設施較自然性，也較鄉土性。反之，都市地區的休閒設施則較多是人為性的及商業性的。(2)在鄉村地區較多的設施是屬室外的，反之，在城市地區較多設施是置放在室內的。

三、主要設施在中心，附屬設施在周邊

就以電影院的休閒設施為例，主要設施如放映器材等，多半設在觀眾坐席最後排中央的較高位處。周邊的附屬設施則有盥洗室、販賣部等，通常都被設置在戲院的進出口。停車場之類的設施，則通常被置放在室外或地下室。

四、渡假村與旅遊帶的分布型態

渡假村或旅遊帶，都是重要的休閒與旅遊目的地，此兩種旅遊與休閒設施與活動的空間分布型態，也頗有差異。渡假村是取一定點，旅遊帶則遍布廣泛的面積。休閒旅遊者到了渡假村，通常很快就住進飯店或旅館。但到了旅遊帶，休閒或旅遊者通常會機動地略過許多地方，然後從中選擇某一定點，當為過夜或落腳休息之處。等過了夜或補足精神與能量之後，再繼續朝旅遊帶的其他目標前進。

五、交通動線連結旅遊觀光點

　　休閒與遊憩的交通路線，通常會將各觀光景點加以連結，將各景點構成觀光帶或觀光區。此種觀光點與觀光帶之間的連結網，形成一個鮮明的人文區位結構體，也甚為可貴。

第十一章

休閒與政府的關係

第一節　休閒事業需要政府的管理

一、休閒旅遊關係國計民生

　　政府是管理眾人之事的組織體，休閒旅遊是關係國計民生的事，也是與所有國民有關的事，情理上自然需要政府的管理。政府需要管理休閒事業的更具體理由，可再分成下列兩點說明：

(一)休閒事業為國民生活的一部份

　　國民的基本生活項目與內容包括食、衣、住、行、育、樂。其中的樂即包括了休閒。基本上國民需要休閒，生活中即含有休閒的部份。其必要性與需要吃飯、穿衣、住房、交通、教育與工作機會等沒有差異。政府有責任提供適當的機會，也有任務將國民這部份的生活內容照顧好，不使其過度、歪曲或侵犯到別人的休閒機會，或本身其他方面的生活權利與內容。

(二)國家休閒事業關係公私資產的利用與維護

　　休閒的消費與享用需要有休閒設施，而重要的休閒設施常牽連到公私資產的利用與維護，尤其是土地，包括公有地及私有地。遇到土地資源的利用與維護時，很容易引起糾紛與衝突，必要政府出面協調仲裁、乃至賠償以示公道。唯有如此才能克服困難，解決問題，使建設順利進行，使休閒設施能有效充實。

二、需要政府的政策支持與規劃

　　有效的休閒事業發展基本上要能受到政府的重視與支持，也要經由政府作成全國性的政策規劃，當為下層機關實施的根據藍圖。如果缺乏政府的政策支持，一國之內休閒事業的發展，將難有整體的規劃，發展成效將很零亂微弱。休閒設施也乏人投資，國民的休閒活動也缺乏鼓勵。在此情

況下，國家的發展格局將殘缺不全，人民生活水準與內容也難以提升。

三、需要政府投資與鼓勵投資政策

休閒事業的發展必要有充份與適當的投資。不僅對休閒作直接投資，也需要對影響休閒發展的重要因素，如交通、環境、文化等作間接的投資。需要政府投資的相關事業通常都是較巨大的工程或事業，也都是私人較不願意投資卻是必要投資的事業。

休閒事業的發展除需要政府參與投資外，也需要依賴政府的政策，鼓勵私人投資。私人投資建設的效果往往不比政府投資的效果差，但要使私人願意投資休閒事業，必先要有政府政策的鼓勵，包括積極的鼓勵政策及消極的鬆綁限制性的政策。有政府作為支持的後盾，民間的投資者才可較放心投入資金及心力，與政府共襄盛舉，共同促進休閒事業的發展。

第二節　主管休閒事業的政府部門

每個進步國家的政府都設有主管休閒旅遊事業的部門，此一部門的組織越健全，功能越擴張，國家的休閒旅遊事業可能越發達。茲就臺灣政府組織中，主管有關休閒旅遊事業的兩個重要組織概況及其管理業務與功能，扼要分述如下。

一、交通部觀光局

我國政府組織中，掌管觀光旅遊及休閒事業，最重要的機關，就是交通部觀光局。掌管事務的範圍包括國人到外國觀光旅遊及國內外人士在國內觀光旅遊。管理事務的性質不僅包括軟體的觀光旅遊活動及消費，也包括硬體的觀光旅遊建設。近來在國內可以看到許多觀光局所做的硬體設施，如東北角風景區的觀光旅遊設施、澎湖觀光旅遊設施、及各個國家公園的觀光旅遊設施等，都是很明顯的例證。觀光局對北海岸沿海公路的拓寬，也在沿路多處設置觀景站。

　　觀光局對於全國發展觀光旅遊事業的重要業務，是在作整體的發展規劃，及對經營業者的管理。近來新發展的觀光旅遊區為數不少，在濱海及山區開發及認證多處國家公園，以及多處的特定風景區，在這些區域內投資建築都要受到特定的規範，求能獲得整體的美觀。

　　對於國人到國外觀光旅遊的管理重點，放在管理旅行社的經營及與駐外臺灣事務單位的協調，使國人在國外旅行時能獲得安全、方便的保障，使風險與可能的負面影響能減到最小。

　　規劃吸引外國人前來我國觀光旅遊，也是觀光局的重要職責之一。為能達到此一目標，該局必須善作宣傳。在我國重要的駐外事務單位，觀光局都有派駐人員，處理宣傳及推廣事務。

二、農委會農民輔導處休閒產業科

　　我國由政府出面規劃與推動休閒農業的發展，已有十餘年的歷史，以往都由農委會農民輔導處之下的農業推廣科主管其事。到 2004 年時，農委會的組織局部調整，在農民輔導處之下增設休閒產業科，主管休閒農業事務的發展。此科的重要職責是負責休閒農場的整體規劃，促進休閒農場的發展，也管理休閒農場的申請及考核。此外並向社會大眾介紹宣導有關休閒農場的性質，促進國人前往利用。

　　為使休閒農業及休閒農場能夠普及化，農委會曾推展一鄉一休閒的計畫，分期選擇鄉鎮給予補助，重要的發展成績在於硬體建設。但此計畫為期不長，一兩年後已改弦更張。但目前的休閒農業科每年仍編列為數不少的經費，補助專案申請及對已立案的休閒農場加以輔導。

　　迄今臺灣的休閒農場為數已有很多，多半的經營成效也都良好，場主的收入比一般種田的農家高出許多。休閒農場之間與學界及行政界人士，也已共同組有休閒農業學會，對其業務的推展或許會有幫助。行政院農委會為能切實掌握休閒農場的經營情況，經常都在辦理評估工作，也藉機會替休閒農場作診斷，發現問題，謀求解決與改進。

三、其他政府相關及配合部門

有助我國觀光旅遊及休閒事業發展的部門及單位,除上列兩者之外,還有不少相關及配合單位,重要的相關單位有內政部營建署的國家公園組,各縣市政府的公園路燈管理處,管理飲食的衛生署,主管交通道路的各層相關機關與部門,主管文物、藝術的文建及教育主管單位,主管

圖 11–1　隨著政治、政策與經濟的變遷,臺灣遊客也開始成為觀光地區極力招攬的對象。

各種休閒場所的建設部門及單位, 及主管治安的警察單位等。這些機關部門對於有關休閒、觀光及旅遊等大小事務的管理與輔導都有關聯。一國的休閒、觀光、旅遊、娛樂事業能否正常有效發展, 與這些相關機關對休閒事務的管理能否用心與努力, 都有密切的關係。

第三節　休閒與相關政策的演變

以往臺灣的休閒與觀光旅遊政策有很大的改變。演變的重要歷程是由封閉到開放, 由管制到自由, 由少樣到多樣。就此幾方面的演變歷程作一追溯與說明如下。

一、早年對國人出國旅遊的嚴格管制

自從二次大戰以後, 在較早的時期, 國家的情勢處於備戰狀態, 國政大計重軍事而輕民生。政策上對於國民出國旅遊採行極為嚴峻的管制政策, 將之納入在戒嚴的框架下, 國人沒有出國的自由。理由有三大項: 一是軍事的, 政府擔心國人——尤其是兵役期間的男性——出國後不歸, 影響兵源的減少。二是政治的, 政府擔心國人出國不歸, 在國外結合成反政府的

組織。三是經濟的，因為人民普遍都窮，少有出國消費的能力，也因為國家也窮，擔心國人出國消費太多，損傷國家的經濟實力。

在戰後的最早期，國人中能出國的人數很少，少數能出國者，包括留學生、出國辦理公務者以及企業界為考察或接洽業務者。這些人能出國，是因為其對國內教育、政治及經濟，都有直接且明顯的幫助。

二、晚近的開放政策

到了 1987 年，臺灣在政治上解除戒嚴，政策上也開放國人到國外觀光旅遊。此時國內的經濟發展也已大有改善，國家的外匯存底量增多，民間也較為富有，加上臺幣兌換美元的比率升高；外國對臺灣的經濟實力也漸注意與重視，對國人前往觀光旅遊也漸能接納，於是國人到國外觀光旅遊與休閒者為數大增。

三、鼓勵自強活動及促進國人休閒的政策

依據政府的政策與規定，公教機關每年都有自強活動的機會，且在辦理自強活動時，政府提供小額經費補助，鼓勵各公教機關的公教人員作休閒與旅遊的消費。一般補助金額每人數千甚至上萬元。不去者喪失權利，故多半的國民當中任職公家機關者，都或多或少會參加。

四、補助與輔導休閒農業與農場

政府對休閒農業與休閒農場的管理政策已大致說明於前。在此需要強調說明的是，直接補助休閒農業與休閒農場，也等於是間接鼓勵人民從事農業休閒或農場休閒。近來到國內各休閒農場渡假、休閒旅遊的人次，為數不少。

第四節　休閒農業的管理辦法

休閒農業是國內新興的重要休閒產業，國人當中到過休閒農場休閒者

為數也不少。政府的農政部門對於此項新興事業當為重要農政加以辦理，對休閒農業的管理訂立了一套休閒農業輔導管理辦法。最初於民國 81 年 12 月 30 日公布第一版，後經七次修訂，最近一次修訂版於民國 95 年 4 月 6 日公布。全法共分六章三十條，其中較重要的規定有下列幾項。

一、具備的條件

第二章第四條規定，得規劃為休閒農業區者為具有三大特色者，一、具地區農業特色，二、具豐富景觀資源，三、具豐富生態及保存價值之文化資產。同條規定土地全部屬非都市土地者，面積應在五十公頃以上，六百公頃以下。但又規定本辦法中民國 91 年 1 月 11 日修正施行前，經中央主管機關核定之休閒農業區者，其面積上限不受前項之限制。

二、對申請程序及經營的管制

依照休閒農業輔導管理辦法第二章第五條的規定，休閒農業區，由當地直轄市或縣（市）主管機關擬具規劃書，報請中央主管機關劃定；跨越直轄市或兩縣市以上區域者，得協議由其中一主管機關依前述程序辦理。規劃書有變更時亦同。

又依休閒農業輔導管理辦法第三章第十二條的規定，籌設休閒農場應向當地直轄市或縣（市）主管機關申請；跨越直轄市或二縣（市）以上區域者，向其所佔面積較大之直轄市或縣（市）主管機關申請籌設。同章第十三條則規定，申請籌設休閒農場應檢附下列文件：(1)申請書、(2)經營計畫書、(3)農場土地使用清冊。

在同一辦法中的第五章是有關休閒農場管理及督導，共有七條規定，內容包括申請人報請勘驗休閒農業設施，對未獲許可證休閒農場之處罰，對變更登記之申請，對納稅之規定，對有危害公共安全設施限制其使用，對嚴重違規者廢止其許可登記，及協助休閒農場獲得貸款及經營管理輔導。

三、對土地利用之控制

在第三章第十條規定，設置休閒農場之土地應完整，並不得分散，其土地面積不得小於 0.5 公頃。設置休閒農場土地，除依法得容許使用者外，以作為農業經營體驗分區之使用為限，但其面積符合下列規定者，得為遊客休憩分區之使用：(1)位於非山坡地上土地面積在一公頃以上者，(2)位於山坡地之都市土地在一公頃以上，或非都市土地面積達十公頃以上者。

四、對建物的控制

第四章第十九條規定，休閒農場得設置下列**休閒農業設施**：㈠住宿設施，㈡餐飲設施，㈢自產農產品加工（釀造）廠，㈣農產品與農村文物展示（售）及教育解說中心，㈤門票收費設施，㈥警衛設施，㈦涼亭（棚）設施，㈧眺望設施，㈨衛生設施，㈩農業體驗設施，㈠生態體驗設施，㈡安全防護設施，㈢平面停車場，㈣標示解說設施，㈤露營設施，㈥休閒步道，㈦水土保持設施，㈧環境保護設施，㈨農路，㈩其他經直轄市或縣（市）主管機關核准且符合土地使用管制規定或非都市土地使用管制規則之設施。

五、對收入及課稅的管制

第五章第二十一條規定，申請核發休閒農場許可登記證，應依農業主管機關受理申請許可案件及核發證明文件收費標準規定收取費用。又同章第二十三條規定，休閒農場應依公司法、商業登記法、發展觀光條例、食品衛生管理法、營利事業統一發證辦法、營利事業登記規則、營業稅法、所得稅法、房屋稅條例及土地稅法等相關規定，辦理營業登記及納稅。（農委會網站，新聞與法令大類，休閒農業輔導管理辦法（95.04.06 修正）。）

第五節　休閒的政治功能與衝突

政府的主要功能在辦理政治，休閒不僅與政府有密切的關係，也與政治有密切關係，重要的關係可分正反兩面說明。正面的關係是具有政治的

功能，反面的關係則涉及政治衝突。茲就此正反兩方面的關係，說明分析如下。

一、政治功能

休閒的政治功能，可分四大方面來看：

㈠舒解緊張與壓力，避免因此導致的錯誤決策與行為

政治人物受到的緊張與壓力不輕，緊張過度及壓力過大，對政治的決策與實行有害無助，容易造成錯誤與弊端。於是政治人物很需要休閒，藉以緩和緊張的情緒與精神，使能作出較正確的政治判斷及表現更正確的政治行為。美國的總統定期在大衛營渡假，以前中國的君王及元帥更設有許多行宮作為渡假之用。利用在行宮的時間，冷靜思考國家大事，有助於政治的正確性判斷與決定。

㈡符合政治權力人物的需求

有權力的政治人物，也常是最需要休閒之人；休閒相當符合政治人物的需求。使政治權勢人物有適當的休閒，或許就可以避免暴政，使其治國作風能有利於民，對國家、民眾及其個人本身，都有好處。

㈢休閒事業的發展為施政的一環，也為施政的成績

有作為的政府或政要，都將休閒事業的發展當為其施政的一部份。能將休閒設施建好、將休閒事業管好，為需要休閒的國民服務，好的政府或政治人物，可說就是盡好了政治責任，也必能為人民所愛戴與尊敬。近來臺灣的政府，包括中央與地方的層級，對轄區內休閒事業的建設與發展，明顯較過去用心，也有較良好的績效，故也能受到人民的稱讚。

㈣利用休閒場所或設施舉辦或展開政治會議與談判

不少重要的國際及國內的政治談判或會議，都選擇在名勝地區進行。

此也顯示休閒與政治之間的一項重要關係。重要的政治會議與談判選擇在休閒地區舉行有兩點重要的用意，第一是慰勞政治領導者，第二是名勝地區可使人心曠神怡，增加政治會議或談判的正面效果。

二、引起政治衝突

休閒關係會引起政治衝突的可能性或必然性，可分三方面說明：

㈠休閒政策或方案的利益或實施引起政治團體間的衝突

政府的施政內容中，有不少是與休閒觀光旅遊有關者，這些政策常涉及實質的利益，因此常為政治人物及政治團體所關切與追蹤。政治人物與政治團體之間，常為這些有關休閒的政策或方案有所爭執與衝突。具體的衝突是為政策的利益與害處而爭論，也為政策方案的影響而爭執。不同的政治人物或團體會因立場不同，對同一休閒政策或方案的利與弊感受不同，因而會辯論或爭吵。代表休閒遊樂區開發業者立場的民代，就常與代表消費大眾立場的民代，在思考政策與方案的問題上，有較多差異與衝突。

㈡休閒事業牽涉政治利益引起政治派系的糾紛與衝突

各種重大的休閒事業與其他的企業一般，因為牽涉到政策及政府管理的事，故而也常與政治利益糾結。不同的利益者，常互為聯結或推舉出共同的政治力量，而不同的政治力量則易有糾紛與衝突。不同的休閒事業或對同一休閒事業的不同立場者，可能支持不同的政治群體或代表人物，因而也常捲入政治紛爭的漩渦中。

㈢政府管理控制人民的休閒事業引起官民的糾紛與衝突

政府因管理與控制人民的休閒事業，乃引起官民糾紛與衝突的事例，也甚常見。發生糾紛與衝突的原因多半在於人民為爭取私利，但政府卻必須照顧公益，不能輕易將規定鬆手，以免傷害大眾利益或違反法規，因而得罪人民。

　　但也有少數不肖公職人員，掌握政府權力，卻食古不化，不願便民，或心存不軌，等待人民的求情或巴結。不願屈就的人民乃會與之發生爭端。

　　近來常見的官民糾紛與衝突的休閒事業事例，發生在休閒遊憩區開發與環境保護的矛盾上。也有不少事例是因為民間的開發侵用到政府的公地。

第六節　配合發展的政策措施

　　休閒遊憩事業的發展是政府的要政之一，但不是孤立的政策或行政措施，必須要有其他建設或發展政策措施為之配合。與休閒有關且需要配合休閒的相關政策是多樣的，幾乎每一個政府的組織與行政部門，都與之有關。如下僅例舉數項，說明政府部門與休閒事業發展應有的配合。

一、經濟部門的配合

　　休閒遊憩事業，是國家的一種重要經濟產業。在休閒遊憩發達的國家，此種產業的產值甚至佔國家總產值中最高的比例。我國休閒遊憩事業的主管部會雖為交通部，但要發展此種事業，必須要使其在經濟發展計畫中佔有一席重要地位，成長才有份量，也才會有效果。

二、交通傳播部門的配合

　　重要的休閒活動，都在重要的休閒地點進行。這些地點大多與消費者的住家間有相當的空間距離，需要交通工具和路線與之連結。故要發展休閒遊憩的地點，使其活動熱絡，必須要有良好的交通系統為之配合，包括良好的道路以及良好的公共交通工具、設施與制度。近來私人用車普及，但現場也需要有足夠的停車場為之配合。

　　傳播部門對休閒遊憩事業發展的影響，也至關重要。適當與充份的訊息報導與傳播，乃能引起消費大眾對特定休閒遊憩地點、種類等的注意與喜愛，因而傳播部門可以促進此種休閒遊憩事業的發展。

三、教育與文化部門的配合

　　教育與文化的資源與遺產，本身就可當為休閒遊憩的目標物。故整理這些資源與遺產，使其增加休閒遊憩的功能與吸引力，是教育與文化部門的重要配合措施。

　　除此之外，教育與文化部門的重要配合措施是，可在休閒遊憩的形體與內容上，注入教育與文化的色彩，使其增加休閒與遊憩的趣味與功能。也可對休閒遊憩者施行適當的教育，或提升其文化水準，增加其休閒與遊憩的功效與價值。

四、政治的配合

　　政治對休閒遊憩的配合，除應在前面數節已提到的方面，可加以斟酌調整外，另有一項重要的配合方向及內容，就是要安定政治環境，使國內外的休閒旅遊者能對國內的休閒旅遊設施安心享用，也能放心參與休閒旅遊活動。

　　近聞因為國內政治爭吵不休，政治環境陷入混亂動盪，嚴重影響外來觀光客的人數與生意，使從事觀光遊憩事業者叫苦連天，暗中抱怨不斷。

五、衛生保健的配合

　　衛生保健對休閒遊憩事業的發展絕對有關。公共衛生不良的地方，遊客少有意願問津，因有健康及生命安全之慮。

　　衛生保健與休閒遊憩的重要關聯包括休閒遊憩的衛生環境給人的印象，因其會影響其休閒遊憩的觀感與效果。休閒遊憩區有無傳染疾病，對遊客是否前往的意願影響很大。休閒遊憩區的飲食衛生，更直接影響休閒旅遊者的健康與安全，故也備受關心與重視。遊憩旅遊地的醫療衛生設施與服務，對休閒遊客生命的保障，至為關鍵，故亦成為影響休閒遊憩業務能否成長與變好的重要因素。

六、其他部門的配合

　　政府的組織部門中，除了本節上列的數大方面以外，還有許多其他組織與部門，也都與休閒遊憩事業的發展有關。司法部門、內政部門、社會部門、國防部門、財政部門、外交部門等，與休閒事業都有密切關係，在此毋須一一詳述，讀者應不難理解與體會其產生關係的道理。

第十二章

休閒與宗教及慶典

在人類的各種活動與行為中，除專為休閒目的之行為與活動外，不少其他的活動與行為，也具有休閒的意義與功能。其中以宗教的活動與儀式，以及婚喪禮俗、國定假日的慶典活動等，具有最顯著的休閒意義與功用。本章先就這些活動與行為的休閒意義與功用，做一整體的說明，再就各種主要宗教及慶典活動的特殊性休閒意義與功能，作進一步的分析與討論。

第一節　宗教的休閒意義與功能

一、因宗教活動及各種慶典而暫時停下工作

各種重要的宗教活動如祭拜祖先、迎神、祭神及各種國定或民間自定的慶典節日等，都會受到人們隆重辦理，人們也極可能因此停下工作，當成休假一般，鄭重其事地辦理，並藉以享受熱鬧、興奮與休閒的心理滿足。但也有並不熱烈辦理或參與，而只在家中安閒休息者。

二、藉宗教及慶典進行旅遊活動

有些宗教活動需要到遠地進行，這種活動如進香、朝聖或到某特定地點看熱鬧。人們藉由這種機會到遠地渡假及旅行。此外，凡是可以放假的宗教性或非宗教性的慶典節日，也提供給人們計畫並實際到遠地休假旅遊的機會。常見公教人員及工廠員工，利用這種慶典節日的機會，到國內外遠地旅遊。

三、慶典活動中包含或穿插的休閒遊戲節目

常見在宗教性及非宗教性的慶典活動中包含或穿插休閒遊戲節目。這種慶典活動可說屈不勝指，細數不完。宗教慶典活動中的放烽炮、放煙火、踩高蹺、放天燈、燒王船、唱詩歌、家庭禮拜、做彌撒等，除具有神聖的宗教意義外，也都具有娛人的休閒功能。

許多非宗教性的慶典活動，其休閒娛樂的性質與功能，更是毋庸置疑。

這類的活動有表演、比賽，可參與也可純欣賞，都極具歡樂的性質，也極具休閒遊憩的意義與目的。

第二節　宗教及慶典的休閒空間類型

各種宗教性及慶典性休閒活動的空間類型，頗有值得研究的價值：一來因為其活動的空間範圍頗有差別，二來因為同一空間範圍內的人較易凝聚共識並有共同情感，因此不同的空間範圍，具有不同的社會意義。大致說來，各種活動的空間範圍，可能成為很有社會意義的單位。茲就具有意義的宗教儀式及各種慶典活動的三種空間活動類型，論述於後。

具有休閒意義與性質的宗教性及慶典性的儀式與活動，在空間範圍方面，大致可分三大類，第一類是在家庭的空間範圍內進行，第二類是在社區的範圍內進行，第三類是在全國的範圍內進行。茲就這三類儀式與活動的內容與性質，再作詳細說明於後：

一、在家庭內進行的宗教或慶典儀式與活動

此種宗教或慶典的儀式與活動多半在家庭中進行。重要的儀式或活動類別有下列四種：⑴祭拜祖先，⑵祭拜神明，⑶傳統式的婚喪禮儀，⑷生日慶典。茲就這四種有關宗教或慶典儀式的活動性質及休閒意義與功能，再做進一步的說明：

㈠祭拜祖先

在信奉傳統宗教系統的家庭，對往生的祖先，多半都有追思的儀式與習慣。追思的主要儀式，是在祖先的忌日，煮幾道較平時為佳的菜肴，擺在桌上供奉。通常在祖先的忌日，在外工作的後代子孫，若無特別事故，都要返鄉，一起祭拜。這是一種孝敬，也是一種責任。

祖先的忌日對生者而言，除表示追思之意義外，也具有稍許的休閒意義與功能。休閒的意義與功能包括家人團聚以及打牙祭，享受一頓豐盛的

餐敘。對於貧窮人家而言，打牙祭的意義與功用更是重要，很受兒童的歡迎與期待。

(二)祭拜神明

在農村的傳統家庭，一年到頭會有多項祭拜神明的慶典活動及儀式，這種慶典活動與儀式包括拜拜。一般較大規模的慶典活動都由全社區的人共同舉行，而較小規模者則由家人共同舉行。家庭式的重要祭神慶典節日與活動，從農曆年初到年終計有新年、元宵節、清明節、母親節、端午節、七夕、中元節、父親節、中秋節、冬至等。此外還可再加上全村人共同信奉以及家庭單獨供奉的神明生日與慶典等。

家庭在慶祝節日或祭拜相關的神明時，也都要設餐擺桌，在祭拜之後，也都會有好菜供為享用。在不同的節日，還會準備不同的特殊食物，供為祭品，如在過年時有年糕，包括鹹的及甜的，在元宵節有湯圓，在清明節有春捲或潤餅，在端午節有粽子，在七夕有油飯，在中元節有鹹糕，在中秋節有糯米糕或月餅。這些好菜、佳肴也是多數的家人所喜愛及期待的。

在一年的各種祭拜神明的慶典及活動中，除可打牙祭之外，也具有休閒的意味：在這些節日的活動中，可能穿插若干休閒娛樂的節目。如在過春節時返鄉與留鄉的家人相聚，可能會打打小牌，增加歡樂的氣氛。

(三)傳統式的婚喪禮儀

在傳統的農村社會與生活中，婚喪禮儀都在家庭中舉行與辦理。一般在結婚典禮上，新郎都直接從新娘家中，將新娘迎娶進門，婚禮的歡宴都在新郎家的屋內及庭院中辦理；不像當今都市中的婚禮，多半都改在大飯店舉行。在婚宴上除了喝喜酒之外，還可能夾帶些歌唱、吹奏音樂等娛樂節目，極富休閒的趣味。

傳統農村社會的葬禮一般也都在喪宅舉行。往生者在家中的大廳入殮，也由大廳移靈至墓地。在較為富有的家庭，於葬禮的前後，都會舉辦多日的儀式，在風俗上是為死者作功德，但看在喪家的鄰居及村民的眼中，功

德禮儀的雜耍節目則多少富有可看性，足以沖淡哀戚的氣氛。

㈣生日慶典

傳統社會中的生日慶典，一般也都在家中舉行。這種慶典不僅為年長的父母而做，也為滿月或滿週歲的嬰兒及滿十六歲的青少年而舉辦。不同年齡的生日慶典，慶祝節目的安排雖然不同，但都有吃有喝，也有笑聲與歡樂。參加者不僅限於家人，可能還有親戚朋友，休閒與娛樂的意味與功能也十足濃厚。

二、在社區中進行的宗教及其他儀式及慶典活動

在社區中進行的宗教及其他儀式及各種慶典活動，也都以社區為活動單位或範圍。其中以宗教的儀式及慶典活動為數最多，其次則也有政治的、商業的、教育的、及文化的活動等。茲就這幾方面的儀式與慶典活動，分類論述如下：

㈠宗教的儀式及慶典活動

在臺灣鄉村社區舉行的宗教儀式及慶典活動，包括在各種神明的生日所舉辦的儀式及慶典活動。重要的神明有媽祖、關公、太子爺、虎爺公、觀音佛祖、濟公、豬王爺、城隍爺等。而重要的儀式及慶典活動則有迎神、拜拜、過火、燒王船、搶孤、放天燈、放蜂炮等。活動的範圍多半都以社區或全村為限，但也有涵蓋多數村里的情形。

在農業時代，社區中舉行各種祭拜神明之日，社區的人多半都停止工作，休息在家，參與各種祭拜及其他儀式。有時儀式及活動的範圍可能擴大到數個村里社區，涵蓋鄰近數村，甚至數個鄉鎮。這數個村里或鄉鎮社區都在同一天或連續數天之內，共同舉行祭拜儀式或慶典活動與休閒行為。

㈡行政及政治的儀式及慶典

社區中較共同性的有關政治或行政的儀式及慶典，如選舉前的政見發

表會、社區建設的破土或落成典禮，各種行政措施的說明會及附帶的餘興節目等。此種具有政治性或行政性的儀式或慶典，所以具有休閒的意義與價值，有兩個層次的理由，第一種層次是在儀式或慶典活動中穿插或附帶具有休閒或遊樂的節目，目的在吸引社區居民的參與。第二種層次是在社區居民內心的感覺裡，此類政治性及行政性的儀式或慶典，也可使他們放下工作，輕鬆身心，甚至以充滿亢奮的心情去參加，因而可以收到不少休閒的效果。

㈢教育性的儀式及慶典

社區中也常有教育性的儀式及慶典。此類儀式及慶典常以學校為中心辦理，如學生家長會、學生畢業典禮，以及在校內舉辦的各類活動節目，如歌唱比賽、校園選美、運動會、園遊會、演奏會等。有些儀式或慶典只由校內師生參加，但社區居民則可當觀眾欣賞。另些活動則也邀請社區居民一起參加，尤其是學生的家長。

社區中的教育性又兼有休閒性的儀式及慶典活動除在校園中舉辦之外，也有伸展到社區活動中心舉辦的情形。這類的活動包括各種農業推廣教育及社會教育。曾見農業推廣教育團體的家政改進班常舉辦烹飪比賽及食物品嚐大會，農事研究班也常辦理方法或成果示範，四健會則常辦理青少年的各種教育活動。遇此活動時，社區居民都以熱烈興奮的心情辦理及參與，有如在家中辦喜事一般，因此都具極高程度的休閒意義與價值。

㈣文化性的儀式及慶典

近來因在政府的組織體系中設有文建會這一部門，因而在地方上也有不少文化建設的活動。深入社區的各種文化活動，以有關社區總體營造的許多儀式與慶典最為突出，包括社區產業文化的塑造及推廣，社區傳統價值的文化維護與發揚，以及由使用影片、巡迴展覽等方式引進外來優質文化，供社區居民參觀認識，藉以達到觀摩與教育的目的。遇此儀式與慶典活動時，社區居民大致都會極表歡迎與配合，誠心並盡興的參與，不僅可

增進文化知識與氣質，同時也可獲得休閒愉快的目的。

三、在全國普遍進行的宗教及其他儀式及慶典活動

　　此類全國性的宗教及其他的儀式及慶典活動，大致與國定的節慶及假日有關。其中同時具有宗教及休閒意義的儀式或慶典活動，有一類是屬於傳統性的幾個大節日，如農曆元旦、元宵、清明、端午、中元、中秋等；另一類則是由西方引進者，如聖誕節等。在這些節日裡，慶典與儀式有可能在家中舉行，但可說普天同慶，是屬於全國性共同慶祝的節日。這些節日當中有些被定為國定假日，全國民眾除了舉行參與必要的儀式及慶典活動之外，還可放假一天或連續好幾天。因而除可享有儀式與慶典的熱鬧之外，還可享受渡假與休閒。由於在重大節日時，許多民眾都可能出遊，因此在重要的旅遊及休閒場所，也常見車潮與人潮。

　　在全國性的慶典儀式日子，除了上列幾個富有宗教意味者外，還有不少是含有政治性、教育性、文化性、及經濟性者。這種日子如政治大選、總統就職、教師節、二二八紀念日、博覽會或通車典禮等。在這種日子，有些儀式及慶典頗為隆重，但有些則較少張揚。然而在全國人民的記憶與印象中，都有特別的意義，故也常有附帶性的展覽及參訪活動，極富休閒的意義與價值。

　　至於非慣例性的全國儀式及慶典活動，也甚常見。在 2004 年春天，彰化縣舉辦一項世界花卉博覽會，此外還有全國性的運動會或世界性的馬拉松比賽，這些都是不定期、也不定時的全國性有關休閒的儀式、慶典或活動。

第三節　宗教及慶典的休閒功能與價值

　　各種宗教性及非宗教性的儀式及慶典活動都具有多種的休閒意義與功能，茲就這些重要的意義與功能分別說明如下。

1.安定心靈

　　宗教儀式及慶典的意義與功能之一是安定心靈。信徒藉由宗教的儀式

及慶典表示對神明的感恩及懺悔，也求得心靈的安慰及安定。經由膜拜的儀式與活動而能感覺對得起神明，可免愧歉與遺憾。心靈上的安慰與安定，常是休閒者所追求的目標，宗教儀式與慶典的此種功能與休閒的目的具有異曲同工之效。

2.打牙祭可獲得身心的滿足

多半的宗教儀式及慶典都有祭拜的活動，祭拜時都要供奉祭品，包括好菜佳餚。祭拜之後這些祭品乃變為祭拜者的美味食品，供為打牙祭之用。祭拜者於享用美味祭品之後，都能感受到身心上的滿足，與上餐館用餐的休閒滿足無大差異。

3.宴客或受邀與社交

不少神明祭典儀式之後，都有宴客的風俗習慣，受宴者都為邀請人的親朋好友，也可能牽引一些從前並不認識或交情不深的新朋友。此類在神明祭典日的宴客行為，可說也具有很濃厚的社交意義。社交有時是一種負擔，但也具有休閒娛樂的性質與功能。主客在宴席上吃喝談笑、舒暢胸懷，其休閒與娛樂的意義，確也至為濃厚。

4.聚會熱鬧

在社區性的宗教儀式及慶典活動中，常有大型熱鬧的聚會，如在廟前演戲、舞龍舞獅、點煙火、放蜂炮等。對於此種熱鬧的聚會，社區中的男女老少都很喜愛並參與，常將之當為一種重要的社區休憩活動與機會。除可藉機停止工作享受放假之外，也可獲得生活樂趣，實也具有濃厚的休閒價值與意義。

5.遠足與旅行

宗教慶典儀式中的神明繞境，使隨行的善男信女獲得至附近鄉村遠足的機會。進香團的儀式與慶典活動，則給信徒到遠距離旅行的機會。晚近臺灣不少媽

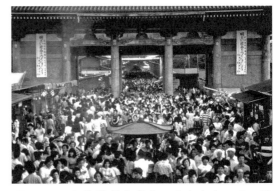

圖12-1　宗教儀式與慶典，具有安定心靈、滿足身心、社交、聚會、旅遊等重要功能。

祖的信徒常到福建湄州迎神進香，信徒也可藉機會到福建旅行一番。臺灣島內的各地媽祖廟，也常到島內最老牌的媽祖聖地北港朝天宮進香，南北各地的媽祖信徒，乃也有機會到北港附近旅遊一至兩天，乘機看看雲林境內的文物風光。進香時，迎神與旅行，兩者都可兼顧。

　　在非宗教性的重要慶典節日，特別是國定假日以及地方的特殊慶典活動日，都是可以給遠地人口到各處或到達某特定地點旅行遊憩的機會。近來在這些重要慶典的日子裡，人車齊出，交通要道上也常出現塞車及人潮的景象。這是人民在休閒旅行時最不願見的事情，卻又經常發生。

第四節　休閒娛樂活動在宗教及慶典中的角色

　　休閒娛樂節目是宗教及其他儀式及慶典中常見的活動內容，這些活動對於宗教及非宗教性的儀式及慶典，都具有相當深厚的意義，也即都扮演重要的角色。就其重要的意義及角色，分項說明如下。

1.取悅祖先及神明的意義及角色

　　宗教性的儀式與慶典的主要目的與意義無非是在紀念祖先或敬仰神明。這種儀式與慶典中所穿插的休閒娛樂性活動的目的也無非是在取悅祖先與神明，期望藉由對祖先與神明所表示的盛情厚意，而能獲得祖先及神明的庇佑。

2.促進人神之間的感應與交流

　　在祭拜祖先及神明的儀式及慶典中，休閒娛樂活動的另一重要角色是促進人神之間的感應與交流。祭拜的生者希望將休閒娛樂節目與活動與祖先及神明共同分享，增進彼此間的感應及交流，從中獲得心靈上的慰藉。

3.祭品可供生者享用

　　宗教儀式及慶典中常要擺設許多祭品，而多數的這些祭品都是食物，在祭拜的儀式及慶典之後可供生者享用。在儀式及慶典中非食物的部份如用品、演戲及放煙火等節目，也都可供生者使用或觀賞。

4.可增提供者的地位及知名度

不少在神明節日上由個人、家庭或社區所提供的休閒娛樂節目，具有提高或增進提供者的地位及知名度的功能及意義。近來大眾傳播媒介發達，發生在各地的特殊事件或活動都可立刻或很快傳播到遠地，使知悉其事的人增加，提供者乃可獲得眾人的羨慕或敬佩而提高其地位及知名度。

5.引發參與的動機與興趣，也可聚合群眾

許多宗教性及非宗教性的休閒娛樂活動與節目的另一重要角色與功能是，引發參與的動機與興趣，乃也可以聚合群眾，增加熱鬧程度及增強集體行動的能量。如果儀式及慶典是宗教性的，則群眾的聚集可達到增加宗教信仰的功效，若為非宗教性的，則可因群眾的聚集而增加其對原活動的興趣與熱絡。

第五節　東西方節慶休閒節目性質的差異

東西方社會在一年之中，都有許多重要的節慶，這些節慶的風俗習慣與生活之間，都有密切關係。東西方因傳統文化不同，在一年之中各種節慶所穿插及配合的休閒娛樂節目與活動也頗為不同。先就東方節慶中的節目與活動加以說明，而後再說明西方習俗中的節目與活動。

一、東方節慶的休閒娛樂節目及活動

在東方的中國社會，文化與禮節成為許多國家所效法與學習的對象，可說是各國文化與禮節的重心，故談到東方的節慶及其休閒節目與活動，可以中國的習俗為代表。而中國的習俗，在臺灣可能保存並發揚得更為完整。在此將臺灣在一年四季中重要節慶的名稱及休閒節目及活動的內容，扼要述說如下：

(一)農曆新年

新年除夕是家人圍爐聚餐的日子，不少遠離家鄉的遊子都會在除夕夜

趕回家鄉與老父母一起圍爐聚餐。新年開春之日，則有發紅包之習，主要是長輩發給晚輩紅包，表示關愛與鼓勵，也有賺了錢發財的晚輩發給長輩紅包的情形，表示孝敬。新年初二是新娘子或已婚婦女回娘家之日。婦女在除夕及年初一忙著夫家的事，到了初二則回娘家看爹娘，除了有表示孝行的意義之外，也可趁回娘家時休息透氣。

新年時節家家戶戶都有很多的神明及祖先要祭拜，故也都要準備好餐好菜，人人可以乘此時間打牙祭並飽餐好幾天，享用難得的鹹甜年糕及大魚大肉。

從除夕夜到初五的期間內，傳統習俗中也有打牌的消遣活動，家人與親朋好友之間小賭一場，增加過年樂趣，不算違警，也無傷大雅。這種風俗與活動都含有很高的休閒娛樂性質。

在新春時節，各行各業的人乘著停工放假，到處訪友，到郊外踏青，或出國旅行。這些活動都很具休閒性，也都很具趣味性。農曆新年可說是中國各種節慶中，最令人興奮與難忘者，也最具休閒娛樂效果的一個。

近來不少觀光飯店在除夕夜都推出圍爐大餐，在春節期間也都推出廉價住房的生意與服務。不少經濟情況不壞的家庭，也都樂於消費慶祝，增添不少過年的熱鬧及興奮的氣氛。

㈡元宵節

元宵節也為中國傳統的一個重要節日，主要的休閒娛樂節目有展示花燈、猜燈謎及吃湯圓或元宵等。其中做花燈可充份展現手藝文化的創造，猜燈謎則富有發展文學遊戲的旨趣。吃湯圓或元宵則令老少都能振奮，尤其是年輕的小孩，對吃湯圓特別能享受到無窮的趣味。吃過湯圓也意喻平安無事、逐漸長大成人。

㈢清明節

此一節日大約在農曆三月間。除有掃墓祭祖的宗教信仰意義外，也有吃春捲或潤餅的趣味習俗。清明時節，一家大小到野外墳地為祖先掃墓，

也富有踏青郊遊的意思。這些活動也都含有半休閒的性質。

(四)端午節

　　此一節日的歷史意義是在紀念愛國詩人屈原。而重要的慶典活動則有吃粽子及划龍舟。其中划龍舟的活動，休閒娛樂的趣味十足。近來在臺灣的幾個較合適的水域，都會辦理划龍舟競賽，也富有運動休閒的意義。臺灣曾經辦理過划龍舟的水域有淡水河、冬山河、臺南運河及高雄愛河等地。參加比賽的團隊則除了當地組成的代表隊外，也有由島內外前來，甚至來自外國著名大學的代表隊。可見此種活動，已逐漸發展成為國際性的規模。

(五)母親節

　　國曆五月第二個星期日被定為母親節。自從社會變為高度工業化及都市化後，慶祝母親節乃逐漸變為一種流行及風尚。在母親節當天，子女會贈送母親一束康乃馨，也可能為母親在餐館辦桌與兒孫一起吃飯，頗富有孝行及休閒的意義與價值。

(六)中秋節

　　農曆八月十五日是中秋節，過去農人都以吃自製麻糬來慶祝這一天，今日則有不少人改吃文旦及商業性的月餅。吃麻糬、月餅與文旦，都富有引人期待與興奮的作用。然而中秋節更重要的休閒是在當晚到郊外風景區或市內公園草坪上觀賞一輪掛空的明亮皓月。年輕的親朋好友之間，也可能在賞月的同時，一起喝酒作樂、歌唱舞踏而充份享受到休閒與美好氣氛。

二、西方節慶的休閒娛樂節目及活動

　　在西方的社會，一年當中也有數個重要的節日，供全國人期待與慶祝。就歐美社會的人所慶祝的幾個重要節日，及其休閒娛樂活動的意義，列舉說明如下，供讀者一起分享：

㈠新　年

　　西方人慶祝新年以**陽曆新年**為主，其主要用意即在去舊迎新。以美國人慶祝新年的節目及活動為例，在除夕常守候至午夜敲鐘時撒紙花而達到慶祝的最高峰。與守夜同時進行的活動很可能是舉辦舞會或酒會。藉迎接新年而使身心興奮，達到休閒及娛樂的目的。在歐美社會，新年期間通常也都停課放假，是人們到外地旅遊的良好季節。

㈡復活節

　　此一節日是基督教徒紀念耶穌復活的日子。在歐美基督教國家，此日都由國家明定放假一天。民間除了到教堂參加宗教儀式及活動之外，另有一項很令兒童盼望與興奮的活動是，到公園尋找煮熟的蛋，極富有園遊會的休閒意義。

㈢國慶日

　　每個國家都有一天是國慶日，在這一天舉國歡樂慶祝，慶典節目可能有遊行、晚會及其他大型的集會活動。美國在七月四日國慶日那天，青年人為慶祝國慶常在街頭集會演唱，或作其他的表演活動。亢奮過頭的人甚至偶有裸體奔跑街頭的情景，頗有猥褻之嫌，但對他們而言，卻是自娛娛人，達到他們休閒的目的。

㈣感恩節

　　這是美國社會所獨有的節慶，其意義在感謝上帝與土地在移民初期提供給移民豐富的食物。火雞及南瓜是這時期的重要食物，也成為感恩節飯桌上的重要食品。

　　美國人在感恩節為追憶早期移民的艱辛，乃也常在這一天烤火雞及南瓜，招待新移民來家中聚餐。多半到美國就讀研究所的東方留學生，在這一天都曾受寄宿家庭 (host family) 的邀請，到他們家中用餐。雙方可以藉此

日子相互介紹彼此的風俗習慣及文化特性，留學生因而也較容易融入美國的家庭及社會。留學生在用功之餘，也藉此機會偷個半日閒暇，享受美國式的家庭生活。

㈤聖誕節

在西方社會，聖誕節是一年當中最重要的節日，約相當於中國人過農曆新年。聖誕節的原意是紀念耶穌的誕生。但沿襲下來，乃成為西方社會全家人聚會的重要節慶。多半的學校都在聖誕節前後放寒假，多數的家庭也藉過聖誕節添購新衣及新家具。甚至在此期間計畫作較長時間的休閒與旅遊。

在西方的各大都市，在聖誕節前後都會張燈結綵，喜氣洋洋。在市區的廣場也會有熱鬧的集市，販賣各種有趣的物品，包括吃的、喝的、用的及紀念品。不僅小孩喜歡，成年人及老人也都高興。在聖誕節，城市小鎮上乃至不少家庭，都會有長者扮演聖誕老人，穿紅衣戴紅帽出現，分送大家禮物。熱鬧滾滾，舉國歡騰，休閒娛樂的意義盎然。

第六節　宗教活動與休閒的聯結

在東西方的社會，不乏特殊宗教活動聯結信徒的休閒旅遊。於此舉出若干實例，讓讀者體會與細嚼。

一、神明遶境與信徒藉機遠足

在臺灣有神明遶境的習俗，繞境的範圍小則包含數個村里，大則包含數個鄉鎮，乃至跨越縣市。隨行的信徒出門時間長達數天或一週以上，形同到外地遠足。雖然有點辛苦，但自願者則樂此不疲。可說是一種相當特殊的宗教與休閒的結合。

二、進香迎神朝聖與出國遠遊

佛教徒的進香迎神與天主教與回教徒的朝聖，都常必須到遠地完願。

臺灣的媽祖信徒最常到福建的湄州進香迎神。各國的天主教徒最常去朝聖的地點是梵帝岡，回教徒的朝聖之地則是中東的麥加。信徒到遠地進香迎神或朝聖，需要費時數天，形同到國外旅行，休閒渡假的意味也很濃厚。

三、宗教的靈修與渡假

多種宗教都有靈修的制度與活動，參加靈修的信徒，通常都集中在夏令或冬令營中進行。地點也常選在風景優美或環境清靜的地方。靈修時聽道唸經，將心情放鬆，有如渡假。

四、講道、聽道及心靈解放與領悟

宗教團體的高層人物，經常為道友講道，一般的信徒則常樂於聽道。講道與聽道時最大的心理功效是解放心靈、領悟道理，與休閒渡假有異曲同工之妙。

第七節　各種教義中的休閒觀

要進一步了解宗教與休閒的關係，有必要從宗教的教義深層去了解其對休閒的觀念。在此選擇世界數大宗教中的一部份，就其教義與精神中，與休閒的相關或聯結之處，摘要說明如下。

一、佛教諸法皆空理念的休閒觀

佛教的教義中強調心靈的四大皆空及無慾，也即要放棄心中的慾望與雜念。這種教義與精神，對休閒的意義或相關性，至少有三大方面，其一是休閒時要將心情放輕鬆；其二是在休假時必須將自己置於忘我境界，至少要忘掉工作與雜務；第三則是要捨得，將金錢視為身外之物，但也要有所節制，不能使慾望無限擴大。

二、道教重視自然規律與出世、無為及內省的休閒觀

道教的各種教義中的精華在於強調自然規律及出世、無為與內省。這

種教義應用於休閒時，重要的意義在於休閒行為時應順應自然規律，選擇在適當的地點及時間到野外美景之處去欣賞大自然之美。同時在休閒旅遊時也能淡慾、無為及內省與自我約制，不使違犯休閒旅遊規則，藉以提升休閒旅遊的心靈感受與價值。

三、儒教仁義寬恕與中道的休閒觀

儒教中有許多可取的教義與精神，其中很可貴的部份是寬恕與中道。在現代的休閒哲學中，很必要將此兩項要義應用在休閒行為上。其中寬恕一項最適宜表現在面對服務不週的交通機關及旅行業界的疏忽或錯誤上，能寬恕別人的失誤，必能不對之加以苛責與不滿，也可使自己的休閒旅遊過得更滿足更愉快。

至於中道的教義與精神，則最適合應用在對待休閒與旅遊目的地或目標物上，不強求壓榨，適可而止，留存餘地，供別人或自己在下次欣賞與享用。

四、基督教捨與愛的休閒觀

基督教義中的能捨及能愛是可圈可點的重要價值，值得休閒旅遊者的體會與實踐。若能捨得去私利及捨得花錢，在休閒旅行中必會更加快樂。能愛護環境及愛護團體，也必可使休閒旅遊的結局更加完滿。

五、回教自我中心主義的休閒觀

休閒及旅遊的重要目的在享樂。回教教義中的自我中心主義是指阿拉是唯一的神，信阿拉者都應堅信萬事應以自己的信念為行為的出發點，很可供休閒旅遊者效法。不在休閒旅遊中被別人牽著鼻子走，不違背自己的主意，向自己所嚮往的地方前去，盡情享受休閒旅遊的樂趣，使休閒旅遊的成果滿載而歸。

第十三章

休閒事業與公眾的參與

第一節　休閒事業需要公眾參與的理由

休閒是個人的行為，也是大眾的行為，但休閒事業的發展則是涉及到多數人的事，故受公眾參與要素的影響。休閒事業需要公眾參與的重要理由，可分三點說明。

一、公眾共襄盛舉可促成熱絡的需求與消費

休閒可被看為是一種經濟事業，也是一種消費性的事業，有眾多的人對休閒有需求並願意消費，此種事業才能活絡與發展。

有些休閒活動並非商業性，但更需要有公眾熱絡的參與，活動才會熱鬧，才富有生氣與趣味。此種休閒與個人獨自享受安靜的休閒活動不同，即使像獨立靜坐一般的休閒，若有多數人的響應與參與，此種休閒也必能蔚為風氣，休閒者更能感到愉快與滿足。

二、事業發展需要有人參與投資與經營

商業性的休閒事業，為能發展，極需要有人願意參與投資與管理。投資者與管理者越多，此種事業的發展便越有希望。

即使非商業性的休閒事業，若有人願意投入腦力與體力參與規劃、奔走與管理，對事業的發展也極有幫助。

參與休閒的投資，主要是投入資本、勞力與技術。休閒的管理則包括更多方面的參與，包括參與有形建設的規劃、無形活動節目的製作，對財務、人事與業務的照顧、執行、監督與評估等。

三、特殊休閒節目需要特殊角色的參與

社會上的休閒建設與活動節目有較一般性的，也有較特殊性的。一般性的休閒建設與活動，多數的一般人都可參與，參與了也都可發生效能。但有些較特殊的建設或活動節目，則非一般人所能參與或能有效參與，必

須要由具有特殊智識或技能的人參與，才能有效發展。此種特殊參與角色，包括特殊休閒設施或節目的設計者、培訓者與管理者。馬戲團的演員，非經特殊訓練並具有特殊的體能，無法擔任或演出。

第二節　公眾參與的方式與程度

公眾參與休閒發展事業或活動，有數種不同的表現方式，其中區隔較明顯的兩種，是個人方式的參與，以及團體或組織方式的參與。茲就此兩種參與方式的特性，扼要說明如下。

一、個人方式的參與

許多休閒的活動方式，是由許多人以個人活動方式參與的。人在家中看電視、聽音樂及在室外散步等，常是由個人單獨行動的，故也是以個人方式參與的。此種參與方式的最大優點是方便與自如，沒有必須配合別人的牽累與干擾，但其缺點是孤單與寂寞。

二、團體或組織方式的參與

另一種參與休閒活動與生活的方式是團體或組織的方式。此種方式的優點是較為熱鬧，但缺點是較為吵雜，也可能較容易引起糾紛與衝突。此種休閒活動參與的另一重要特性是要注重分工合作，故個人可在團體或組織中扮演重要的角色，增加其重要性及參與的樂趣。

所謂團體或組織方式的參與，除指個人由參與團體或組織中獲得休閒的目的與效能外，也含有以整個社會團體與組織參與休閒活動者。在各種慶典儀式的休閒娛樂活動節目中，常是以團體或組織為單位參與的。旅行團是另一種參與休閒的社會團體或組織。慶典儀式中的團體或組織都較長期，但旅行團則較短期，通常於旅行完畢之後，即告解散。

三、參與的程度

社會上的人或公眾參與休閒活動的程度有多種衡量的標準，一種是在同一層面上衡量參與量的多少或深淺；另一種是比較不同參與層面上扮演不同角色的差別。前者如可用參與休閒活動的次數多少、參與時間多少或參與過程中花錢數量的多少來衡量，後者則可用在參與團體中是隨從者或是領導者等不同角色來衡量其參與程度的高低。一般來說扮演的角色越重要，表示其參與的程度相對較高。

第三節　參與休閒活動的影響因素

個人及社會團體參與休閒活動的方式或程度由多種因素所影響，這些因素可分為主體性的因素與客體性的因素。前者是指參與者，也即參與的人或團體的因素，後者是指休閒目的物或目的地的因素。此外，各種因素又可分為內部因素及外在環境因素，前者是指參與者個人或團體內部及休閒目的物或目的地的因素，後者是指圍繞在參與者或與休閒有關的各種外在環境條件因素。就兩類四種的重要影響因素及其影響，分析如下。

一、主體因素與客體因素及其影響

㈠個人主體因素及其影響

參與休閒活動的個人有多項的因素，都會影響其參與休閒活動的方式及程度。這些因素包括年齡、性別、教育程度、職業或工作、健康狀況、性向、收入水準、可用時間、社會關係及社會網絡等。這些因素構成個人的條件，成為影響其參與休閒的主體因素，也是內部的因素。其中有關年齡因素的影響在第三章休閒與個人的生命週期部份已有深論。有關職業或工作因素的影響也在第二章休閒與工作的關係部份已有討論。有關性別的因素及其影響則在第四章休閒的性別與種族分析部份也已有論述。於此不

再贅述。

(二)團體的主體因素及其影響

以團體或組織為休閒活動或事業的主體因素，是指團體或組織本身的條件因素之意。重要的團體或組織條件因素包括其規模、結構、份子關係、領導力、組織目標、組織規則、組織制度、組織文化、組織管理等。其中每一大項條件因素都可再加細分，而每一方面的條件因素對休閒的影響重點也各有不同。就以團體規模或組織規模的因素看，可再細分為人數、資本額、設施量、產出量、運作量等。就以人數此一規模因素看，對休閒的消費量有絕對的影響，人多消費量也多。大公司在舉辦吃尾牙或自強活動等的休閒節目時，花費的數量都很龐大。又將人員的規模當為休閒事業的經營人力看，其參與的工作量及可能創造的營業量及利潤量都可能比人員少時的成效可觀。

人力規模以外的組織因素對組織的休閒參與效果也都會有影響，其影響的道理也可從這些因素對休閒消費及休閒生產兩大方面分析。細節不再論述，以免繁瑣。

(三)客體因素及其影響

不論是個人或團體在參與休閒活動或事業時，影響其參與過程及效果的因素，不僅限於參與者主體，也包括參與的客體因素。在此所指客體因素，是指休閒的因素，包括休閒的類別、內容、設施、活動節目以及其他相關事項。這些有關休閒性質的變數，都成為影響個人及團體參與休閒的客體因素，也即是休閒方面的因素。如果休閒目的地的景觀美麗、服務態度可親、設施良好、活動節目迷人、有美味的餐飲供應、收費低廉、價錢公道等等，都是休閒參與的客體因素中能吸引人的正面條件。反之，如果景觀平平、服務態度不佳、設施不良、活動節目太差、餐飲供應的品質也差、收費又不合理的偏高，則願意參與消費的休閒者或遊客必然稀疏零落，可說是極負面的影響。

二、內部因素與外部因素及其影響

探討影響休閒參與的第二
大類因素，可分成內部因素與外
部因素。就此兩類因素，再作說
明如下：

(一)內部因素

此類因素是指休閒體系內
部的因素，前面所指有關休閒參
與的主體因素與客體因素都是

圖 13-1　影響休閒參與的因素可分為主體與
客體、內部與外部二大類。

休閒體系內部的因素。也即這些因素都是與休閒直接有關者，故被納入在
休閒體系之內。

(二)外部因素

此種因素是指與休閒參與的關係較為疏遠者，但對休閒參與也都會有
較為間接的影響。此類的因素大致上可分成下列幾大項：(1)人口體系的因
素。即包括社會上人口的數量、組合、遷移、變遷等。(2)社會價值體系因
素。指社會多數人共同性的價值觀念，如是否注重消費或崇尚節儉，重勤
奮工作或重休閒等。(3)文化體系因素。包括物質文化條件及非物質的行為
作風等。(4)環境體系因素。指國內或居住地附近的山、水、河流、海岸等
環境條件。(5)經濟環境體系因素。指經濟發展水準，經濟景氣等因素。(6)
政治環境體系因素。指政治是否安定、政權型態、政策的大方針等。(7)國
際關係的環境因素。指關係是否良好，世界局勢是和平或是戰爭等。(8)技
術體系因素。指技術水準與性質之意。以上這些外在環境因素與休閒參與
的關係雖非十分直接，但也都間接有關，故也都會有影響。

第四節　企業化發展與投資者參與

　　休閒參與不僅指對休閒消費與活動的參與，也包括對休閒事業的投資與發展的參與。而參與休閒事業的投資與發展者，有以小本經營方式參與者，也有以較企業化投資方式參與者。本節就後者的參與方式的概念及性質加以說明。

一、重要的企業化休閒旅遊業的投資種類

　　企業界參與有關休閒旅遊事業的投資，有下列這些：⑴觀光旅社，⑵民宿，⑶旅行社，⑷交通公司，包括遊覽車、遊艇、飛機、租車公司等，⑸特殊的休閒設施，包括溫泉、休閒中心、健身中心、三溫暖、游泳池、高爾夫球場、滑雪場、賽馬場、賭場、保齡球館、戲院、餐廳、舞廳、歌廳、按摩院、觀光理髮廳、KTV 業者等。

二、投資方式

　　企業界投資休閒事業的方式，有幾種不同的情形：⑴私人獨資，⑵私人合資，⑶民間與政府合作，⑷由政府機關投資。目前政府機關中的臺糖公司、林務局、觀光局等都有附設休閒旅遊中心。

三、投資者對管理的參與

　　多半的休閒事業投資大戶都參與事業的經營管理事務。但也有小股東並不參與管理業務者。

第五節　休閒者參與使用的方式

　　休閒參與者的第一類型，是前述的事業投資者，另一種則是活動與消費的參與者。茲就休閒者參與使用設施的方式，分項述說如下：

一、使用方式與標準

各種休閒設施的使用，分為付費與不付費兩種不同方式。一般使用由私人投資的休閒設施，都需要付費。使用公家或政府投資的設施，如公園或風景區等，則免付費。

至於付費的方式，有分單次付費、購買月票或年票、甚至是長期或終生加入會員等多種不同的情形，而付費的標準也有高低不同的情形。

二、使用者的參與角色

使用休閒設施的個人或團體除扮演使用者或消費者的角色外，還常扮演兩種重要角色，其一是傳播與推廣休閒參與的角色，其二是維護及管理休閒資源、設施及環境的角色。

扮演傳播與推廣角色，乃是在使用或消費後，將其好處與效果的心得，傳播或推廣給別人或社群，使他人也因了解或認識其好處或效果，而參與此種休閒。

扮演資源、設施與環境維護的角色是指在使用時或使用後感到維護的必要性而付諸行動，使休閒資源、設施與環境，能因獲得使用者的適當維護而永續存在，並發揮功能。

第六節　休閒設施與參與者性質

社會上流行的重要特殊休閒設施與活動有多種，在此選擇若干種類的重要特殊設施與活動加以介紹，並分析其使用者的性質。

一、運動休閒的參與者

參與運動休閒者的特性可分兩大類別加以觀察，一種是對運動有專長及偏好的人，此類參與者多半是年輕力壯之人。另一種是為健身而運動的人，其中不少是上了年紀者，為了保健目的而做適度運動者，主要的活動

有步行、打拳及跳土風舞或元極舞等。此類運動者多半對運動並無專長，但為了保健之故，而做適當的運動。

二、美容休閒的參與者

此類休閒的參與者多半是女性，尤以收入較高，也較有空閒的婦女為主。其參與休閒活動的目的在美容，包括臉部的美容及全身的美容。活動的方式有洗三溫暖及按摩等。此種休閒活動的費用不低，故也僅有收入較高的婦女，才較能消費得起。

三、國外旅行團的參與者

此類休閒旅遊的參與者男女均有，一般都是較上年紀者，但近來年輕的參與者也甚多見。

參與的方式都是加入團隊並由旅行社負責安排行程並領隊。每次行程時間約一至兩週，地點遍及世界各角落。參與此種休閒旅遊的費用也不低，故一般都是經濟地位屬中上階級者，才較有能力參與。

四、文教休閒的參與者

此類休閒者以參觀本地的文教設施與活動為主要活動內容。參觀的地點與項目包括博物館、藝術館及社教館等的展覽或表演。參與者不少是退休老人，也有不少是在學兒童。

圖 13-2　參觀本地的文教設施與活動，也是富有人文氣息的休閒活動。

五、露營烤肉的休閒

此類休閒活動的參與者以青少年學生最為普遍。年齡在十幾至二十出頭，參與者充滿活力。參與時的特點是活潑好動，且都喜歡與同年齡的友朋一起參與活動。

第七節　公共休閒設施與服務

近來臺灣的政府對提供民眾休閒娛樂活動的設施與服務更加重視，致使參與者也越來越多。但因參與機會的增多，參與的普及化，致問題也層出不窮，值得研究休閒社會學的學生注意與關切。重要的問題，可分下列幾點說明。

一、免費享用不事維護的偏差心理

參與及使用公共休閒設施與服務者的第一個問題是企圖免費享用，但不負責維護的偏差心理。使用者認為這些設施與活動的開辦費用應由政府全額負擔，不應由個人支付。消費者認為若因使用或消費而破壞了此種設施與服務，也應由政府負責修理與恢復，本身不願負起半點責任。

二、佔用的問題

使用者所用的休閒設施與服務是政府所擁有者，但有些消費者或使用者，卻因心有所貪而將之佔為己有或佔用不放。常見公園或公共游泳池等休閒設施常被佔用不放，讓其他的使用者或消費者久等，致使其他使用者向隅而令他人感到失望。

三、破壞的問題

公共休閒設施與服務常有被缺乏公德心的使用者破壞的情形。包括對物質設施的破壞，及對非物質使用規則的破壞，造成其他消費者與使用者的不便。

第八節　休閒經營或使用的糾紛與衝突

休閒事業具有營利的潛能，故有利可圖的休閒營利事業容易引起糾紛

與衝突。休閒設施與服務具有限性，故也易為使用者爭相使用與消費，乃也容易引起糾紛與衝突。就此兩方面的糾紛與衝突，進一步研究如下。

一、投資者或經營服務者間的糾紛與衝突

休閒事業的投資者或經營服務者之間，可能為爭取有限資源與機會，而產生糾紛與衝突。所謂有限的資源是指數量有限，我用了你就無法利用，或我用了你用起來就沒那麼方便與順手。而所謂有限的機會，例如顧客來源有限，商機有限，你獲得了我就得不到。因此同業或同行之間乃易引發爭端與衝突。

二、參與者或使用者的糾紛與衝突

牽扯到休閒的糾紛與衝突不僅可能發生或存在於投資者、經營者或服務者之間，也可能發生或存在於參與使用者之間。參與使用者或消費者也常為爭用有限的休閒設施或服務而發生糾紛與爭吵。

三、糾紛與衝突的解決

糾紛與衝突多半是因競爭有限的有價值事物的存量而引起。解決或緩和糾紛與衝突的途徑有二，其一是克制競爭者的慾望與需求，另一是增加有限性資源、服務、機會等的供給量。如果供給量無法增添，只好協調需求者，使之有人願意減少需求量，使總需求量能為之減少。

第十四章

休閒與社會變遷及歷史演化

第一節　休閒的變遷觀與歷史觀

　　天下間幾乎所有的事項都會因時而變。休閒事業也與其他事業一般，同樣會因時而變。在較短時間內的變化稱為變遷，在較長的歷史上的緩慢變化則稱為演化。

　　休閒的變化一方面是受社會上其他事物的影響而起了變化，另一方面也會影響其他事物的變化。本文的要旨一方面在討論歷史上休閒本身變化的性質，另方面則論及其與其他事物變遷與演化的相互影響。首先從較長期的不同歷史階段看不同休閒方式，再論在較短期內社會變遷對休閒的影響，以及討論休閒發展對社會變遷的影響。最後以臺灣為個案，一方面討論農業生產的衰敗引發休閒農業的興起、臺灣人民赴國外休閒旅遊的變遷，以及晚近臺灣社會經濟蕭條對休閒旅遊變遷的影響等。

第二節　歷史上的休閒

　　人類的歷史相當悠久，自有文字記載迄今已有數千年。自古至今人類休閒方式也有很大變化，重要的改變與政治及經濟形式的改變具有密切的關係。自古至今政治經濟的重要改變約可分成三大階段。第一階段是為時很長的**君主世襲**的階段，東方的中國自黃帝到清朝，甚至還延續到民國70年代蔣家第二代結束為止。西方的君主世襲時代，大致上比東方的中國廢止的時間為早，但其間除了君王掌握政治權力之外，也曾有一段被教會掌控的時代。歷史上政治變遷的第二階段是民主的時代。人類的歷史到了第三階段，經濟變遷的意義遠大於政治變遷的意義，此一階段的重要性質是經濟發展。本節先就此三個不同歷史階段，人類的重要休閒活動方式，分別扼要說明如下。

一、君主時代皇親國戚的特殊休閒活動方式

在君主世襲的時代，休閒可說是皇室與貴族的專利，民間幾乎無較正式的休閒生活可言。故要了解此一時代的人類休閒活動，應該多對皇室及貴族的休閒方式加以研究。綜合東西方的皇室及貴族的休閒活動，約可分為下列四種典型的方式說明：

(一)宮中的絲竹繪畫及文學遊戲

絲竹是指樂器，發聲後即為音樂。中國的宮廷音樂記錄很早，商朝就有樂舞的宮廷音樂形式，西周至春秋時代，會集宮廷與民間詩歌共三百零五篇，分為〈風〉、〈雅〉、〈頌〉。其中的〈風〉有地方歌謠之意，〈雅〉是王朝統治地區的音樂，〈頌〉是一種宗廟祭祀用的舞曲，這些音樂都須經皇室認可才能流行。到了漢朝，宮室中已有盛大規模的樂隊。南北朝時發展出樂府民歌，唐朝盛行胡樂，元朝的戲曲，也稱元曲，明朝的南曲，清朝的崑曲等，都是中國歷代經由皇室之家資助、推廣或發展並遺留下來的音樂形態。

再就中國歷代皇室休閒的舞蹈、飲酒、繪畫、工藝等遊戲的記載加以探究。在夏朝時有飲酒樂舞及遊歷之風。商朝時宮廷極力發展手工藝品，留下青銅、玉器及絲織的文化，宮廷也發展了樂舞的休閒方式。周朝時詩經中除了音樂外還伴有跳舞宴飲之樂。春秋戰國時代皇室的休閒則有養士、牽鉤（類似拔河）、蹴鞠（類似今日的足球）。漢朝時發展出百戲，除了音樂外還有舞蹈、魔術、雜技。行家常要進宮表演，取悅皇室貴族。魏晉南北朝時除了在音樂上的民歌大有發展外，宮廷的休閒方式還有玄學、繪畫、雕刻、書法等。唐朝時除了盛行胡樂外，還發展了胡旋舞、劍舞、跳索等舞蹈，以及梨園唱戲、球類及品茗的休閒方式。宋朝時的茶藝、話本、陀螺都是宮中重要的休閒及遊戲。元朝時除了元曲之外，也出現了散曲、雜劇。明朝時的章回小說幾乎是與南曲相輔相成，章回小說的風尚甚至延續到了清代。

綜合中國歷代宮室休閒的發展有幾點軌跡可循，⑴文字玩弄程度由少到多；⑵休閒方式的發展受外族或外來文化的影響很大，可能是將對新奇的喜好當成休閒之故；⑶宮廷發展出來的休閒方式逐漸推廣到民間，同時民間創造的休閒也有被宮廷吸收者。

研究西方歷史上宮廷的室內休閒，應以羅馬帝國時代流傳的休閒方式最具典範。其對休閒的重視與運用頗具政治目的，一為犒賞，二為安撫。自古羅馬至中古時代，西方宮廷的重要室內休閒也無非是音樂、舞蹈，再加上賭博、玩牌、喝酒、談話聊天及繪畫藝術的欣賞等。

㈡庭院戶外打獵及觀賞花木山水的休閒

古時西方皇室人員都有在戶外打獵的休閒嗜好與習慣。獵場主要位於皇宮的外廓。至今在德法兩國古皇宮的外圍都還留有大片的林木，是以往皇室當為打獵休閒之用的場所。

在中國皇室流行打獵的休閒活動也不少。相傳自黃帝時候起，便以「巡狩」之名察訪各地民情。及至清代，尚在北京外廓建狩獵行宮，分布據點直至熱河，皇族每年避暑打獵，皆以此名行之，狩獵之風，不可謂不盛（詳可參見《中國古代園林建築》一書之相關敘述）。歷代宮中都有御花園，園中不僅種有花木，也有人造山水，可供為皇室成員觀賞遊玩的休閒之用。至今中國北京的紫禁城及慈禧太后所造的頤和園都有典型的宮廷御花園，主要的用途是供為觀賞花木及在園林山水之間遊玩。此種建設也可從日本的皇宮、泰國曼谷的皇宮及北部的夏宮等處見之。

㈢飲酒作樂

中外君主時代皇室的室內休閒，除了上述具有高尚的絲竹繪畫與文學遊戲之外，尚有極為普遍的飲酒作樂。宮中嗜好杯中物者常遍及皇親國戚。故也經常有飲酒作樂的休閒活動。西方羅馬帝國最後皇帝尼碌王因飲酒作樂荒淫無度而至焚城亡國。中國歷代皇帝也有不乏過渡嗜好飲酒休閒而不勤朝政者，但也有能與賢臣一起適度嗜酒並討論朝政的明君。

㈣宮廷舞會

　　從西洋的電影上可以看到西方豪華式的
宮廷舞會。實地到西方國家的皇宮參觀，確也
可以看到如電影中舉辦舞會的大廳。此種舞
會都是皇室用為外交、慰勞功臣，或舉辦喜
事，如婚嫁之喜等所用的休閒禮儀的活動場
所。應邀的貴賓眾多，客人的服飾爭奇鬥艷，
極盡華麗與氣派。

二、民主時代民眾普及化的休閒

　　到了民主政治的時代，休閒不再是皇室
與貴族的專利，民眾也普遍能享有休閒。從大
處著眼，民眾的休閒活動也在兩大方面表現

圖 14-1　從過去的藝術作品
中，可以看出古時休閒活動之
一端。

或進行，一為戶外的郊遊旅行，二為室內的各種休閒遊戲。將之再略作說
明如下：

㈠戶外的郊遊旅行

　　民主時代的國民大眾在室外最普遍的休閒活動是郊遊旅行。郊遊是以
當日往返的方式進行，旅行則是指到別地遊玩並過夜的情形。當民眾普遍
還窮時，旅行的地點主要在較近距離的國內，到了較富有時，就常到遠地
的國內外旅遊。

㈡室內的休閒活動

　　民主時代民間的室內休閒活動，在早年較普遍者有下棋、聊天、打牌、
賭博等。近來重要的室內休閒則以看電視、泡茶品茗最為流行。自經濟發
展以後，不少較花錢的商業性室內休閒設施與活動也如雨後春筍。其中合
乎規範者固然有之，違反規範的不法者為數也不少。後者很容易使人墮落

與犯行。有關經濟發展後的奢侈性休閒將再進一步分類說明如下。

三、經濟發展後的奢侈休閒

中西社會在經濟發展以後，社會上出現了不少奢侈性的休閒活動，這些休閒活動方式都是商業性的，也都是要付很高費用的。

㈠酒店的休閒

此種休閒場所有點由沿襲舊社會的酒家的休閒模式而來。主要的顧客為男性，店中有女人陪酒，以增加消費吸引力。女人也以陪酒得小費當為獲得收入的職業。此類休閒場所也常有色情交易的行為出現。

㈡俱樂部的休閒

經濟發展以後，社會上富有階級及中產階級的人紛紛興起參加俱樂部方式的休閒。這種休閒還可再細分成兩小類，一類是由具有同類休閒嗜好者，以會員的方式共同組織的休閒俱樂部，如有爬山俱樂部、歌唱俱樂部、網球俱樂部、晨泳俱樂部等。另一類是由商人先設立俱樂部之名，而後再招募會員者。包括較長期顧客的會員及短期散客的會員。只要是其顧客就是其會員。此類會員或顧客只與俱樂部的組設人或老闆之間有交易的往來，但會員與會員之間，或顧客與顧客之間並無直接的關係。當前臺灣的此類商業性俱樂部有以休閒為唯一目的者，也有以休閒兼健康為主要目的者。洗三溫暖、按摩等是後一類俱樂部的重要活動節目。也有些俱樂部是以湊合男女兩性會員相互認識並交遊者，如晚春俱樂部之類。

㈢賭場的休閒

賭博不是經濟發展以後才有的休閒方式，但在經濟發展以後似乎較前盛行，且也有企業化的大型賭場的興起。目前某些資本主義的國家准許在國內某特定地區設立合法的賭場者。在美國的拉斯維加斯、雷諾及大西洋城，在摩洛哥，在韓國漢城的華克山莊，在埃及開羅的觀光飯店中，在澳

洲墨爾本的某一特定場所及在澳門等地，都設有賭場。其中除了韓國的華克山莊及埃及開羅的觀光飯店的賭場僅供外國遊客賭錢遊戲者外，其餘其他國家或地方的賭場，也都准許本國人進入。

賭場的休閒性質具極高的刺激性，可使人因贏錢而興奮。賭客們精神專注，彷彿遺忘人事一切的煩惱。在世界上幾個可公然開設賭場供人休閒的地方，通常也都附帶有秀場，故可充份供人享受感官上的休閒樂趣。

第三節　社會變遷對休閒的影響

社會變遷對休閒的影響可再度從多方面加以分析與了解。其中最重要的一種影響面是社會經濟發展促進了休閒的需求與發展。先就此影響加以說明，再論其他方面的影響。

一、社會經濟發展促進休閒的需求與發展

社會經濟發展以後，人民的收入提高，消費的需求與能力提高，對於休閒的消費需求與能力也提高。當收入越多時，正如英可爾定律所言，當人的收入越多時，用於糧食費用所佔的比率越低，用於其他費用所佔比率越高。依此定律推論，當收入增加時，用於休閒娛樂的費用最可能大為增加，此一推論值得相信與驗證。

二、社會變遷複雜化，休閒事業多樣化

社會變遷對休閒發展的影響，最令人可清楚看出的另一點是，隨著社會變遷的複雜化，休閒事業也趨於多樣化。社會變遷的複雜化是很清楚可以看出來的，社會上出現的事物不斷更新，各種事物之間的關係也複雜多端。社會事物的更新，可從新的工業產品不斷出現，及新的社會制度與生活方式不斷出籠等明顯見之。此外新的技術也不斷地被發明與應用。這些變遷、創造與發明，也使休閒事業發展的可能性加大，包括增進休閒設施、改善休閒技術、增強休閒的思維能力等。總之社會發展方面的拓寬，使休

閒事業相互學習與模仿的速度也隨之加快。這種社會變遷對休閒發展的影響或兩者的相互關係，是清楚可見的事實，也是明白易解的道理。

當今我國休閒事業的種類不斷翻新，其中學自外國者有之，如遊樂場的科技性設施。此外屬於自創者也有不少，如傳統遊藝的改進。此外結合外國的技術與本身的構思，發展出來的休閒設施與活動方式，數量也頗為可觀。

三、車輛及飛行技術的進步擴大人類休閒旅遊的範圍

近代社會變遷對休閒影響最大的方面莫過於交通技術的改進，包括地面車輛行駛技術及空中飛行技術的改善。交通技術的改進確確實實擴大了人類休閒旅遊的範圍。不僅休閒旅遊的空間範圍因交通技術改進而擴大了，休閒者視野的範圍，生活經驗的範圍也都因此擴大。地球再大，空間距離再遠，在最遙遠的地方，也少有需要超過一天廿四小時的飛行才能到達者。由於交通技術的改進，今日的世人，許多的休閒活動規範已衝破了地方性，而以全球性作為規劃與思維的範圍。

四、社會組織化也促使休閒組織化

社會變遷的另一重要層面是社會組織化。人類組織的種類越變越多，組織規模變為比以前更大者也比比皆是。社會組織化的結果，也影響休閒組織化，並使之更效率化。當今社會上出現不少的休閒團體與組織，包括由休閒者或休閒消費者所組成的，以及由休閒從業者所組設的。這些休閒組織深深影響了休閒效率的提升，影響所及，使休閒消費者的滿足也隨之提升。

第四節　休閒發展對社會變遷的影響

社會變遷與休閒變遷的影響是雙向的，是相互影響的。反過來看休閒的發展對社會變遷的影響也有不少。本節就此方面的影響，再分成兩大部份仔細說明。

一、休閒發展成為社會變遷的動力之一

此一方面的影響，可再細分成下列四點概念加以認識與了解。

(一)休閒發展激發了社會變遷的概念與需求

休閒是社會生活的一部份，其與其他許多方面的生活內容息息相關。在休閒過程當中免不了要有食衣住行與教育的生活，且還可能需求比較特殊性的食衣住行與教育的生活方式，此種需求乃刺激形成符合休閒需求的食衣住行與教育文化的創造、發明或傳播等的社會變遷過程。休閒發展的速度越快，影響其他生活方面的物質及非物質制度等變遷的速度，也日益加快。

(二)休閒發展儲備及啟動社會變遷的能量

休閒的發展使社會上更多的人參與休閒，也使社會上更多人的休閒變為更活躍與更熱絡。人在休閒活動中可儲備變遷的能量，包括思維與行動的能量，也可使儲備的能量作較合理的調節與轉換。常言休息為的是走更遠的路，此話的意涵是指休閒時即在儲備往後行動的能量，這些能量極可能有助於往後的變遷與發展。社會上越有作為的人，越注重在努力工作之後的休閒，也越注重在休閒中重新儲備再發展的腦力與體力。

(三)休閒開發者加速促進社會建設

許多休閒的新設施與新事業都由開發者建設而成。開發者建設的休閒事業雖然常是以增進自身的收入與利益為主要目的，但也為社會增添了設施，對促進社會建設也有一份貢獻。

開發者對加速休閒建設的主要貢獻是美化地表景觀，但有時也會有相反的破壞作用，甚值得注意與警惕。休閒開發者除了對硬體建設有貢獻以外，對其他較重要的軟體建設上的貢獻是，可為社會提供就業機會，或帶動地方的繁榮。

(四)休閒消費者的增多促進社會的變遷

因為消費者常是社會的促變者，故在休閒發展過程中，當休閒消費的人數增多，可促使社會變遷的人也增多，甚有助於社會變遷的加速進行。

一般休閒消費者對休閒設施與服務最能直接感受與體會，其對不滿意的休閒設施與服務也最能適當反應,因此也最有助休閒體系的變遷與改進。消費者到遠地休閒旅遊，最有機會目睹與體驗其他社會與本地社會的不同事物，故也最有可能引進外地的新奇與有用的新事物，對促進本土事物的變遷與改進大有幫助與作用。

二、到遠地旅遊可促進本地的社會變遷

到遠地或國外旅遊的人可經兩個重要途徑促進本地的社會變遷，此兩個重要途徑是：

(一)自外地引進新的觀念、技術與文化

到遠地如國外旅遊的人，很容易發現外地的觀念、技術與生活內容等文化性質,這些特性與

圖14-2　出國旅遊、增廣見聞之後，讓人更容易從不同的角度進行思考。

本地者可能相當不同，因而會有引進的意圖與行動，乃會引發本地社會的觀念、技術及文化的變遷。

(二)經由到國外的休閒旅遊推動本地社會與國家的全球化

人到國外旅遊之後可增加對外國風情人物的認識與了解，有助於拉近本地社會與外國社會的距離，也有助推動普世注重的全球化進展。對於外國人與外國的事物，因有認識與了解，而可減少拒絕與恐懼；也因對外國

的好處或優勢會有嚮往與羨慕，而會增加對之加以**學習與效法**的意圖。這種心理改變也都有助於行為上的改變，變為更樂意與世界其他地方的風土民情打成一片，也即所謂全球化。

第五節　臺灣的農業產銷與休閒農業

臺灣農業產銷的衰微是近來的重要社會變遷內容之一。雖然農業有發展的一面，但也有衰微的一面。重要的衰微現象是人們**要單靠農業維生更加困難**，不少農業生產種類及數量減少，農業產值的比重也減低，農民退出生產者為數不少，這些都是農業式微的重要表徵。此種衰微的現象再加上都市居民的需求因素，乃共同促進國內休閒農業的興起。臺灣農業產銷衰微與休閒農業興起的關係，可分下列三方面加以細說。

一、工業化與全球化對農業產銷的打擊

農業產銷的衰微不是農業內部本身的演化所促成，而是因有外力變化的重大力量所引發。兩個重要的外力因素是工業化及全球化，將此兩項外力因素的影響再作說明如下：

㈠工業化吸收了農業人力，致使農業產銷困難

工業化是晚近世界上普遍的發展現象，此種發展吸收了許多農業人力，不少人力由農業部門轉移到工業部門。許多本來可以或應該進入農業部門工作的人力，自工業發展以後也紛紛被工業部門所吸納。農業人力減少，農業工資升高，農業利潤變少，農業產銷乃更加難為。不少農田、農民都退出了農場上的生產。

㈡全球貿易的農產品傾銷國內，使臺灣農產品在市場上難以競爭

自從我國加入 WTO 以後，市場上明顯出現更多外來農產品的種類與數量，幾乎到達傾銷的程度，影響我國農產品在內銷上發生困難，在外銷

上也不容易。銷售困難，使生產變得更加困難。

二、休閒農業政策的形成與發展模式

㈠政策目標在輔導農民改善生活與增進國民休閒福利

近來政府積極推動休閒農業，政策的目標主要有二，第一是促進農地有效利用，輔導農民提高所得並改善生活。第二是開發休閒資源，增進國民休閒的機會與福利。至今已設立的休閒農場為數已有不少，唯合法有照者不如非法無照者之多。然而一旦設立成休閒農場者，經營績效及利潤所得，都比種植作物的成效好。

㈡休閒農場的發展模式

一般休閒農場的發展模式可從四方面觀察，將之說明如下：

1.場內設施與用途

休閒農場的重要設施包括造景供為觀賞,設置自然生態及農業教育區,實地操作農事或作 DIY，提供用餐與住宿服務。

2.收　費

休閒農場的收費應該採低廉實在的收費標準，但實際上也有部份農場走高收費路線。此種行徑似乎違背設立休閒農場推廣農業的精神與本質。

3.分　布

許多休閒農場都分布在都市近郊,但也有分布在較偏遠的農村地帶者。至目前臺灣的休閒農場已遍及臺灣的東西南北各地。

4.特　點

各農場之間，同質性頗高，但也有小部份各具特點的情形。有些農場著重採果，有者著重露營烤肉，有者著重餐飲，有者則著重住宿。

三、休閒農場的組織與管理

　　雖然多數的休閒農場最終端的經營體，都為個別農場，但設立及經營管理過程中都曾經參與組織或透過組織運作。主要的組織經營管理性質，可分三方面論述。

(一)組織經營研究班

　　一個經營研究班約由十餘戶或數十戶休閒農場共同組成。班員之間或班與班之間都互有觀摩、參訪與共同研究，藉以交換經營管理心得、圖謀改進經營管理的理念及技術。也有些組織共同結合成一個合作團體者，藉以節省經營成本、改善經營管理的成效。

(二)透過農會的農業推廣組織進行經營管理輔導

　　各基層農會對農民的農業推廣與輔導工作中，也包括對休閒農業經營管理的輔導。農會的農業推廣股協助休閒農場主申請設立休閒農場，規劃休閒農場，及經營與管理休閒農場。有些農會的推廣與輔導效能甚佳，但也有些農會因農業推廣人員的缺乏，以致於在推廣教育與輔導效能上會有缺憾。

(三)政府的農民輔導單位注重對農場經營者的輔導與監督工作

　　各級政府的農民輔導單位，對休閒農場經營者的輔導與監督工作都非常盡心，故經常組成休閒農場經營與管理的輔導與監督團體，該團體通常兼具教育推廣及監督性質。過去行政院農委會的農業推廣科及當前的休閒產業科，就經常組成輔導與監督團體，進行評估與診斷工作。輔導與監督團體，由相關的學者專家，及負責推廣休閒農業的農業官員共同組成。經由輔導監督，政府投入的補助款乃較能有效運用，休閒農業的經營績效也較良好。

第六節　臺灣人的國際旅遊變遷

　　提到休閒遊憩的變遷與演化，不能忽略臺灣人民赴國外觀光旅遊活動
變遷的部份。因為此一環節的變遷相當突出明顯，必須加以敘述與說明。
茲就重要變遷的內容，分成以下四點說明。

一、由禁止出國旅遊變為開放出國觀光

　　自戰後國民政府遷臺以來，有很長一段時間，政府對國民出國旅遊，
都採禁止的政策。人民要出國旅遊，只能假借留學、業務考察或探親之名，
程序上並不發給觀光簽證。因此能有機會出國旅遊者，為數有限，所能到
的國家也很有限。

　　前已言及，早年政策禁止國人出國旅遊的原因包括，在軍事上擔心損
失兵源，在政治上害怕出國者在國外反對政府，在經濟上顧慮資金流失。
但到了經濟狀況明顯改善以後，政策上也變為開放。至 1980 年代初期，國
人可以自由出國觀光，國人出國觀光旅遊者，為數也很眾多。

二、由個人單獨出國觀光變為組團出國觀光

　　國人出國觀光旅遊模式的一項明顯變遷，是由單獨出國考察旅遊變為
組團出國觀光旅遊。大規模組團出國觀光旅遊，是在開放觀光護照之後。
社會上旅行社也應運而生。由旅行社組團出國觀光旅遊可獲得多種好處，
價錢較為便宜，可以較容易到達觀光重要景點的旅遊目的。親朋好友同團
出遊較有趣，出國時也較安全。此種重要的出國觀光旅遊模式，至今不衰。

三、旅遊國別遍及世界各地

　　國人出國觀光旅遊的行跡，隨著日子越久遠，乃變為更加廣闊。不但
遍及五大洲的各角落，也不拘遠近。美國、日本、歐洲、紐澳、東南亞、
中國大陸等，是今日較多國人前往旅遊的地方。南美與非洲則始終較少人

前往。

四、費用由高變低再走高

　　分析長時間以來國人個別出國觀光旅費花費數額的變遷趨勢，出現由高變低再走高的情形。此種變化與新臺幣價值的變化有關。早期新臺幣鎖定與美金的固定匯率，美金一元兌換臺幣四十元，此一匯率維持相當長的時間，國人出國觀光旅遊費用折換較貴的美元，故花費數目不少。後來新臺幣一度升值，最高至二十餘元新臺幣兌換一美元，國人出國觀光旅遊的花費乃相對變少。至今新臺幣又貶值，一美元兌換三十餘元新臺幣，國人出國觀光旅遊的費用又再走高。參看國人出國觀光旅遊人數的變化，也與出國觀光旅遊費用的變化有密切相關。

第七節　經濟蕭條對休閒旅遊的影響

一、衰退的現象

　　臺灣社會的經濟情勢，自從二十世紀最末幾年以來，便呈現衰退現象。社會上產業出走甚至關閉者為數不少，失業率升高、新臺幣貶值、股票指數下降等因素，更造成民眾的財產普遍縮減。

　　形成經濟蕭條現象的原因很多，國際經濟不景氣、政治不安、社會秩序混亂、工人福利提升、環保聲浪高漲、中國大陸經濟發展的吸力效應、技術發展的局限等都是重要因素。

二、對休閒旅遊變遷的影響

　　隨著社會經濟的蕭條與不景氣，臺灣的觀光旅遊業也遭受到很負面的影響。國人出國旅遊與外國人前來觀光旅遊的人數都明顯減少，故有關觀光旅遊事業的經營變為困難。觀光旅館、旅行社、豪華的觀光休閒事業，如觀光理髮廳、酒店、高級餐廳、甚至色情行業等，都受到不良的影響，

生意變為較以前蕭條清淡。曾見業者集體向政府及社會反映抗議，甚至走
向街頭自救。此種負面的變遷或許等經濟較景氣以後，會有轉好的可能。

第十五章

休閒的社會學理論

第一節　前　言

　　休閒的社會學理論化是休閒社會學研究的最高境界，因為理論是一般學問的最高境界。學問經過千錘百鍊而成為抽象化概念的理論。

　　休閒社會學理論可建構在社會學理論的基礎上。以社會學理論為基石，注入休閒的概念，而構成休閒社會學的理論。社會學的理論很多，本書只選擇其中若干重要者，試圖加以建立並闡釋。這幾個理論是：⑴存在理論，⑵發展理論，⑶認同理論，⑷互動理論，⑸制度理論，⑹人本主義理論。

　　各種不同的社會學理論，是以各種不同的觀點或認知出發，來認識與了解社會的性質；而不同的休閒社會學理論，也是以各種特有的觀點或認知，來了解休閒社會或社會休閒的性質。因為不同理論的觀點及認知的角度不同，故其建立的休閒社會學理論的要點，也各不相同。

第二節　存在理論

　　存在理論的休閒社會學理論，原受哲學領域中存在主義的影響與啟發，再以存在主義社會學的理念為基礎，發展而成休閒的存在理論。

一、存在主義的主題

　　存在主義共有三大主題，第一主題是由決定創造了意義，也即是說意義是由決定的行為創造出來的。第二主題是決定也與事項的環境或後果有關。第三主題是決定是一種創造行動，經決定的行動，使本來不存在之事物變為存在。

二、存在主義社會學

　　存在主義社會學的命題，係根據存在主義哲學的命題而來。而存在主義哲學，首重決定的涵義與性質。因為人類活動的中心內容，是在做決定，

而決定是受外在環境所影響，及自身情緒與感覺所主宰。

　　存在主義社會學係結合存在主義哲學、現象學及符號互動模式三者而成。存在主義哲學的意涵已敘述於前。現象學的意義是指社會或世界現象是由行為者所感知或理解的。而所謂感知與理解則必須經由實踐與科學過程而獲得。符號互動模式係由喬治‧米德發展而成，主要的涵義是指人與人之間藉符號而互動，進而從符號互動中體會與了解其意義。

三、休閒的存在社會學理論

　　此理論奠定於存在主義哲學及存在主義社會學的基礎上。休閒的存在社會學理論包括下列幾個要義：

　　⑴休閒是感知世界中的行動，而不是單純的動機、滿足或取向。

　　⑵休閒的行動是經由選擇、行使自由及創造而成。

　　⑶要分析休閒行動，需要對感知世界的訊息進行處理。故要了解休閒行動，也需要考察休閒行動所處的環境。

　　⑷休閒的行動及其環境是休閒行動者的人為構造，社會行動的目的在達成共識。

　　⑸休閒是一種以經驗為基礎，經無數次經驗交流組合而成。休閒又是一種被體驗的現象，它具有特性的要素。體驗也即是決定。

　　⑹休閒是由多種要素所共同構成的體驗，也是創造。這種體驗與創造具有下列特性：

　　①休閒是決定、狀態和行動。決定是現象特性的一部份。

　　②休閒是創造，是決定與行動的產物。

　　③休閒是過程，不斷在發展。

　　④休閒依情況而變。每種新的環境建構新的休閒。

　　⑤休閒是生產。因環境而再生，但並未動用到外在資源。

　　⑥休閒是行動，涉及層面甚複雜。

　　總之，休閒是在一定情形下的活動，有各種不確定性、感情、解釋以及其他的關聯。

四、存在主義哲學家及其哲學

　　存在主義的休閒理論，係建立在存在主義哲學的基礎上。重要的存在主義哲學家有沙特 (Jean-Paul Sartre)、齊克果 (Soren Kierkegaard)、尼采 (Friedrich Nietzsche)、蒂利希 (Paul Tillich) 等。沙特的重要哲學是人想要得到有意義的生存，唯一的出路是去創造意義。齊克果的哲學是強調人生的歷程必須經過飛躍信仰才開始，也才創造了真正的人。尼采的哲學強調人要掌握自由才能成為自己。人也由決定性的行動來創造自我，達到真實境界。蒂利希提出自己的存在主義理論，認為存在是自我肯定的結果。

五、休閒與當代存在主義哲學的最密切關係

　　休閒與當代存在主義哲學的關係最密切者，要算迦達默爾 (Hans-Georg Gadamer) 的遊戲式的知識理論。他認為遊戲可用為試驗或創造意義。此外當代存在主義者也認為休閒應是感知自由現實化並發現其創造價值後所產生的。

六、休閒的存在理論摘要

　　綜合上述的理論概念，可將休閒的存在理論作成如下幾點摘要：
　　⑴休閒是一種決定與行動。
　　⑵休閒的存在社會學也是社會學的一支。研究的對象富於情感，隨時面臨選擇與決定。
　　⑶存在隱喻決定與創意。很強調行動與自我決定。
　　⑷休閒是在一定情況下的決定、行動、過程及創造。
　　⑸存在行為否定不良信仰，給予才最具真實性。
　　⑹遊戲是有意義的創造行為。
　　⑺自由有助於在一定情境下進行有意義的活動，但也會被限制。
　　⑻休閒是指在一定情境中，自由的現實化。

第三節　發展理論

一、基本要義

⑴從發展理論的觀點看休閒，是一種在人生中持續的學習行為過程。這種觀點是從長時間的角度來看休閒的。

⑵人的休閒有社會化的現象，經體會，休閒乃逐漸強化。

⑶休閒的社會化是心理發展的過程。經人生的三階段進行，其間也產生角色的交錯變化。這三階段是幼童期、青少年期、及成人期。

⑷人生在經歷休閒的過程中，所處的環境與目標不斷變化，也常遭遇不安全與挑戰的困境。

⑸在人生過程中，發展主要經決定後才形成。

⑹人生的發展機會，也會因受到障礙、困境及行為偏差而受到阻礙或被否定。

二、休閒的重要相關發展概念

⑴休閒與學習：學習是發展個人的重要方法與途徑。休閒社會學的發展理論，將學習視為重要的概念與變數。人由學習而發展出休閒的興趣與目標。此種理論所強調的學習特別注重童年的休閒學習對一生生活發展的影響。這種學習有助於在成年期對自然資源及休閒活動場地（如露營地、釣魚場等）的愛護與適應。

⑵人的一生重要的學習環境是家庭。此外是學校。同儕團體也是重要的學習場所或對象。休閒的學習內容主要為活動型式、技能、適應環境、角色扮演、興趣、愛好等，這種學習過程也稱休閒的社會化。

⑶休閒的社會化過程會遭遇困難。時間問題、場地問題、費用問題、同伴問題等，都可能是重要的困難或阻礙因素。

⑷在學習過程中狀態不斷改變，也不斷充滿希望與預期。

(5)人在休閒中，可調節工作的呆板枯燥，而增強學習活力並增加新的契機與變化。不同階段的人在休閒中學習的要點不同，兒童階段學習充實能力，成人時則學習展示自己。由休閒也可學習與人交往的能力。

三、人生的發展歷程與困境及休閒的要義

發展理論家常將人生看為不斷發展的歷程，而在每一歷程中都會發生或遭遇重要的困境。休閒的發展理論乃特別注重在不同階段的人生發展歷程中學到了解各種事項與休閒要素的關係，也很注重休閒在不同人生發展歷程或階段所彰顯的性質。

(一)依賴家庭的時期或階段

人的一生依賴家庭的時間很長。自從幼兒、經童年、青少年，而至青年階段，在這段長時間裡，個人都依賴家庭。家庭給個人的幫助很多，個人的發展功效也很大。不僅幫助個人在身體生理上的發育，也幫助個人心智上的發展。在心智發展的過程，由家庭幫助個人心智的成熟，為成人做準備。

自兒童時期開始，休閒就進入到人的活動裡，成為活動的一部份。兒童的遊戲可說是一生休閒活動的開始。兒童也在遊戲中體會及學習到許多足以影響成長的事物。從遊戲中獲得滿足，也學會了角色的概念，學會社交能力、也學會組織的技巧等。

在依賴的過程中，個人在發展上也遭遇到許多困境與問題，包括情緒滿足與感覺運動之間的矛盾。面對複雜環境的變化，使人逐漸迷失自己，這也是此時期的重要問題。到了青年時期，性的問題困惑了許多人。休閒成為與異性交往及展現自我吸引力的良好機會。在休閒中可做出許多關鍵性的重要行為。青年時期的休閒也使休閒者當事人陷入兩難或矛盾的困境。例如，休閒與讀書用功之間有衝突，休閒需要花用有限的金錢。休閒也使人有牽掛，不能無憂無慮無牽無掛的過著完全自由的生活。休閒既是願望，但也是義務與責任。

㈡成人獨立的階段

人成長至二十歲就可算長大成人，生理心智都趨近成熟，人格也逐漸獨立。從初成人到終老的時刻，其間也經歷不少階段，包括青年期，約自 19 至 29 歲；成熟期早年，約在 30 至 34 歲之間；完全成熟期，即自 45 歲至退休。在這些不同的細階段中，發展的重點、遭遇的困難、以及休閒變數的地位，都有不同之處。

大致說來，在青年期，發展的重點在確立角色，重要角色之一是面臨經濟獨立的壓力。此期的角色矛盾也有不少，如自我表達與角色預期間的矛盾等。此時期工作變得很重要，但也多與休閒發生衝突。結婚生子則使休閒生活受到干擾與阻礙。

到了成熟期早年，個人極需穩定與成就。重要的成就是確立角色，但也容易失敗與產生不滿。在這階段多數人都已成家，休閒可促使家庭關係融洽。在這時期，人很重視成就。但人生也會遭受許多挫折，如家庭會起風波，職場上也可能不順利，甚至離婚、外遇、及孩子叛逆接踵而至。女性則面臨當家庭主婦與職業婦女的矛盾。休閒雖可提供穩定，但也可能失去發展新興趣及培養新能力的機會。

到了晚年，當兒女長大，人乃轉而尋求自我發展的活動，享受較昂貴的休閒生活。在這時期人常會發生尊嚴與控制的困境或矛盾。主要原因是意識到時間不多，不久將失去繼續發展事業的機會，生活重點轉向休閒為主，開始從休閒中尋求成就。

人生到了最後將完結的階段，退休成為一個懷有任務的新發展。人生重點在維持自身能力及生活意義，老時注重感情的支持，樂與其他老人共同休閒。這時期也很注重自我調節，也要面對環境的約束，與社會建立融合關係。

總結一生的發展與休閒的關係，我們可說，在兒童期，遊戲是生活中重要的一部份；青少年對休閒充滿探索性；到青年時從休閒中建立親密關係；中年時，在休閒中展示能力，表達自我；老年時經由休閒與社會環境

建立融合的關係。休閒在人生中可說是一個持久而重要的發展舞臺。

第四節　認同理論

一、基本論點

休閒的認同理論是指社會上的人將休閒或有關的事與人當為認同的對象。其基本論點，約可分成以下五大方面說明：

⑴休閒的認同者對休閒十分關注，尤其關注其意義與價值。

⑵選擇最佳及平衡的休閒。

⑶休閒者之間自由創造出密切的共同體關係。

⑷休閒者經歷發展自我認同、社會認同及角色認同。

⑸在人生休閒領域中的認同感的創造可能遭受社會的壓力與抑制，終至被否定與扭曲。

二、對休閒意義與價值的認同

依據休閒的認同理論，人首先當然要認同休閒的意義與價值。休閒意義與價值的重點在其是為人生所必須，是身心的基本要求之一。休閒可使身心健康，可使人享受到自由並增進創造與生產的能力。人對休閒有這些認同，才會爭取與追求休閒，休閒活動也才會發生。

三、認同選擇最佳與平衡的休閒

休閒的種類很多，但對個人而言，不是每樣休閒都是最佳或最適合的。人因環境背景不同、社會文化條件不同、地位不同、能力不同，最佳的休閒也不同。最佳的休閒必是與自己的環境條件及身份地位及能力平衡配合的休閒。人必須能選擇最佳的休閒，且認同其適合性及平衡性，休閒才能成為享受，也才能對自己有益無害，並持續存在與發展。

四、認同與其他的密切關係人，一起建立生命共同體

　　休閒活動的過程中必會有不少相關的人，個人與這些其他關係人之間應能建立和諧關係，成為生命共同體。彼此間能互信、互助，才能將休閒活動的事業擴大，彼此也才可從中獲得互惠與互利。

五、由個人認同到社會認同與角色認同

　　人在休閒活動過程中必須歷經三種認同，即個人認同、社會認同及角色認同，對這些認同不但必須了解，也要努力實踐。所謂個人認同，是指認同自己在環境中的地位與性質。所謂社會認同，是指認同自己所處的休閒團體或社會，了解並接受自己是其中的一份子的概念；與團體或社會中的其他份子成為一個共同體。而所謂角色認同，是指同意自己在休閒團體或組織中的角色，也即地位與權責；依此角色而表現適當的行為，包括如何待人及如何做事。

六、了解認同的危機並知所化解

　　人在尋求各種認同的過程中，必然會受到抑制與壓力，致使認同的意志與機會受挫。人對此認同的社會壓力與抑制，必須有所認識與了解，也須設法避免與化解，認同過程才能持續進展。

第五節　互動理論

一、基本理念

　　互動原為一項重要的社會學理論，此一理論強調人與人的互動關係。常在互動理論之前冠上幾字而稱之為符號互動或象徵性互動 (symbolic interaction) 理論，意即各種互動都有其象徵的意義，也即各種動作的象徵或符號都有互動的意義。將此社會學理論應用於休閒理念上，也很強調休閒

的社會互動意義與性質。茲先將
其基本理念列舉如下,再擇其若
干重要論點加以發揮與說明:

　　⑴休閒的互動理論的最基
本理念是指人在休閒過程中必
與他人互動或交往。

　　⑵在社會互動中可以發現
休閒過程的特性。

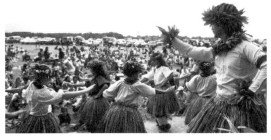

圖 15-1　人在休閒過程,必與他人互動,從而
體認人的性質、角色與位置。

　　⑶從休閒的社會交往或互
動中,可以體認人的性質、角色與位置。

　　⑷交誼或遊戲等休閒互動是以獲得快樂為目的,但也會有消極的後果。

　　⑸休閒的社會互動有間歇性,即時興時停,也有強弱之分。

　　⑹社會活動的休閒意義與價值有持續性。

　　⑺休閒的社會互動靠規則維持秩序,以利達成預期目的。

二、理論的焦點

　　休閒互動理論的重要焦點有二,分述如下。

㈠休閒的社會互動性或互動的休閒性

　　不少休閒活動可由個人獨自行動,但更多的休閒必須經由與人互動,
如與人共同遊戲,或成為休閒活動拍檔。有些休閒活動也必須經由他人協
助或與人接洽,因而也都免不了要有社會互動過程。

㈡社會互動的休閒性

　　個人天天都與他人之間相互有互動,其中有些互動是專為達到休閒娛
樂或遊憩為目的,有些互動則可從中體會休閒娛樂的意義與價值。前者如
與友人共同喝酒唱歌或共同旅遊等,其主要目的都在休閒與娛樂。後者則
指可從與志同道合或趣味相投的友人之談論中,體會享受貼心與快樂。這

種貼心與快樂，也十足具有休閒的意義與效果。

三、其他重要論點

　　休閒的互動理論要點除上述兩項外，尚有三項重要者。㈠休閒互動過程與環境的密切關係，㈡休閒互動過程中的自由與結構，㈢休閒之中穿插各種互動。就這三種重要涵義，再論述如下：

㈠休閒互動過程與環境的密切關係

　　休閒的互動過程處在多種環境狀況下，在不同的環境下，互動的方式及意義也各有不同。休閒的環境有如休閒場景，有自然形成部份，也有人造的或人為的部份。環境因素決定互動的重要性。不同環境也顯示休閒的不同互動意義。一個社會的特定休閒互動，都在一定的情境或環境下進行。在此環境中的互動包含許多的符號或標誌。不同的符號及標誌代表的互動意義及企圖都不相同。

㈡休閒互動過程中的自由與結構

　　休閒互動理論很強調，在互動過程中，互動者都以自由意願與人互動，各種互動表現都要符合自己的自由意願。而互動過程所處的環境，可能是十分刻版的，也即是很有結構性的。此種結構受種種規則所約束與綑綁，但也因結構而使個人發揮自由與創造。自由快樂的互動，以交誼為最具代表性。一起觀賞節目、參加慶典、旅遊、遊戲或比賽等，都具有交誼的意義，也具有休閒的功能。

　　休閒互動的結構性包括交流的習慣，也包含交流的媒介。習慣性或結構性的休閒互動，使休閒互動形成某種特殊型態，但並非到處都相同。各種特殊型態，也各有其特殊的原因與後果。

㈢休閒之中穿插各種互動

　　在休閒過程中，常穿插許多互動，這些互動的種類與性質繁多，包括

有規則的及片斷的，也有用各種不同角色參與互動者。休閒過程中的互動常是手段性的，真正重要的是互動所隱含的關係。各種相關的互動或角色，常在一個環境中展現出來。

在休閒過程中的互動動作有強弱之別。互動不僅呈現強度，也結合行為方式、交流的方式及對彼此的期望等多種要素。互動中存有一定的規則與禮儀，也是一種重要插曲。至於互動的結果包括正面的許多功效，但也含有負面的受別人的操縱與控制。

第六節　制度理論

一、基本理念

(1)制度理論的基礎，是指由社會建立休閒制度系統，並行使休閒功能。休閒的功能與角色複雜且無所不在，休閒制度理論即在分析這些複雜的休閒功能及角色的形成與展現。

(2)經濟制度與角色，是此一理論分析的要點。此一制度的分析包括休閒資源分配及時間因素與休閒目標及機會的關係，也分析工作與休閒的相互關係及兩者的相互學習及影響。此外，制度理論也注重分析經濟角色的差異化問題，經濟角色的差異化形成社會階級，對個人及社會產生很大的影響。

(3)休閒制度的分析勢必也要牽涉到家庭內的休閒，此種休閒是核心休閒的一部份。研究分析的重點包括家庭份子角色的預期，資源的分配，及家庭結構的社會變化，工作、家庭與休閒三者的交互關係及歷程等。

(4)休閒也與種族文化制度有關，休閒帶有種族色彩，也成為文化發展及表現的一部份。故休閒的制度研究，也包括宗教及文化的研究。

(5)社會制度決定了休閒的風格。

二、社會建立多種休閒制度

社會因功能的需要，建立了許多種制度。在休閒方面，也因多種功能需要，而建立了許多種制度。重要者有：⑴休閒的發展制度：包括旅遊景點的開發、休閒活動的安排等。⑵休閒事業的經營制度：如獨資、合作、公營或私營等制度。⑶旅遊活動制度：如組團、陪隊、租車、保險等制度或實施辦法。⑷休閒與工作關係的制度：如業餘時間利用、休假日、假期等的制定與實施。

三、休閒制度的決定因素

休閒制度的重要決定因素有下列諸種：

1. 工作因素

因休閒與工作存有衝突或互補關係，故休閒必受工作因素所決定。

2. 社區價值因素

休閒是一種活動行為，必先經價值態度因素的影響，其中社

圖 15-2　社會建立的制度，不僅只限於一般工作，亦延伸至「休閒」的面向。

區價值的決定性至鉅。此種價值，影響人們的休閒觀念與實際行為表現。包括影響休閒數量、消費水準及休閒方式等。

3. 人品要素

休閒的主要單位為個人，人的因素對休閒的影響很大，人品因素也影響休閒的品質。

4. 家庭因素

家庭本身為休閒的核心之一。許多休閒活動都以家庭為單位進行，故休閒受家庭因素的影響很大。

5.個人角色因素

個人角色不同，休閒的條件與能力不同，故角色對休閒的影響不可忽視。

四、制度功能主義對休閒的影響

休閒制度有其重要的功能，制度主要因功能而形成。故制度很強調功能性質，此稱為制度的功能主義。制度要素導致休閒的形成，必然對休閒會產生影響，重要的影響如下：

1.制度的功能影響休閒

每一種休閒制度各有其特殊的功能，對休閒的某一特殊方面都會有特定的影響。制度給休閒有方向可循，也有規範可供遵照，故使休閒能順利發展。

2.制度決定休閒結構

休閒制度的確立給休閒定出框架與結構。休閒的結構，依循休閒制度而設定。結構中的組織角色、部門及其間的關係，都依制度中的設定而確立。

3.制度的變化影響休閒的時間與內容

許多社會制度對休閒都會產生影響，當制度產生變化，人的工作發生改變，休閒也必受影響。例如學生在校上課制度的改變，必會影響學生的上課及課餘的休閒活動。

4.角色制度影響休閒

社會制度中角色的制度普遍存在，各種組織中都有多種角色，且不同的角色之間關係的性質不同，不同角色的休閒性質也都各有不同。

第七節　人本主義理論

一、基本理念

人本主義的最中心意義是注重人存在的價值與重要性，因為人的存在有價值且重要，故人是萬物之本。以此中心思想出發，則休閒的人本主義

要義有下列諸點：

　　⑴休閒的**目的在滿足人的需求**。休閒是以使人**快樂**為主要目的。

　　⑵休閒的**最高價值在發展個人**，包括發展個人的創造力及各種潛在能力。

　　⑶休閒也在**表現個人的自由**，有自由才有休閒，有休閒也是有自由的表現。

　　⑷做為人，必須要有休閒，因休閒是人的基本需求之一，休閒也有助於做人的意義與發展。人由休閒而肯定自我、發展自我。

二、休閒與自由及創造

1.休閒與自由的關係

　　人本主義崇尚自由，而休閒使自我從工作中解放出來，獲得完全的自由。因為休閒是自願的，故是自由的。從休閒中可獲得快樂，也可發現自我並肯定自我。

2.休閒可增創造能力

　　人從休閒中可享受自由，也可自由體會自我能力，並以此能力發揮創造作用，包括對自我的創造及對其他有關事物的創造。

第十六章

未來休閒社會的前瞻

第一節　未來休閒社會的涵義

　　未來休閒社會的主要涵義是指，未來人類社會將會是非常重視休閒的社會，休閒在人類社會生活中將佔很重要的份量與地位。此種社會變遷與發展的可能性，可從幾項重要的跡象看出。

1.努力工作的成果已累積充足的休閒能力

　　至今人類社會努力工作的成果已相當可觀，發明許多可增進生活方便的器物，儲存許多生活必須的物資及錢財，這些條件都使人類本身具備充份的能力與條件去享受更多的休閒。

2.已更熱切需求休閒以替代努力工作與創造

　　將來人類可能變為以追求休閒為重要目標的第二個理由，與其心理態度的覺醒與改變有關，變為更加熱切需求休閒，以替代以往努力工作與創造。這種心理與文化的改變，係經實際體會與經驗之後而得知。多數的人類社會，到了二十世紀末二十一世紀初時，經濟發展已有相當的成果，對休閒生活也已相當注重，從中實際體會，並養成日後更加重視休閒生活的態度。

3.休閒能力增強使休閒需求擴增與休閒事業發展

　　未來社會中，休閒事業的發展，是另一必然趨勢，主要與休閒能力的增強及休閒需求的擴增有關。休閒生活的發展與加強，則可從許多方面加以認識與了解。本章以下各節，將從多方面詮釋此一問題。

第二節　未來休閒前景的預測方法

　　探討未來休閒社會發展的前景，需要使用較可靠的方法，才能得到較準確的藍圖。一般探討未來事項的重要方法約有三種，此三種方法同樣可用來探討未來休閒社會發展的前景。此三種有效的研究方法是：一、類推法，二、統計推測法，三、情境動向模式法。就此三種方法的要義及使用

的要點，扼要說明如下。

1.類推法

此種方法是指以當前變化的趨勢來推知未來的前景。當前臺灣休閒事業的發展，可說相當快速，旅遊量與消費額有增無減，休閒農場數量連年增加，政府對休閒事業設施也很重視。在大學專科學校的學生主修與休閒有關學門的人數也繼續增加中。由此現象預測，在不久的未來，社會上休閒事業的發展前景應相當樂觀。

2.統計推測法

此種方法是指根據過去與現在較精確的相關資料，也使用較精密的科學統計方法，來預測未來的發展情勢。不少經濟學家或數理學家，都喜歡使用線性設計等方法，預測未來的經濟現象。以此方法測定出來的結果，與使用前種類推法的結果，應無太大差異，但會較為精確。

3.情境動向模式法

此種方法是將各種影響休閒社會發展的因素置入模型,並觀測其動向,再加入對未來發展情勢的想法，一併用來推測未來的發展。想像未來的要素在此方法中甚為重要,想像正確,判斷也才能正確。有經驗的預估專家，在想像方面的準確度，通常都不會太低。

第三節　決定未來休閒發展的因素

前面在第十三章討論影響休閒參與的因素時,曾分為內部與外部因素。在內部因素中，又分為主體與客體因素，這些影響休閒參與的因素，也可能是影響未來社會休閒發展前景的因素。在此就各種可能的影響因素中，選擇三大項目加以說明。

一、經濟因素

社會上的休閒事業常是一種營利事業，也是一種經濟事業。休閒活動與行為，也常是一種需要花錢的經濟行為。因此探討決定未來社會休閒事

業發展的因素，首重經濟因素。此方面的因素，大致可分成個人的經濟條件，和國家及全球的經濟景氣與動向兩大方面。就此兩方面因素的細項及對社會上休閒事業發展的影響，分析如下：

㈠個人的經濟條件

在大經濟環境之下，不同個人之間的經濟條件會有不同。有人經濟條件較為寬裕，有人較為貧困。貧富條件不同，對於休閒活動與消費的影響至大。一般的情形是，富有的人會有較佳的休閒機會與能力，貧窮的人照顧日常三餐已有困難，難得再有休閒的能力與機會。

經濟條件不同的人，嗜好的休閒種類與方式，也甚不相同。此種關聯或影響，在本書第五章休閒的階層化、及第九章休閒與社會經濟發展的關係兩章，都有相當詳細的說明。個人的經濟條件與地位，不僅會影響休閒的活動與消費，也會影響其對休閒事業的投資。經濟因素對休閒不僅會有影響，而且具有決定性的影響力。

㈡國家與全球的經濟景氣與動向

影響未來休閒社會發展的經濟因素，從個體面看，主要是個人的經濟條件；但從總體面看，則主要是國家與全球的經濟景氣與動向。未來國家與全球的經濟景氣若能看好，有關休閒事業的投資與發展的前景，也必能看好。

休閒的投資來源包括私營部門及公營部門，兩者都受國家及全球經濟景氣與動向所影響。經濟景氣走向繁榮，社會上休閒事業的消費能力看好，休閒事業的投資者也眾，乃會促成休閒事業的發展。反之，如果未來國家與世界的經濟景氣走向衰微，則社會上的休閒事業，必也不樂觀。

二、政治因素

未來國家的政治關係，影響休閒社會的發展前景，也至為重大。政治因素可從多種角度與方面加以詮釋，但考量其重要者，主要有三大項目，

第一是政治制度，第二是政治風氣與文化，第三是國際間的政治關係。就此三方面對未來休閒社會發展前景的影響，述說如下：

㈠政治制度

世界的政治制度有兩種極不相同的類型，一種是自由民主型，另一種是專制獨裁型。此兩種制度的發展固然與經濟發展的程度有關，但也受歷史文化傳統所影響。

一般在自由民主的政治制度下，休閒社會的發展都較有希望。反之，在專制獨裁的制度下，休閒社會的發展會較無希望。此道理並不複雜，主要是在自由民主的政治制度下，政府對休閒事業有較佳的規劃與效率，人民可享有較多的休閒，休閒事業的投資者也有較多的誘因，三者環環相扣，互為影響。

㈡政治風氣與文化

政治風氣與文化對一國各種事業的發展影響至大。政治風氣與文化清廉優良，百業乃能正常發展，否則發展會不健全，乃至歪曲。社會上休閒事業的投資與經營管理，都受政府相關部門的監督，會受政治風氣與文化影響的道理即在此。

㈢國際政治關係

影響未來休閒社會發展的政治因素，不僅限於國內的政治因素，也受國際間的政治關係所影響。國際間政治關係和平，人民才能自由旅遊於國際之間，也才能促進各國觀光事業的發展。如果國際間的政治關係充滿紛爭與衝突，則國際間的觀光旅遊就少人問津。我國因與許多國家之間沒有邦交，缺乏友邦關係，也缺乏人民之間的往來，對我國觀光事業的發展及國人到外國旅遊，都有很大的限制。未來此種關係若能改善，必有助我國觀光旅遊業的發展，也可使國人更方便到世界各地旅遊。

三、社會因素

影響未來休閒社會發展的因素，除了經濟與政治因素之外，社會因素也是另一種重要的因素。社會因素的細項很多，但與休閒事業的發展較有直接關係者，是社會價值與社會治安。就此兩項因素的影響，再略加分析說明如下：

(一)社會價值的影響

社會價值體系中的休閒價值觀與消費價值觀，都直接影響休閒活動與設施。社會價值觀念者若重視休閒的價值，必會增進休閒事業的發展，否則促進休閒發展的功效缺如。又消費價值觀中，認為休閒消費越重要者，也越有助休閒事業的發展。細觀臺灣社會的休閒價值及消費價值體系，其中休閒所佔的份量與比重，都有越來越加重的趨勢，故對未來社會休閒事業的發展，應有正面的幫助。

(二)社會治安的影響

社會治安的因素，是另一種影響休閒社會發展的重要社會因素。治安良好、社會秩序井然等，都是吸引休閒者及旅遊者的重要社會條件與因素。如果社會的治安不良、秩序紛亂，休閒者與旅遊觀光客都會逃之夭夭，或為之怯步。

第四節　未來休閒的項目、數量與品質

社會不斷進步更新，未來休閒的項目也可能不斷推陳出新，數量將會增加，品質也會不斷改善。就此三種可能變遷的趨勢及其關鍵性的影響因素，扼要探討如下。

1. 人口及需求增加使休閒種類與數量增多

預測未來社會上休閒的種類與數量將更增多，主要是因為人口增多及

需求增多之故。自二十世紀末以來，世界人口的成長雖較趨於緩慢，但總數量仍將有增無減。因此未來人口增加的結果，對休閒的需求將會有增加無減，也影響未來休閒的種類與數量都將增加。

2.技術進步使休閒品質提升

預測未來世界與社會人類的休閒品質將會提升而非下降，主要原因與人類對休閒的需求與慾望標準提高有關，也受技術進步的因素所影響。因為技術的進步，人類將不斷創造出更新穎種類及更高品質的休閒設施與服務。許多較粗糙的低品質休閒娛樂設施與服務，都將遭受淘汰或更改。

3.交通便捷使休閒活動空間與流動速度增加

未來社會上休閒的另一重要變化趨勢，是在活動空間的範圍上。未來甚至星球間的旅遊，也可能成真，而空間流動的速度，也將更為快速。這些變化趨勢的主要原因，是交通將更為便捷。

4.有限性使天然休閒資源減少

未來休閒的可能變遷趨勢中，另一個重要的現象是，自然性休閒資源將減少，主要的原因是其供應的有限性。由是，更多人為資源將起而代之。目前已見以水泥取代木頭的休閒建築、以人為造景取代天然風景、以人為栽培的林木與花草取代原始的林木與花草等等變化趨勢。

第五節 未來社會休閒態度的改變

研究未來休閒社會發展的趨勢，不能忽視未來人類休閒態度的改變，因為態度決定行為，乃也影響休閒社會的發展。有關未來休閒態度改變的研究，重要的議題有三點：一、未來休閒態度改變的必然性，二、影響未來休閒態度改變的因素，三、未來休閒態度的改變方向。茲就此三方面的內容分析說明如下。

一、未來休閒態度改變的必然性

隨著時代的遞嬗，人類的社會生活方式與內容改變，人對於生命意義

的認知與體驗跟著改變，致使休閒在生活與生命中的意義與角色，亦為之改變。人對於休閒的態度，也將有所改變。

預料未來人類的生活方式與內容中，在物質生活方面，將因科技的發達而變得較為充裕，可用為休閒的收入及時間會較多，故休閒佔生活與生命中的比重也將有增無減。在此情形下，社會上的人對休閒的態度，基本上將變得更加關切與重視，因而也將更講究。

二、影響休閒態度改變的因素

理論上言，凡是能影響人類心理態度的因素，都可能影響休閒態度的改變；能夠影響休閒活動行為的因素，也都可能是影響休閒態度的因素。

就社會學的觀點看,影響未來人類社會休閒態度及其改變的重要因素，必然包括個人的社會情境及社會角色。社會情境則包括人所處四週的社會條件，重要者包括提供休閒的機會。個人社會角色中的性別、年齡、社會地位、工作角色等都會影響個人休閒的能力，因而也都會影響社會上的休閒態度。

三、未來休閒態度的改變方向

參考未來人類一般態度的可能改變方向，休閒態度的可能改變方向，或許會有下列諸項：

㈠更人性化

人類文明發展的方向之一，是使文化的性質更人性化。休閒是人類追求的文明活動內容之一，故人們必將求其合乎人性化。人性化的休閒將包括兩樣特性，第一是較容易企及、操作或使用，第二是將更能滿足人的需求與慾望。

㈡更能自我表現

未來社會上的休閒不僅是目的性的，也會成為手段性的。把休閒當為

手段，休閒者將會以休閒當為達成其他目的的方法與工具，故休閒者在從事休閒活動時將會別有用心，將休閒盡量表現，使能符合手段性或工具性的用途。如將休閒表現成地位的象徵，或當為交際的手腕。

(三)藉休閒擴展個人的機會

此一未來社會的休閒態度的形成，是因未來社會許多休閒將被人當為工具，用為擴展個人財富與地位的機會。在商場或官場上，假休閒招待客戶或長官，藉以談成生意或獲得升官的機會者，將更增多。

(四)介入更多成人教育

此種態度之發展，係因未來社會的休閒方式與意義將會有頗多灰色的不明情況，極需要介入更多的成人教育，使其意義或內容更為明確，也使接受過休閒的成人教育者，能更適當表現其休閒的理念與活動行為。除此之外，在未來社會的休閒活動中，也將有更多寓教育於休閒的節目。

(五)更強調擁有經驗

未來社會的休閒將更多樣化，對個人而言的重要性，也將更為提高。故未來社會上的人，必會將擁有休閒經驗視為重要價值。故在態度上也將會更強調擁有休閒經驗。

第六節　休閒方式的改變

隨著社會的變遷，未來休閒的方式也將有所改變，隨方式而改變的內容，也將因生活的複雜化，隨之趨於複雜。但在此僅選擇若干較重要的改變，加以分析與說明。

一、更多以服務他人為目的的休閒

從晚近各國人力行職業結構變遷的趨勢看，從事初級及次級的勞動人

力比率越來越低，從事服務業的人力所佔的比率則越來越高。肯定未來社會從事休閒服務的工作者所佔比率也將再增加，此反應社會上以服務他人為目的之休閒事業，也將更增加。

　　未來社會上從事休閒業者，以服務他人休閒為目的者，固然多半是營利性的休閒經營者，但也將有不少志願性的休閒工作者。社會上休閒志工會增加的原因有二，一來是志工風氣的擴散，二來是休閒事業的擴展。

二、更了解享受休閒生命的好處

　　當人類更知道享受休閒的真實人生，並從中體會休閒具有接近自然、享受友誼、感受興奮與冒險的好處時，未來社會上的人，也將繼續追求這些好處，將之當為休閒的主軸。

三、更認真工作並享受更充裕的休閒文化

　　未來社會經由人類用心建造的休閒文化將更充實，花樣也將更多。人類也將更努力與更用心去享受充裕的休閒文化。但為能更充份享受休閒文化之前，則必要更加認真工作。先經認真工作之後，才能進而充實休閒的能力與機會，最後才能享受休閒。

四、更多科技方法應用在休閒設施與活動中

　　努力發展並應用科技，是二十世紀以來，人類社會努力的重要目標。未來科技的發展將不斷持續，必然也將會在休閒的世界中持續應用新科技於設施及活動的內容上。不少目前無法想像的科技性休閒設施與活動方式，將來都可能大有進展。

五、在家中看電視也將是重要的休閒項目

　　此類休閒歷久不衰的原因是有趣、方便及廉價。未來社會的電視在結構與功能上，將可能不斷更新改進，節目內容也可能有更多變化。但令人擔心的是，電視節目的製作可能會因為生產速度過快而變為粗糙，少有成

長的空間。

第七節　未來社會的休閒管理趨勢

　　隨著休閒事業與活動擴展的可能性，社會上對休閒事業的管理也將越趨重視。觀察未來社會休閒事業與活動發展的方向，筆者預料並建議未來休閒管理朝下列的方向發展。

一、政府需要大量建設及更新公共休閒設施

　　未來社會隨著更多國民對休閒需求的增多，以及需求程度的加深，政府介入休閒事業的建設增多，乃勢所難免。政府較必要介入建設的休閒投資，主要是較公共性的休閒設施。國家公園、重要風景區及通聯休閒旅遊區的道路建設等項目，都是政府較需要費心與花錢去建設者。因為這些設施的費用都很龐大，且所有權也都歸給政府，民間較不願投資建設，政府乃更責無旁貸，必須投入其建設。

二、休閒娛樂用地日增，管理也更重要

　　各種休閒遊樂設施幾乎都必須設置在土地上，未來隨著此類設施的需求增多，用為此類建設的土地也將增多。但土地具有稀少性，故在使用時，必須格外珍惜：管理者對於休閒用地的管理，也必須格外認真。管理者包括業主及政府。業主的重要管理目標多半著重在有效利用上，政府的重要管理目標則在維護其設備價值，及其與相關土地及人事三者的和協關係。

三、跨國性經營管理者的崛起

　　未來社會不少休閒事業的經營管理仍都是以當地人為主，但也有不少休閒事業的經營管理，是跨國性的，也即由外國人或外國集團到國內經營管理，或由國人到外國經營管理。此種跨國性的經營管理，將牽涉到國際間的政治與外交關係與問題，值得有意參與此類經營管理者及政府的注意

與用心。

四、地方政府的管理職責越趨重要

隨著政治的民主化以及政治權力的分散化,未來對於公共事務的管理,地方政府權責所佔的比重,將會增加。地方政府對於休閒事業的管理,對較小規模或地方性的休閒事業,將應特別重視。以對休閒農業的管理為例,地方政府就應多加投入與用心。

五、管理的經濟導向將日益加重

未來社會的休閒事業走向商業化的趨勢將更普遍,對此種商業化休閒事業的管理,乃應比照對其他經濟實體,如工廠及企業公司等的管理一般,講究經濟性的管理技術與方法。

六、引導國民注重休閒生活的政策

隨著國民對休閒的需求日增,未來社會上休閒事業與活動,乃將有蒸蒸日上之勢。然而不少國民對於休閒的知識、規範與應對能力,尚有不少缺陷,必須要由政府在加強休閒設施的管理上提出正確的政策措施,引導國民正確的休閒知識與理念。國民若能因政策的引導而能有更正確、更充實的休閒知識與技能,全國休閒事業的發展便能更健全。國民大眾能享受到高品質休閒設施與活動的機會,也將會增加。

第八節　未來休閒的永續發展

本章最後也是本書最後,作者在展望未來人類社會休閒發展的前景時,特別要提出永續發展的概念,當為期望與警惕。為使未來人類社會的休閒能永續發展,我要特別提出兩點重要的發展途徑與方向,一是兼顧休閒與工作的平衡性,二是兼顧休閒設施的開發與生態安全的平衡性。就這兩點發展途徑與方向,再略作說明如下。

一、兼顧休閒與工作的平衡性

　　預計未來人類將可能會很重視休閒生活，但為免因為過度休閒，有必要提醒人類不能忘記工作的重要性。缺乏工作，休閒將難以維持；工作不力，休閒也將失去意義與必要。故當人類社會轉向注重休閒的同時，必須要注意兼顧工作，使兩者能達成平衡境界，使休閒與工作兩者能相輔相成，增進彼此的意義與重要性。

二、兼顧休閒設施開發與生態維護的平衡性

　　未來社會隨著人類對休閒需求的增加，有關休閒設施的開發，也勢必會增多與加強。但在開發休閒設施的過程中，一不小心將很容易破壞自然生態，危害生態的安全，帶來自然資源的損失及後續因自然災害造成的社會成本增加。故當加強開發休閒設施，為人類增進幸福的同時，也很必要兼顧維護生態體系的安全，求得發展與成本間的平衡。

附　錄

研究紀要：對鄉村旅遊地意象文獻的探討[*]

蔡宏進

臺中健康暨管理學院講座教授

湯幸芬

臺中健康暨管理學院休閒及遊憩管理學系助理教授

　　本研究先對鄉村旅遊地意象的研究文獻加以回顧，扼要摘錄重要的內涵，也略為附加筆者們的思考與研究心得，共回顧十九篇有關鄉村旅遊地意象的文獻後，並將其重要內容摘錄歸納成五大議題，即㈠旅遊地意象的意義及研究的重要性，㈡旅遊地意象理論、衡量課題及研究方法，㈢影響旅遊地意象的因素，㈣旅遊地意象的差異，㈤旅遊地意象對行銷管理與發展的功用、目的與影響。筆者針對上述五大項議題，分別加註及延伸個人的看法及意見。最後，在後語部份指出在臺灣研究鄉村旅遊地意象的必要性及重要方向。將研究的重要方向指向對臺灣鄉村旅遊地意象與鄉村旅遊的型態與性質的相互關係或相互影響的議題上。

關鍵詞：鄉村旅遊、旅遊地意象

＊本文原載於《臺灣鄉村研究》第 3 期，2004 年 9 月，臺灣鄉村研究學會。

A Study of Rural Tourism Destination Image

Hong-Chin Tsai

Chair Professor, Department of Leisure and Recreation Management

Taichung Healthcare and Management University

Hsing-Fen Tang

Assistant Professor, Department of Leisure and Recreation Management

Taichung Healthcare and Management University

This study first reviews about nineteen research papers related to rural tourism destination image. Two authors also add briefly their personal views and thoughts. All contents are attributed to five subtopics. These subtopics include first, significance and importance, second, theories, measures and research methods, third, affecting factors, forth, image differences, and fifth, its functions, objectives and impacts on management and development of tourism marketing. Finally this paper indicates the necessity and important direction of the study on rural tourism destination image in Taiwan. Important study direction is toward the inter-relations or impacts between the rural tourism image and the patterns and/or the characteristics of rural tourism.

Keywords: rural tourism, tourism destination image

一、緒　論

(一)探討的背景

　　鄉村旅遊是一項具有前瞻性的鄉村產業，也是今後臺灣鄉村發展的新目標。晚近臺灣有關休閒農業的研究興之不衰，但有關鄉村旅遊的研究則相對較為少見，值得學界的反省與檢討。反觀，進步的外國，對於鄉村旅遊的研究成果已相當可觀。晚近在國外有關旅遊及相關的著名期刊所發表的論文中，鄉村旅遊的部份不少，且甚著重在旅遊地意象 (tourism destination image) 議題的論述上。此一議題在國內的旅遊學界及鄉村研究學界尚少有討論。本文作者們鑑於國外學者對於此一議題的討論頗有見地，也富有趣味，乃覺得有加以探討與推廣的必要。

(二)探討的目標

　　本文對鄉村旅遊地文獻探討的目標，著重並歸納在五個議題上，即：(1)旅遊地意象的意義及研究的重要性；(2)旅遊地意象的理論；衡量課題及研究方法；(3)影響旅遊地意象的因素；(4)旅遊地意象的差異；(5)旅遊地意象對旅遊行銷管理與發展的功用、目的及影響。

　　本文作者在探討國外學者對上舉五個有關鄉村旅遊地意象議題的討論與見解之後，也約略引申自己的看法與意見，並將臺灣鄉村旅遊地意象的研究導向有意義且重要的研究方向。將重要且有意義的研究方向指向鄉村旅遊地意象與鄉村旅遊的形態與性質的相互關係或相互影響的議題上。也以此一議題當為探討外國學者的論述後作為進一步研究本土問題的重要目標。

(三)探討的方法

　　本研究為探討外國先進國家學者對鄉村旅遊地意象五方面重要議題的看法，乃從幾項重要的旅遊及相關的外文期刊的論文中，摘錄出最近三年

內所發表的十九篇相關論文，加以研讀後並做歸納與整理。這些重要的外文旅遊期刊及相關刊物，多半是在英美兩國出版印行者。經參閱的刊物共有(1) *Annals of Tourism Research*; (2) *International Journal of Tourism Research*; (3) *Tourism Management*; (4) *Journal of Vacation Marketing*; (5) *Journal of American Academy of Business*; (6) *Cornell Hotel and Restaurant Administration Quarterly*; (7) *International Journal of Wine Marketing*。這種分析歸納多篇論文內容的方法與作者自由發揮的研究方法有所不同，前者較必要注意傳達原作者的原意，因此較不便暢述作者的看法。但本作者相信由歸納整理原作者對若干重要相關議題的看法必也有助於讀者對相同議題的看法與見解的啟發與成長。此點也誠為本作者寫作本文的一項重要動機及目的。

二、探討的內容

㈠意義及研究的重要性

1.意　義

　　參閱外國的文獻，對旅遊地意象 (tourism destination image) 一詞的解釋是指旅遊者對旅遊地的所有客觀事實的知識、印象、偏見、想像及感情性的思想等。[1]旅遊者的意象可於旅遊之後獲得或形成，也可在旅遊之前從聽聞得來。一個人對於同一旅遊地的意象可因人而異，同一人對同一旅遊地的意象也會因時而變。當然同一人對不同旅遊地的意象也極可能會有不同。又同一個人或同一團體對於同一旅遊地的不同方面，如景觀、遊憩活動、餐飲、住宿等，也可能會有不同的意象。至於一個人對某一旅遊地意象的形成，係得自其對該地的記憶、關聯事項及想像等。鄉村旅遊地意象 (rural tourism destination image) 是指旅客對鄉村地區旅遊地的意象之意。

2.研究的重要性

　　由多項的期刊論文反映出旅遊地意象的研究在休閒旅遊研究的領域中

[1]Jenkins Olivia H., 1999, p1

佔有很重要地位。過去曾發表的相關論文為數不少。主要的原因是，這種意象會直接影響旅遊者對旅遊地的認知 (cognition)、滿意度 (satisfaction level)、決策 (decision-making) 及行為 (behavior)，同時也會間接影響旅遊事業管理者對旅遊地的行銷 (marketing) 與管理 (management) 的模式，以及影響旅遊地的發展前途。旅遊者對旅遊地的意象，正如在前面所言，包括遊客對旅遊地客觀事實的知識、及主觀的印象、偏見、想像及感情性的思考等。故也即等於旅遊者對於旅遊地的認知，這種認知必然也影響其滿意程度。旅遊者的認知越正面或越深入，對旅遊地的滿意度通常也會越高；否則滿意度則可能越低。旅遊者對旅遊地的意象、認知與滿意度會影響其是否舊地重遊，以及影響其是否將旅遊地推薦給他人。至於旅遊者對旅遊地的意象對其旅遊行為的影響，包括可能影響其是否舊地重遊，以及影響其是否選擇同類或異類的旅遊地，此外也會影響其表現造訪同類旅遊地的頻率及次數等行為。

　　至於旅遊管理者對旅遊地意象對其行銷及管理模式影響的看法，則認為會包括影響其是否決定擴展或緊縮行銷，也包括影響其在行銷時考慮活動的內容。此外，管理者對旅遊地的意象也會影響其管理模式，包括影響對管理的改進方向與目標等。

　　旅遊目的地意象研究的學術旨趣牽涉許多方向，人類學者、社會學者、地理學者及行銷學者等，對此研究課題都有興趣並都很重視。不同類別學者對此種課題的研究，之所以具有高度的共同興趣並都認為有其重要性，乃因此種課題具有相當高度的複雜性及動態性 (Gallarza et al. 2002:12)。人類文化學者對旅遊地意象研究的主要興趣，一般都著重在不同種族與文化背景的人對於同一旅遊地會有不同的意象上，也可能著重在遊客對旅遊地不同人種及不同文化條件的差異或特殊意象上。社會學者對旅遊地意象感到特別興趣之處是，有關其對社會組織、社會發展、社會安全、社會制度等的意象上。地理學者對旅遊地意象的研究特別感到興趣之處，則很可能是其對特殊性地理環境及條件的意象上，包括對旅遊地的氣候及景觀的意象等。行銷學者對旅遊地意象研究特別感到興趣之處，則無非是對當地的行

銷策略給遊客的意象，以及如何將旅客對旅遊地的意象轉化成行銷的策略。

㈡理論、衡量及研究方法

1.理　論

　　有關旅遊地意象的研究，曾有在理論上、衡量課題上與研究方法上著力者。就建構理論方面看，不同學者的主要著眼點都在意象的形成上，但各家所建構的細部理論則不甚相同。Stabler 在 1988 年所提出的影響旅遊者意象因素的理論，係將因素包括需求及供給兩大類，進而將每一大項各再細分成認知 (perception)、動機 (motivation)、社會經濟特性 (socio-economic characteristics)、教育 (education)、心理特性 (psychological characteristics) 經驗、聽聞、旅遊行銷、媒體（包含電視、報紙及書籍）等多項細類。其中旅遊行銷及媒體等則較屬供給因素，其餘則較屬需求因素 (Jenkins 1999)。此外 Gunn (1972) 提出形成意象的七個階段理論，此七個階段是：⑴經由生活累積對某地的意象。⑵經由在決定旅行前的研究而修改對某地的意象。⑶決定前往某地旅遊。⑷實際到某地旅遊。⑸參與旅遊目的地的活動、招待與服務。⑹從旅遊地返家之後做討論。⑺對同一旅遊地形成新意象 (Jenkins 1999)。

　　過去的學者對旅遊地意象的理論常建構為形成的因素及形成的階段兩種。筆者認為除此之外，應還可隨研究者不同的旨趣而建構更廣闊、更多面向的理論。譬如，也可以建構旅遊地意象的類型論，及旅遊地意象的影響論等。理論的重要方向或面向，可依研究者的旨趣而選擇。唯理論家在建立理論時，必須注意到要將有相關性的兩個或以上的概念並陳，並要注意使理論能經得起事實資料的驗證。

2.衡量課題

　　旅遊地意象的重要衡量課題約可分三方面，一是衡量的事項，二是衡量者，三是旅遊地別。先就衡量的事項看，參照晚近二十五位研究此一問題的學者之看法，則對旅遊地的意象可著重在二十細項上。這二十項目按指出學者數量的多少依次是：⑴當地居民的善意 (20 位)。⑵景觀及四周的條件 (19 位)。⑶文化的吸引力 (18 位)。⑷夜生活及娛樂 (17 位)。⑸運動

設施（16位）。⑹物價、價值及成本（16位）。⑺購物設施（15位）。⑻烹飪（15位）。⑼通融（14位）。⑽ 安全（13位）。⑾天氣（12位）。⑿輕鬆（12位）。⒀易接近（12位）。⒁ 自然（12位）。⒂各種活動（8位）。⒃交通（8位）。⒄社會互動（7位）。⒅原創性（7位）。⒆服務品質（4位）。⒇訊息便利（3位）(Gallarza et al. 2002:516)。

　　就衡量者的差別看，主要是指遊客，依過去的研究則重要的類別約可分為六類，即當地人 (residents)，轉述者 (retailers)，附近的遊客 (near home tourists)，遠地的遊客，新遊客及舊遊客等。就旅遊地點的差異看，則可分為鄉村旅遊地、都市旅遊地、風景區旅遊地、國內旅遊地、名勝古蹟旅遊地、及休閒遊樂區等 (Gallarza et al. 2002:57)。

　　參看西方學者的論述之後，筆者覺得當為研究者在決定意象的衡量項目時，並不需要就前人所使用過的項目都照單全收，應該只選擇有意義的項目加以研究，如此研究的結果才較有價值，也才較合乎經濟。

3.研究方法

　　參閱過去的文獻發現有關旅遊地的研究方法與一般社會研究方法大同小異，從大處著眼約可分為質化研究法、內容分析法及量化研究法等三大類，其中第一類還可再細分成自由誘導法 (free elicitation)、開放式問卷法 (open ended questions)、焦點團體法 (focus groups)、深度訪談法 (in-depth interviews) 及與專家討論法 (discussion with experts) 等。第二類所謂內容分析法則可再細分成促進資料法 (on promotional materials)，及基於以前結果的方法 (on previous results)。而第三類量化分析法，則可再分成多變項分析法 (multivariate methods) 及雙變項分析法 (bivariate methods) 等兩種。其中多變項分析法又可再分成訊息歸納法 (information reduction procedures)、分組法 (grouping) 及依賴分析法 (dependence analysis)。雙變項分析法則可再細分成相關分析法 (correlation analysis)、T 測試法 (T-test) 及其他。可見有關旅遊地的研究法具有相當複雜性 (complex)、多元性 (multiple)、相對性 (relativistic)、及動態性 (dynamic)(Gallarza et al. 2002:69)。

　　事實上研究者可用為研究旅遊地意象的方法很多，上面所指各種方法

皆可使用。對於一項研究甚至可用多種方法。總之，適當的研究法是方法
用了之後能夠使想表達的意境很清楚呈現，或使想驗證的事實也能很明確
呈現。研究者經過使用適當的方法處理之後，能使讀者對作者的描述或分
析感到最大的信服。由是作者的言論乃能矗立不搖，不輕易被駁斥。

㈢影響因素

　　從文獻中得知影響遊客對旅遊地意象的因素相當廣泛且複雜，前節所
指有關意象的多種衡量層面，都可能是構成影響意象的重要因素。就大處
著眼，重要的因素約可分成三大項，即遊客本身的因素、旅遊地的因素、
遊客所重視的旅遊地內涵的因素。此三大類因素都可再分成更多細項，但
在此必須指出，雖然可能的影響因素相當繁多，但有意義的重要因素則要
由研究者的著眼點來做決定。Williams (2001) 在研究對產酒地旅遊意象時，
曾提到 Echtner 及 Ritchie 都使用一個稱為遺傳歸因與整體連續模式 (ge-
netic attribute-holistic continuum) 來加以界定，Williams 對影響產酒地旅遊
意象因素的界定，乃從個人的生物生理歸因到最整體性的歸因之間，共分
成十個不同層次的因素，即：⑴生物生理歸因 (biophysical attribute)。⑵酒
的生產過程。⑶社會互動元素。⑷對景觀欣賞元素。⑸對地方因素的感覺。
⑹生產設施。⑺糧食生產過程。⑻休閒活動因素。⑼對氣候的欣賞元素。
及 (10) 經驗的因素等。對研究者而言，上列十項因素對其研究產酒地旅遊
意象都有意義，故一方面將之當為決定總意象的重要因素，另一方面則都
當為重要意象的面向加以研究。

　　Gunsoy 等學者 (2001) 所著眼的當地居民對旅遊地社區的反應與意象
因素，對旅遊地發展的影響非常重大，於是他特別研究社區支持的影響因
素，將重要因素歸納成關心的層次 (level of concern)、經濟價值 (economic
value)、對資源基礎的利用 (utilization of resource base)，對旅遊發展所認知
的成本與效益 (perceived costs and benefits)。我們仔細推敲 Gunsoy 等人的
研究，為何選擇這些影響因素加以分析研究，乃因為他認為這些因素都具
有相對的重要性。

其他不同的學者在探討影響旅遊地意象的因素時，也都各有其重要的著眼點，因此其所注意的重要因素也都各有不同，Baloglu 及 Mc Cleary (1999) 在一篇論旅遊地意象形成的路徑模型論文中指出，訊息的數量、訊息類型、年齡、教育等四項因素會透過對事物的認知，而後再影響對旅遊地的意象。其中年齡、教育與社會心理動機等因素，會透過影響情緒性的評估之後，再影響整體的意象。他們將建構路徑的因素歸納成兩大類，一為刺激性因素 (stimulus factors)，二為旅遊者本身的性質（tourists' characteristics）。

Iwashita (2003) 在最近發表的論文中，則很強調媒體的因素或力量，會經由社會化過程而影響對旅遊地的意象。Iwashita 所指的重要媒體因素包括旅遊指南、傳單、文章及電視節目等。而所謂社會化過程，是指經由社會化而獲得經驗、價值、規範、角色、權利、責任等概念或意象等。他所指的旅遊地意象則是指日本遊客對英國的意象。

總之，影響遊客對旅遊地意象的因素是多方面或多層次的。過去的研究在分析各種事項的影響因素時，常喜歡使用內在與外在因素兩大方面處理。在此，本文作者也仿照此種分析因素的方法，將影響因素分成內在因素與外在因素兩大項，前者即指旅遊者個人的內在因素，如個人的年齡、性別、教育程度、種族、職業、地位等因素，後者則指個人以外的各種外在因素，如旅遊地因素、社會環境因素、或經濟條件等。

內外在因素還可用旅遊地作為分界線，依此觀點則內在因素是指旅遊地本身的因素，外在因素則是指旅遊地以外的因素。

㈣意象的差異

任何研究的差異分析是用為突顯被研究或分析事項的特性之一種方法。經差異分析後被研究的兩個或更多變數在某事項的性質上若有顯著的差異性，則這些變數也可被看為是影響該事項的重要因素。過去研究鄉村旅遊的學者在分析遊客對旅遊地意象的差異時，曾使用的自變數有遊客個人的年齡、性別、教育程度及國別等，研究的結果顯示出，因個人的年齡

與教育程度及國別、收入家庭規模、職業等的不同，其意象都有明顯的差異 (Hui and Wan 2003)(Awaritefe 2003)。由是可說年齡、教育程度、國別、收入、家庭規模、職業等，都是影響旅遊地意象的因素。

差異分析除可先找出明確的自變數加以處理外，也有從不明的自變數去加以處理者。這種分析的方法，可將多種影響意象的不明因素經使用因素分析法 (factor analysis) 加以歸類，將給遊客類似意象的影響因素歸成同類，由此區隔給人不同意象的影響因素的類別。

有關意象歸類的研究早在 1993 年時 Echtner 及 Ritchie 就提出了一個旅遊地意象的三層面模型。此一模型先將意象分成歸因及整體的兩個成份 (attribute-based and holistic components)，每個成份都可能有功能或心理的兩種性質 (functional or psychological characteristics)，而每一性質也都可能反映出共同的或獨具的特色 (common or unique features)。Rezende-Parker 等在 2002 年時曾參考此一模型去研究遊客對巴西的旅遊意象，將重要的意象內涵歸納成三大類二十三項，此三大類是⑴喚起的意象 (image evoked)。⑵氣氛與感受 (atmosphere or mood)。⑶顯著或獨特的吸引力 (distinct or unique attraction)(Rezende-Parker et al. 2002)。

Hui 及 Wan 也應用 Echtner 及 Ritchie 等提出的模型去研究國際旅客對新加坡的意象，使用因素分析法將影響意象的重要因素歸納成八類，即：⑴休閒與旅遊適應 (Leisure and tourist amenities)。⑵購物及食物天堂 (shopping and food paradise)。⑶地方居民及夜生活 (local residents and nightlife)。⑷政治穩定性 (political stability)。⑸奇遇與天氣 (adventure and weather)。⑹地方文化 (local culture)。⑺清潔 (cleanliness)。⑻人身安全與方便 (personal safety and convenience)。(Take Kee. Hui and Tai Wai David Wan 2003:310)。

總之，可供分析旅遊地意象差異的面向很多，筆者認為任何研究者要做此種分析時必須考慮兩個前提，其一是，選擇的差異分析具有意義，其二是根據所選定的面向，確能將意象比出高低或大小不同性質的差別來。有關鄉村旅遊地意象，若從遊客自變數及鄉村旅遊地的應變數兩方面區分，則在自變數的差異方面較無太大新意，即主要的差異也無非是指其個人條

件的差異，如性別、年齡、教育程度、國別、收入、家庭規模、職業等的差別。然而在應變數方面，即在鄉村旅遊地方面，即可分辨出許多新的差異，如就鄉村旅遊地的地點，可分出是都市的郊區或偏遠地區，如就鄉村旅遊地的主要生產型態，則可分為「農村型」、「漁村型」、「礦村型」、或「森林型」等。就其最吸引人的條件型態看，例如可分為「自然風景區型」、「歷史古蹟區型」、或「遊樂區型」等。

(五)對行銷管理與發展的功用、目的與影響

　　研究遊客對旅遊地意象的目的，除有學術上的旨趣以外，尚有應用的價值性。就後者而言，最主要的功用與目的是可藉遊客的意象來了解旅遊地存在的問題及應改進的目標，尤是有助加強旅遊地的管理及行銷，並促使發展。除此目的以外，對旅遊地意象的釐清與了解對許多相關業者而言也都有關聯與影響，這些業者包括旅遊地的生產者、服務業者、公務人員、乃至非目的地的旅遊業者及交通業者等。就旅遊地意象對這些方面的功用、目的與影響探討如下。

1.對行銷的功用或影響

　　一個人對某地意象強烈、深刻與良好，必會增進其前往旅遊的意願。對旅遊地某一事物的意象若特別有好感，也將增強其對該事物的消費與購買。可見意象有利行銷。為闡明旅遊地意象與行銷之間有關連性，曾有學者作過該方面之實證研究，且研究的結果也大致都能相符或証實。以下列舉幾項此種研究的結果作為說明意象對行銷具有功用、影響或相關的明證。

　　Bigne 等人 (2000) 曾研究遊客對西班牙兩個休閒勝地的意象與行為緊張 (behavioral intension)、購物後的評估 (post-purchase evaluation) 及心理滿足 (satisfaction) 等三個變項之間的關係。共設立九個假設，並逐一加以驗證。結果證明旅客對目的地的喜愛會影響其再度造訪，也會樂於介紹給別人，同時其認知的品質也較高，心理上也較滿足 (Bigne et al. 2001)。

　　Rittichainuwat, Qu 及 Brown (2001) 對國際旅客到過泰國的意象與其再度回訪的關係也加以研究，他們使用邏輯迴歸 (logistic regression) 的方法加

以驗證的結果，證明對泰國的正面價值意象與其再造訪的關係為正。國際旅客對泰國的正面價值或喜歡的意象，在於泰國的物價合理、安全度高、文化及自然景觀具有吸引力、人民友善、有可看的事物、娛樂與夜生活種類繁多等。但遊客對其社會及環境問題則存有負面的意象，故也不利其再造訪。

　　Kotler 及 Gertner (2002) 研究遊客對一個國家的意象如何影響其對此國家的生產及服務態度的看法，及如何影響吸引投資、商業及旅客的能力。其著眼點是在於透過原產地國的效應 (country-of-origin effect) 或 COE 而影響意象。原產地影響意象的效應可說是一種附帶的暗示 (extrinsic cues)，其與內在品質 (intrinsic qualities) 的角色不同。由此種原產國意象行銷的研究獲知此種意象對不同的產品的影響不同，對同一產品不同方面的影響也不同。如影響 Volvo 牌的汽車在安全方面有很好的名譽，但在服務能力方面的名譽則不佳。

　　用原產國方法研究全球聞名的產品，還有對 Sony 電器品所做的研究，研究結果發現在少數崇洋的國家，對 Sony 在落後國家所生產的產品意象或反應並不佳。過去的研究也指出原產國的影響會受種族中心主義 (ethnocentrism) 所影響，即消費者對本國貨產生偏愛，但對不友善國家的貨品產生敵視。以往的研究還進一步指出，意象也會受動機及文化因素所干擾或影響 (Kotler and Gertner 2002)。

　　Day、Skidmove 及 Koller (2001) 的研究指出，消費者對旅遊地的意象部份係直接或間接受旅遊地的經銷公司所影響。該研究進而指出澳州昆斯蘭的旅遊業者能影響許多相關人去運用旅遊地的意象。

2.對管理的功用或影響

　　旅遊地意象不僅對行銷具有功用與影響，對旅遊業與旅遊地的管理也具有功用與影響。旅遊地意象對管理會產生影響乃因其對行銷會產生影響所致成。行銷受影響後必須加以調整，而調整行銷係屬管理的事務。Laws、Scott 及 Parfitt (2002) 的研究論及旅遊經營者及目的地的權力人士，如政府機關的官員，會共同合作推銷旅遊事業。

Agarwal (2002) 在其一篇重建海灘旅遊業的論文中指出，影響海灘旅遊勝地失敗的重要因素，不是生命週期或資本現象，而是由外在力量互動的結果。他認為要重建此種勝地，必須結合對這些特殊地區的擴大欣賞力量。

結合擴大欣賞力量的具體策略，包括增加建設的吸引力，對以往尚未或較少開發的自然歷史及海洋資源加強開發與利用。Agarwal 對海灘旅遊勝地的重建提出兩種主要的形式 (two main forms) 及八種相關策略 (eight related strategies)。此兩種主要形式是產品轉型 (product transformation) 及產品重組 (product reorganization)。八種相關策略是：(1)產品品質的增強 (product quality enhancement)。(2)雜異化 (diversification)。(3)重新擺設 (repositioning)。(4)適應 (adaptation)。(5)專業性 (professionalism)。(6)保存 (preservation)。(7)合作 (collaboration)。(8)產品專門化 (product specialization)。

Nilsson (2002) 在其論述停留在農場上的意識背景的論文中，指出農場旅遊是鄉村旅遊的一種類型，具有自然及社會性旅遊的羅曼蒂克意味。管理者可結合許多驅使力量來促進農場旅遊。重要的驅使力包括鄉村旅遊所具有的地方傳統、古老的理想觀念、鄉村生活型態、木料的建物、到處可見的花草石子路、未被破壞的原野等自然風光、主客熱絡互動等社會力量、婦女對農場的貢獻等，這些都是農場旅遊吸引人的重要力量。雖然 Nilsson 的論文中未論及遊客對休閒農場意象或好感對管理的影響，但其所指吸引遊客的力量則都可成為有心的經營者當為改善休閒農場管理的目標。

Awaritefe (2003) 對內幾利亞旅遊地環境品質及旅客的空間行為的研究指出旅遊行為及旅遊地環境可成為旅遊地品質改善的基礎。由 Awaritefe 的研究得知旅客的休閒娛樂活動及對目的地的自然歷史文化的欣賞，會影響甚至會主控遊客造訪目的地的經驗、價值觀念及動機。此研究也發現國內外旅客的旅遊行為及價值動機甚不相同。這些發現對旅遊的規劃、管理及行銷都甚有應用的意義。他的研究還指出旅遊地意象對旅遊地管理的另一重要意涵，即環境教育與最少影響策略 (minimal impact strategies) 都有益保證旅遊地資源的永續維護。

旅遊地意象，對推銷旅遊地和旅遊者，具有很大的影響或功用。好的

意象有助於吸引遊客前來，不好的或負面的意象則有礙遊客前往。故旅遊地意象不僅受當地商人的重視，也應受政府及相關管理部門所重視，為促進旅遊事業，政府及相關管理部門對遊客的意象都需備加重視及注意。

三、後　語

本文前面幾節分別回顧過去國際間有關旅遊地意象的多篇相關論文，研究的內容可說相當豐富，探討的方向也甚多面向。本文作者對各種相關議題也加上自己的看法與意見。臺灣近年來鄉村旅遊事業興起，有關鄉村旅遊休閒活動與相關性學術研究也逐漸蓬勃。但對於旅遊地意象的研究則尚很缺乏。學術研究顯然落後實際旅遊生活與活動，有必要努力跟進。對於國外已很熱衷並發達的旅遊地意象議題的研究，應是當前臺灣的重要研究課題與方向。

在臺灣的旅遊業發展過程中，國人到外國觀光旅遊是一個重要的新發展方向，另一重要的新發展方向是國內鄉村旅遊，包括到休閒農場旅遊。有鑑於此，筆者認為未來在選擇旅遊地意象的研究時，特別應強調選擇鄉村旅遊地意象作為研究目標。

筆者認為一個比較具有理念性的研究題目，通常都需要包含兩個以上的變數，其中有一個必需是自變數，另一個是應變數。故當筆者在思考鄉村旅遊地意象的研究時，乃甚在意再選擇另一個應對的變數以便與鄉村旅遊地意象的變數作成有意義的結合，先探討兩者的關聯，進而尋求其間更有意義及更明顯的相互關係或相互影響。雖然可供選擇的其他變數很多，但較有意義的相關變數，必須是大家較關切者且也與鄉村旅遊地意象較有明確關係者。基於此一重要理念，本文作者乃先將另一相應對的變數選定為旅遊的型態。將型態界定在幾個重要層面上：⑴旅遊者的同行者。⑵旅遊停留時間，⑶新舊旅遊別，⑷旅遊後的延續活動，⑸旅遊消費額或等級的型態等。以這些層面的旅遊型態當為自變數或應變數，再探究各方面型態的細節差別及其對旅遊地意象的影響，或受旅遊地意象的影響。至於旅遊地意象，則將參照前面 Gallarza 等人 (2002) 所提二十五方面的意象，從

中歸納成數類，再使用李克特態度量表，一方面先看總意象的強弱與各項旅遊型態的關係，另方面再看各類意象強弱與各類旅遊型態的關係。此種研究的結果可從遊客對旅遊地各方面意象的強弱探知其旅遊型態與性質，也可由各種旅遊型態與性質探知遊客對旅遊地各方面意象的強弱。故也可將研究結果當為有效規劃、管理與推銷鄉村旅遊策略之參考。這種研究既能顧及學術研究的旨趣，也能兼顧應用的價值。對促進目前政策上相當重視的鄉村旅遊更具有直接的用處。

作者簡介

蔡宏進

職稱：臺中健康暨管理學院講座教授

經歷：臺灣大學農業推廣學系主任、臺大人口學研究中心主任、中國社會學會理事長、中國人口學會理事長、臺灣鄉村社會學會理事長

專長領域：鄉村社會學、人口學、人文區位學等

重要學術著作：臺灣新鄉村社會學（全華科技圖書公司，民國 92 年）、鄉村社會學（三民書局，民國 78 年）及其他專書共二十餘冊，學術論文近三百篇。

湯幸芬

職稱：臺中健康暨管理學院休閒與遊憩管理學系助理教授

專長領域：鄉村旅遊研究、休閒遊憩行為研究、景觀規劃設計

參考文獻

一、中文部份

1.專書及學位論文

王昭正譯 (2001)，John R. Kelly 著《休閒導論》，品度出版社。

成素梅、馬惠娣、季斌、馮世梅譯 (2000)，Thomas, L. Goodale 著 (1995)《人類思想中的休閒》，雲南人民出版社印行，共 269 頁。

行政院農委會網站 (2004)〈休閒農業輔導管理辦法〉，農委會網路，新聞與法令。

行政院觀光局網站 (2004)。

吳英偉、陳慧玲譯 (1995)，Patricia A. Stokowski 著 (1994)《休閒社會學》(*Leisure in Society*)，五南圖書出版公司印行，共 215 頁。

涂淑芳譯 (1996)，Gene Bammel & Lei Lane Burrus-Bammel 著 (1992)《休閒與人類行為》，桂冠圖書股份有限公司出版，共 380 頁。

陳彰儀著 (1989)《工作與休閒》，淑馨出版社印行，共 165 頁。

康箏譯，田松校譯 (2000)，Geoffrey Godbey 著 (1994)《你生命中的休閒》，雲南人民出版社印行，共 416 頁。

張宮雄 (2002)《休閒事業概論》，揚智文化出版社印行。

張春波、陳定家、劉風華譯，馬惠娣校譯 (2000)，Geoffrey Godbey 著 (1997)《21 世紀的休閒與休閒服務》，雲南人民出版社印行，共 269 頁。

張馨文 (1999)《休閒遊憩學》，建都文化出版社印行。

彭德中譯，加藤秀俊著 (1989)《餘暇社會學》，遠流出版事業股份有限公司出版，共 231 頁。

趙冉譯，季斌校譯 (2000)，Kelly, John R. 著 (1996)《走向自由──休閒社會學新論》，雲南人民出版社印行，共 299 頁。

劉耳、季斌、馬嵐譯 (2000)，Karla A. Henderson, H. Deborah Bialeschki, Susan M. Shaw, Valeria J. Freysinger 等著 (1996)《女性休閒──女性主義的視角》，雲南人民出版

社，共 382 頁。

謝政諭 (1989)《休閒活動的理論與實際——民生主義的臺灣經驗》，幼獅文化事業公司印行。

魏素芬 (1997)《城鄉老人休閒活動之探討》，國立臺灣大學農業推廣學系碩士論文。

魏勝賢 (2002)《影響休閒行為因素、活動傾向與市民農園經營關聯之研究》，國立臺灣大學生物環境工程研究所碩士論文。

2.期刊論文或研究報告

于錫亮、洪主惠、陳元楊 (2002)〈休閒行為時間與空間變化之研究〉，《第四屆休閒、遊憩、觀光學術研討會：休閒理論與遊憩行為篇》，世新大學觀光系，13–21 頁。

王俊豪、蔡必焜、陳美芬、湯尹珊 (2004)〈社會資本與休閒消費的關係之研究〉，《第四屆觀光休閒餐旅產業永續經營學術研討會論文集》，國立高雄餐旅學院。

宋明順 (1990)〈休閒與工作：大眾休閒時代的衝擊〉，《休閒面面觀研討會論文集》，中華民國戶外遊憩學會編印。

南方朔 (1991)〈休閒與大眾文化的幾個政治經濟思考〉，《休閒與大眾文化研究討會論文集》，中華民國戶外遊憩學會。

淩德麟，曾慈慧、楊芝婷 (2001)〈遊憩活動差異對身心健康之研究〉，行政院國家科學委員會專題研究報告。

張俊彥 (2000)〈城鄉居民對休閒綠地需求之研究〉，《觀光研究學報》，5(2): 57–70 。

張俊彥、趙芝良 (1999)〈城鄉婦女休閒活動特性之研究〉，《戶外遊憩研究》，12(3): 21–41。

陳相榮、陳渝苓 (2003)〈傳統休閒理論的解構與重新探討——以女性休閒研究為例〉，《國立臺灣體育學報》，13: 75–93。

陳新儀 (1990)〈休閒的社會心理學〉，《休閒面面觀論文集》，中華民國戶外遊憩學會出版。

曾純惠 (2004)〈中國歷代休閒形式與休閒價值的研究〉，臺中健康暨管理學院休閒遊憩管理研究所研究報告，共 11 頁。

黃耀榮 (1997)〈老人休閒環境特性與需求之城鄉差異探討〉，《中華民國建築學會建築學報》，21: 10–20。

葉光毅、黃幹忠 (2000)〈都市空間與休閒娛樂〉，《臺灣土地銀行季刊》，37(1): 47–61。

葉智魁 (1996)〈消費與休閒：另一種臺灣經驗〉,《戶外遊憩研究》, 9(1): 79–106。

蘇可欣 (2004)〈社會史觀的休閒變遷及其歷史演化〉, 臺中健康暨管理學院休閒遊憩管理研究所研究報告, 共 10 頁。

蕭新煌 (1990)〈對休閒遊憩、自然觀光的若干社會學觀察〉,《休閒面面觀研討會論文集》, 中華民國戶外遊憩學會。

二、英文部份

1. Books and Dissertations

Brawham C. Cricher and A. Tomlinson ed. (1995) *Sociology of Leisure*, E & FN Spon, London & New York, pp. 292.

Dumazedier, J. (1974) *The Sociology of Leisure*, The Hague: Elsevier.

Edginton, C. R., D. J. Jordan, D. G. Degraaf and S. R. Edfinton (1998) *Leisure and Life Satisfaction: Foundamental Perspective*, Madison: Brawn & Benech Mark.

Goodale, T. L. and G. Godbey (1988) *The Evolution of Leisure*, State College, PA: Venture Publishing.

Kelly, J. R. (1982) *Leisure*, Englewood Cliffs, NJ: Prentice Hall.

Lieber, S. R. and D. R. Fesenmaiee ed. (1983) *Recreation Planning and Management*, London, Spon.

Mannell, R. C. and D. A. Kleiber (1997) *A Social Psychology of Leisure*, State College, PA. Venture Publishing.

Veblen T. (1970) *The Theory of Leisure Class*, New York: Macmillan.

2. Papers in Journals

Coleman D. and S. E. Iso-Ahola (1993) "Leisure and Health: The Role of Social Support and Self-Determination," *Journal of Leisure Research* 25(2): 111–128.

Coleman, D. (1933) "Leisure Based Social Support, Leisure Disposition and Health," *Journal of Leisure Research* 32(1): 27–31.

Jeffres, L. W. and J. Dobos (1993) "Perception of Leisure Opportunities and Quality of

Life in a Metropolitan Area," *Journal of Leisure Research* 25(2): 203–217.

Jimila, H. (1994) *"The Evolution of Leisure," in The Study of Leisure*, Oxford University, pp. 1–19.

Iso-Ahola, S. E. (1999) "Motivation Foundations of Leisure," in *Leisure Studies: Prospects for the Twenty-First Century*, ed. by E. L. Jackson and T. L. Burton, State College, Pennsylvania: Venture Publishing, pp. 35–51.

Lane, B. (1994) "What Is Rural Tourism," *Journal of Sustainable Tourism* 2: 7–21.

Melamed, S., E. Meir, and S. Arnit (1995), "The Benefits of Personality-Leisure Congruence: Evidence and Implication," *Journal of Leisure Research* 27(1): 25–40.

Philip, S. F. (1997) "Health, Leisure, and Sport," *Leisure Science*, University of West Florida, Pensacola, Florida.

Poggeubuck, J. W. and J. Dagostino (1990), "The Learning Benefits of Leisure," *Journal of Leisure Research* 22(2): 122–142.

Wang, N. (1996) "Logos-Modernity, Eros-Modernity, and Leisure," *Leisure Studies* 15: 121–135.

三、附錄之參考文獻

Agarwal, S. (2002) "Restructuring Seaside Tourism: The Resort Lifecycles." *Annals of Tourism Research* 29(1): 25–55.

Awaritefe, O. D. (2003), "Destination Environment Quality and Tourists' Special Behavior in Nigeria: A Case Study of Third World Tropical Africa." *International Journal of Tourism Research* 5:251–268.

Baloglu, S. and K. W. McCleary (1999) "A Model of Destination Image Formation." *Annals of Tourism Research* 26(4): 868–897.

Bigne, J. E., M. Isabel Sanchez and J. Sanchez (2000) "Tourism Image, Evaluation Variables and After Purchase Behavior: Inter Relationship." *Tourism Management* 22: 607–616.

Day, J., S. Skidmore and T. Koller (2001) "Image Selection in Destination Positioning, A New Approach." *Journal of Vacation Marketing* 8(2): 177–186.

Formica, S. (2002) "Measuring Destination Attractiveness: A Proposed Framework." *Journal of American Academy of Business* 1(2): 350–355.

Gallarza, M. G., I. G. Saura and H. C. Garcia (2002) "Destination Image: Towards a Conceptual Framework." *Annals of Tourism Research*, 29(1): 56–78.

Gursoy, D., G. Jurowski and M. Uysal (2002) "Resident Attitudes: A Structural Modeling Approach." *Annals of Tourism Research* 29(1): 79–105.

Hui, T. K. and T. W. D. Wan (2003) "Singapore's Images As a Tourist Destination." *International Journal of Tourism Research* 5: 305–313.

Iwashita, C. (2003) "Media Construction of Britain As a Destination for Japanese Tourists: Social Constructionism and Tourism." *Tourism and Hospitality Research* 4: 331–340.

Jenkins, Olivia. H. (1999) "Understanding and Measuring Tourist Destination Images." *International Journal of Tourism Research* 1: 1–15.

Kleppe, I. A. (2001) "Country Images in Marketing Strategies: Conceptual Issues and An Empirical Asian Illustration." *Journal of Brand Management* 10(1): 61–74.

Kotter, P. and D. Gertnec (2002) "Country as Brand Product, and Beyond: A Place Marketing and Brand Management Perspective." *Journal of Brand Management* 5(4): 249–261.

Laws, E., N. Scott and N. Parfitt (2002) "Synergies in Destination Image Management: A Case Study and Conceptualization." *International Journal of Tourism Research* 4: 39–55.

Nilsson, P. A. (2002) "Staying on Farms, An Ideological Background." *Annals of Tourism Research* 29(1): 7–24.

O'Leary, S. and J. Deegan (2002) "People, Pace, Place: Qualitative and Quantitative Images of Ireland As a Tourism Destination in France." *Journal of Vacation Marketing* 9(3): 213–226.

Rezende–Parker, A. M., A. M. Morrison and J. A. Ismail (2002) "Dazed and Confused? An Exploratory Study of the Image of Brazil as A Travel Destination." *Journal of Vacation Marketing* 9(3): 243–259.

Rittichainuwat, B. N., H. Qu and T. J. Brown (2001) "Thailand's International Travel Image." *Cornell Hotel and Restaurant Administration Quarterly* 42(2): 82–95.

Williams, P. (2001) "Positioning Wine Tourism Destinations: An Image Analysis." *International Journal of Wine Marketing* 13(3): 42–58.

索　引

全球化與臺灣社會：人權、法律與社會學的觀照

朱柔若／著

　　無法自外於世界體系之外的臺灣，在全球化動力的推促下，似乎正朝向某種單一、多元又共通的整體發展。在這個背景下，本書首先以全球化與勞工、人權與法律開場，依序檢視全球化與民主法治、全球化與跨國流動、全球化與性別平權，以及全球化與醫療人權等面向下的多重議題，平實檢討臺灣社會在全球化的衝擊之下，所展現的多元面貌與所面對的多元議題。

人口學　蔡宏進／著

　　人口學是社會科學的基礎學科之一，更是社會學領域的重要學門。作者以淺顯易懂的文字，開啟讀者對人口研究的認識之門。本書論述人口研究的重要性與發展趨勢，並論及人口研究的方法與理論、歷史與變遷、相關重要概念、人口與其他多項重要變數的關聯。全書架構完整，囊括人口學的重要議題，為對人口學有興趣的讀者必讀之佳作。